顔 勤 禮 碑

안근례비

〈楷書〉

霧林 金 榮 基

書都文人畫

顔勤禮碑 臨書本을 출간하면서

顔勤禮碑는 顔氏家廟碑와 더불어 顔眞卿 楷書의 2대 역작 중 하나이다. 안타깝게도 顔勤禮碑는 宋代에 유실되어 탁본이 몇 점 희귀하게 존재했을 뿐 수 백년의 세월 동안 사람들의 기억에서 잊혀져 있었다. 그러다가 극심한 혼란기에 처해 있던 1922년에 長安의 어느 관청 창고 뒷편 땅 속에서 碑身이 동강나고, 한 면이 마멸된 채 발견되었다. 그렇지만 글씨체의 상태는 땅 속에 매몰되어 있었던 관계로 지극히 양호한 상태로 남아 있었다.

顔勤禮碑의 내용은 顔眞卿이 그의 증조부인 顔勤禮의 일대기를 써 놓은 것이다. 碑가 세워진 연도는 비문 중에 기재된 사실을 감안해 顔眞卿의 말기의 글씨로 추정된다. 비는 사면각이나 셋째 면은 갈아 없어졌고, 약 1천 6백 여자의 글씨가 새겨져 있다. 顔勤禮碑는 비의 자획이 온전하며 특히 삼면의 글씨는 원필이며 강,유가 잘 조화되어 있다. 또한 장봉의 표현이 세련되어 있으며 그의 楷書 중에서 가장 우수한 작품이라 한다.

顔眞卿은 唐代의 서예가로서 집안이 가난하여 종이와 붓이 없었으므로 담벽에다 황토로 연습하여 서예를 익혔다고 한다. 27세 때 진사에 급제한 이래 벼슬길에 나간 후에는 張旭에게 배워 서예에 더욱 진전이 있었으며, 관리생활을 하면서 유명한 石刻을 많이 보았다. 그는 평생동안 唐나라에 충성을 다하였고, 특히 安祿山의 반란에서 방비를 잘한 공로로 승진을 거듭하여 만년에는 태자를 교육하는 태자태사의 직위에까지 올랐다. 그는 75세의 노령임에도 불구하고, 반란군을 회유하러 적진으로 갔다가 붙잡혀 죽임을 당하였으므로 後唐에서는 그를 唐나라를 위하여 분골쇄신한 공신으로 충신의 반열에 올려 숭상했으므로 그의 인품과 더불어 그의 글씨 또한 각광을 받게 되었다. 그는 楷書· 行書· 草書에 모두 능했는데, 특별히 그의 楷書는 장엄하고도 웅장하여서 마치 단정한 선비를 보는 것 같은 느낌이라고 말한다. 그의 서체는 힘차면서도 변화무쌍하며, 스스로 독자적인 일파를 이루었으며, 후대의 柳公權, 黃庭堅, 董其昌, 何紹基 등에게 매우 큰 영향을 미쳤다.

이번 顔勤禮碑 臨書本은 書界의 重鎭이신 霧林 金榮基 先生께서 後學人들은 물론 書法을 연구하는 書家들에게 길잡이가 되고자 하는 뜻에서 출간하게 되었다. 霧林 先生의 혼신의 역작 顔勤禮碑 臨書本이 한국서단 발전에 기여하기를 바라 마지않는다.

2014년 12월

(주)서예문인화 대표 李 洪 淵

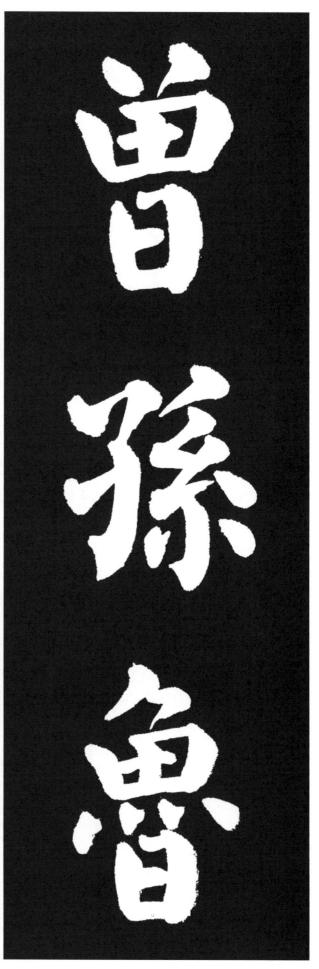

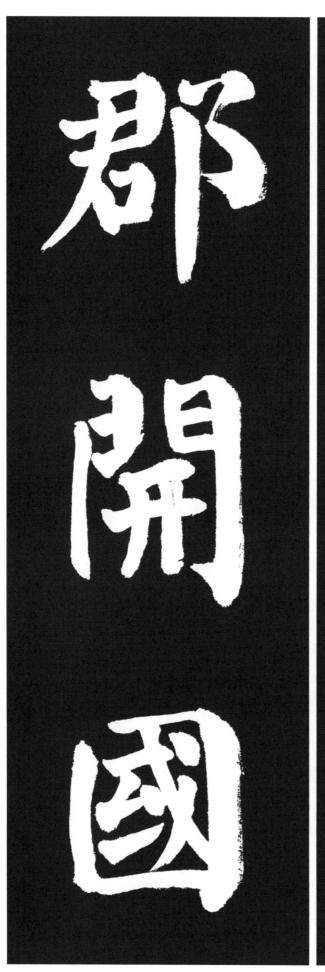

曾
일찍 증

孫
손자 손

魯
노나라 노

郡
고을 군

開
열 개

國
나라 국

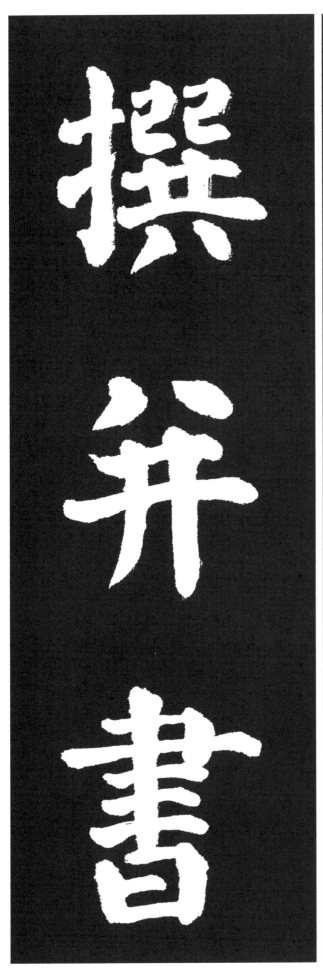

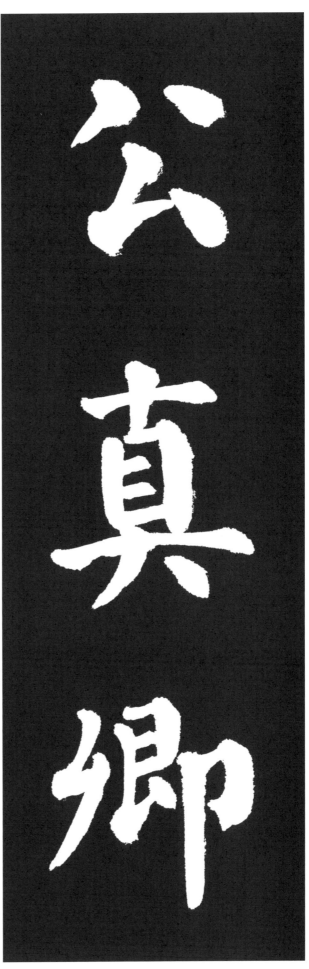

公 벼슬 공
眞 참 진
卿 벼슬 경
撰 글지을 찬
幷 아우를 병
書 글 서

君
임금 군

諱
휘자 휘

勤
부지런할 근

禮
예도 례

字
글자 자

敬
공경할 경

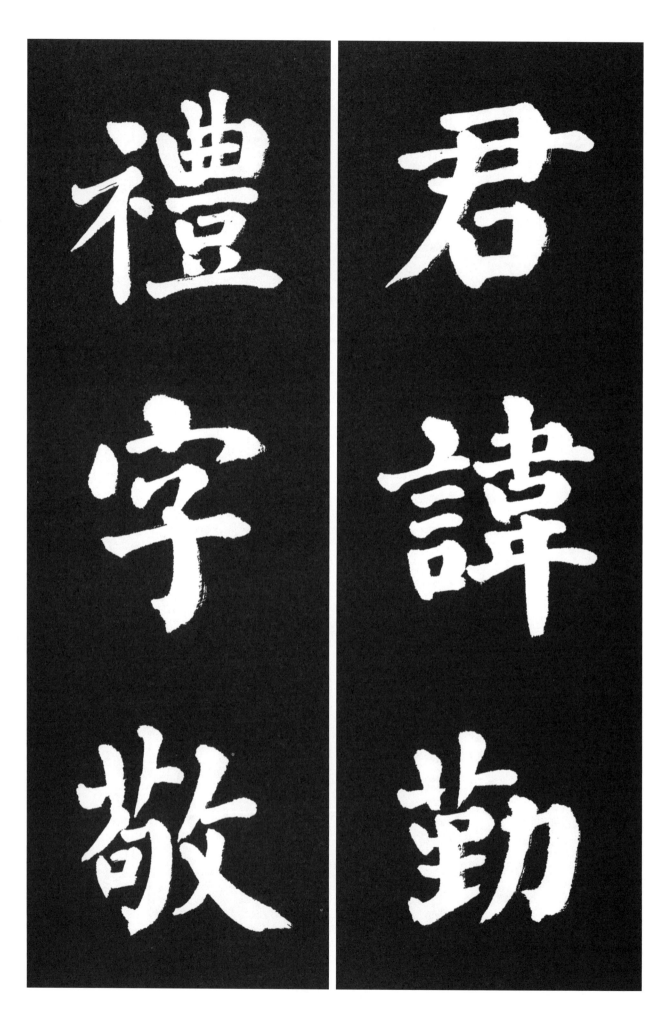

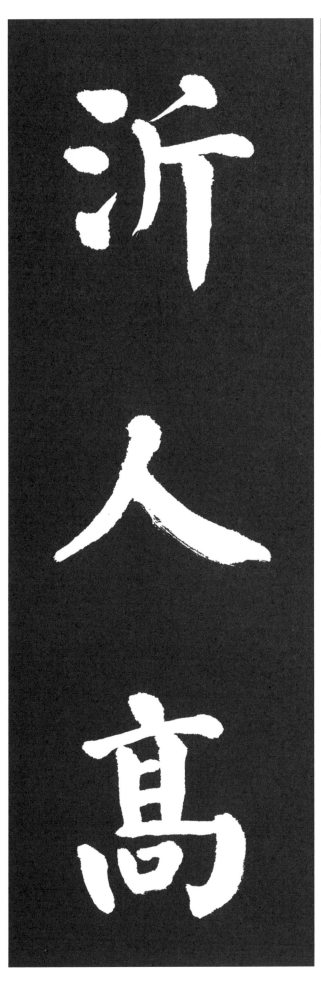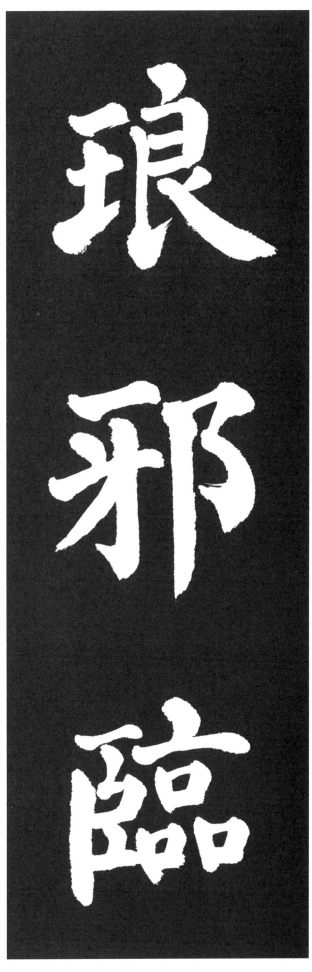

琅
구슬 랑

邪
어조사 야

臨
임할 임

沂
물이름 기

人
사람 인

高
높을 고

祖
할아버지 조
諱
휘자 휘
見
볼 견
遠
멀 원
齊
제나라 제
御
모실 어

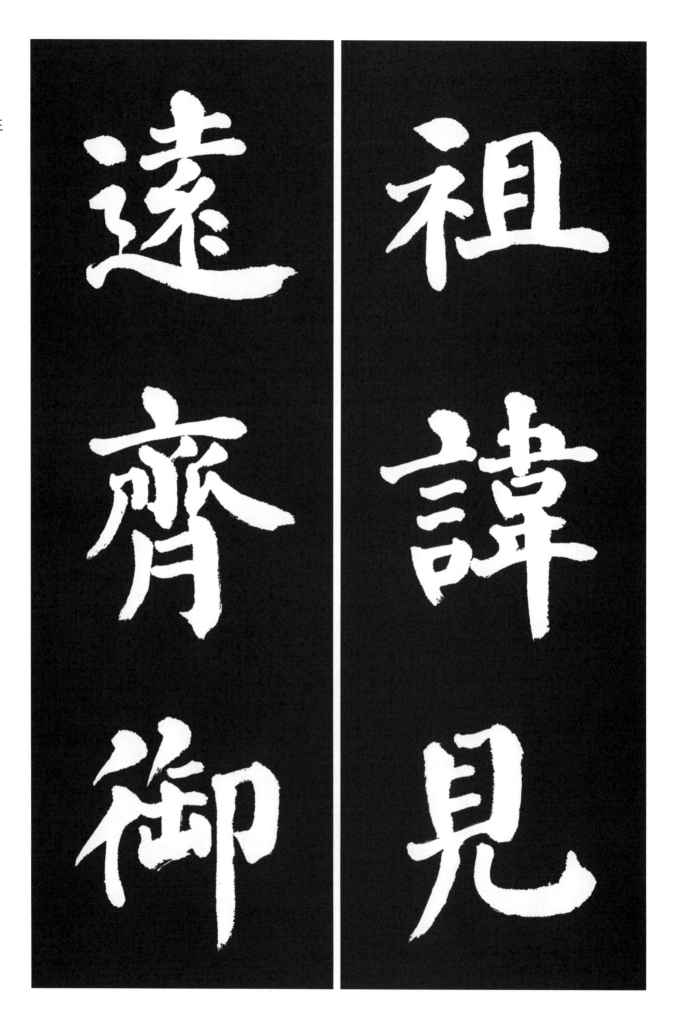

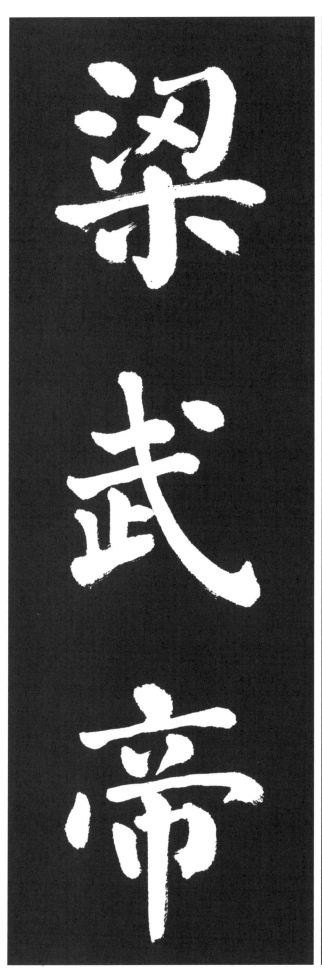

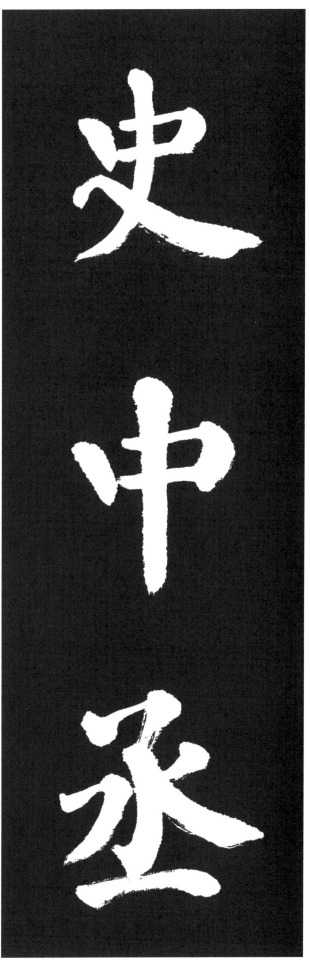

史
사기 사

中
가운데 중

丞
정승 승

梁
나라이름 양

武
호반 무

帝
임금 제

受
받을 수
禪
물러날 선
不
아닐 불
食
먹을 식
數
몇 수
日
날 일

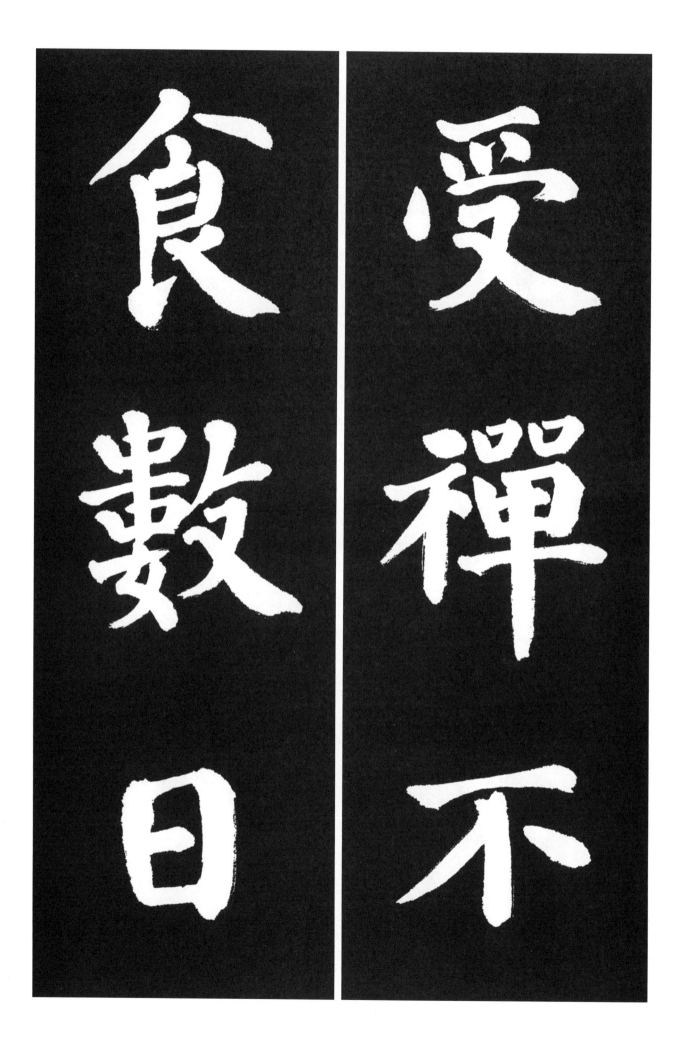

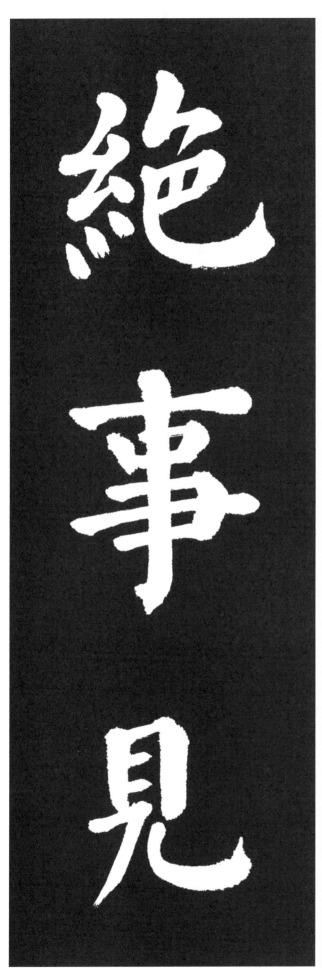

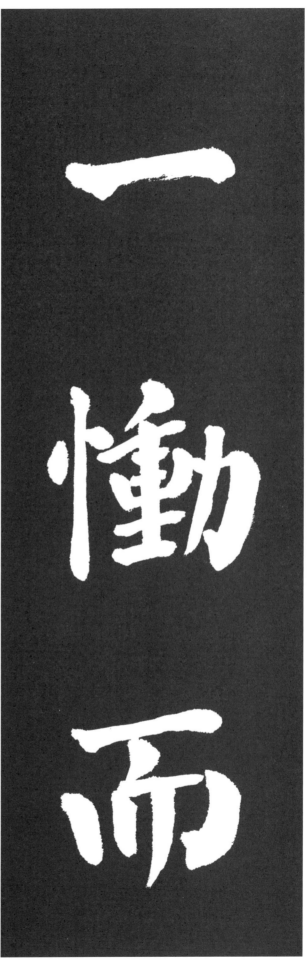

一 한 일
慟 서러울 통
而 말이을 이
絕 끊을 절
事 일 사
見 보일 견

梁
나라이름 양

齊
나라이름 제

周
주나라 주

書
글 서

曾
일찍 증

祖
할아버지 조

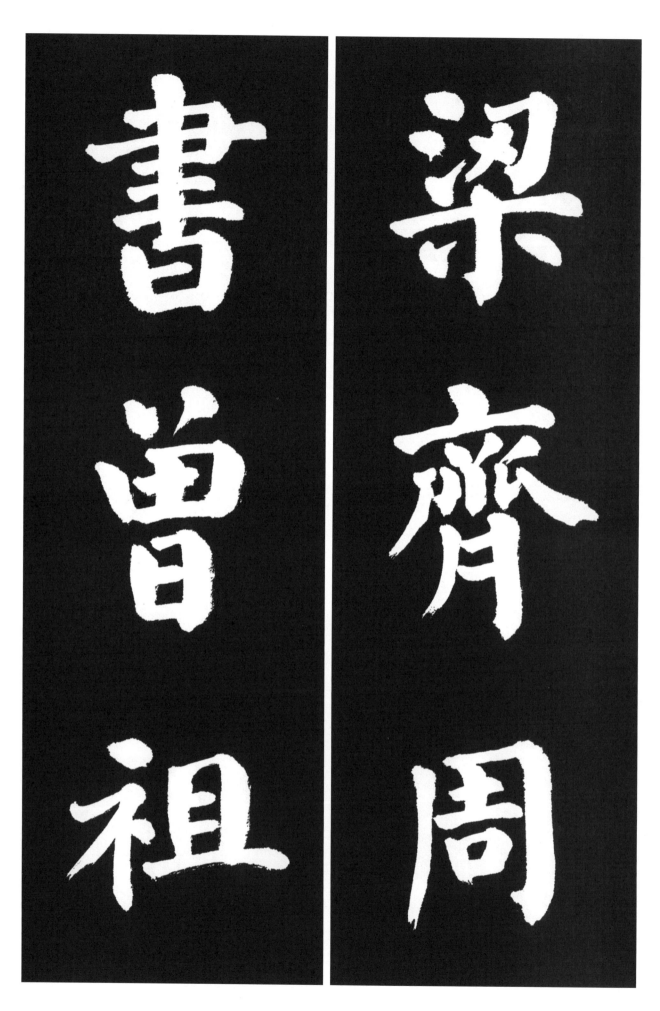

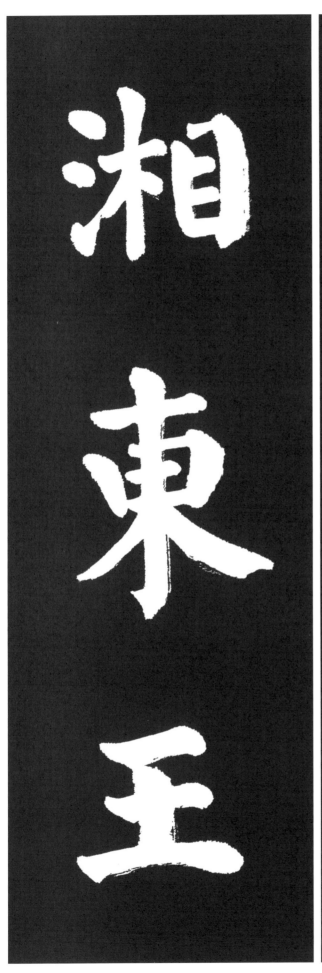

諱
휘자 휘

協
도울 협

梁
나라이름 양

湘
물이름 상

東
동녘 동

王
임금 왕

記
기록할 기

室
집 실

參
참여할 참

軍
군사 군

□
苑
동산 원

原文脫字

有
있을 유

傳
전할 전

祖
할아버지 조

諱
휘자 휘

之
갈 지

推
옮길 추

北 북녘 북
齊 나라이름 제
給 줄 급
事 일 사
黃 누를 황
門 문 문

北齊給
事黃門

侍
모실 시

郞
벼슬이름 랑

隋
나라이름 수

東
동녘 동

宮
궁궐 궁

學
배울 학

士 선비 사
齊 나라이름 제
書 글 서
有 있을 유
傳 전기 전
始 비로소 시

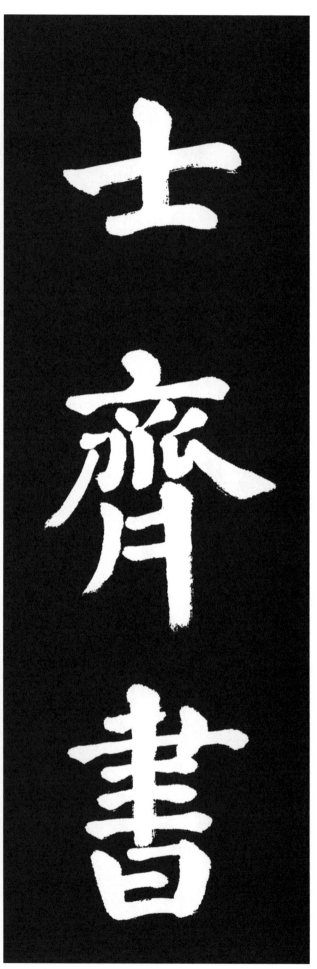

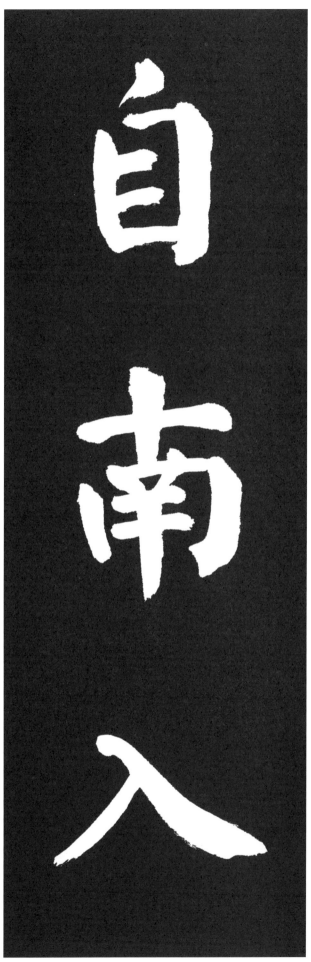

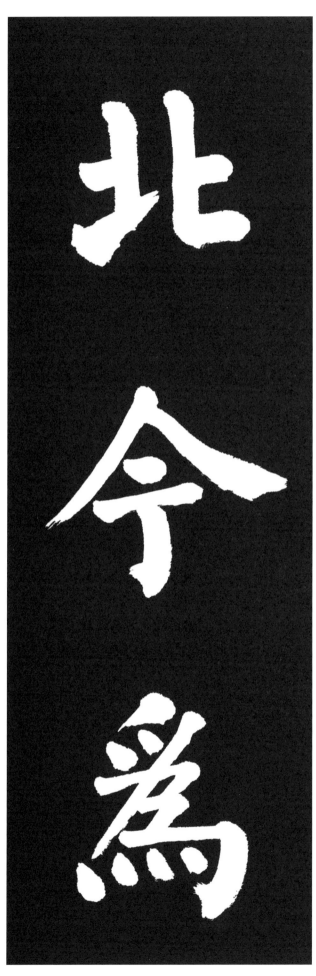

自 부터 자
南 남녘 남
入 들 입
北 북녘 북
今 이제 금
爲 될 위

京 도읍 경
兆 억조 조
長 긴 장
安 편안 안
人 사람 인
父 아버지 부

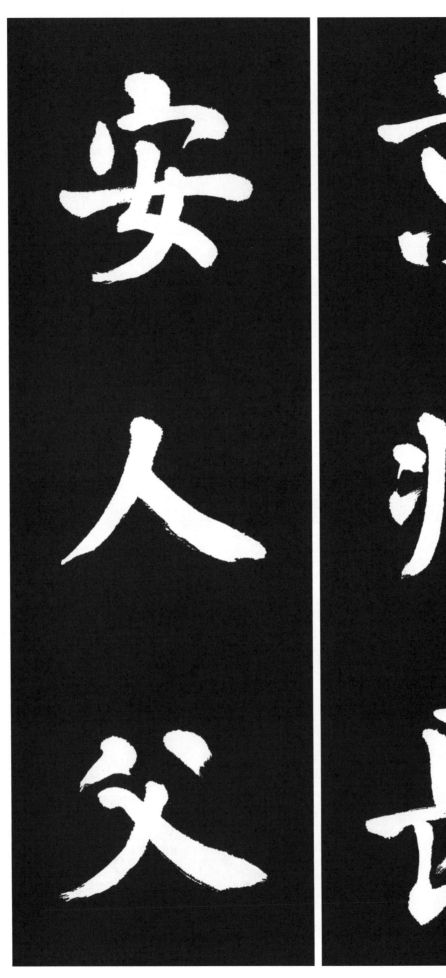
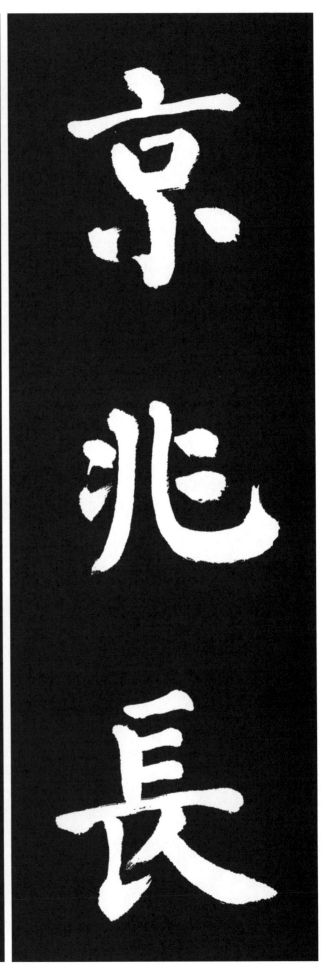

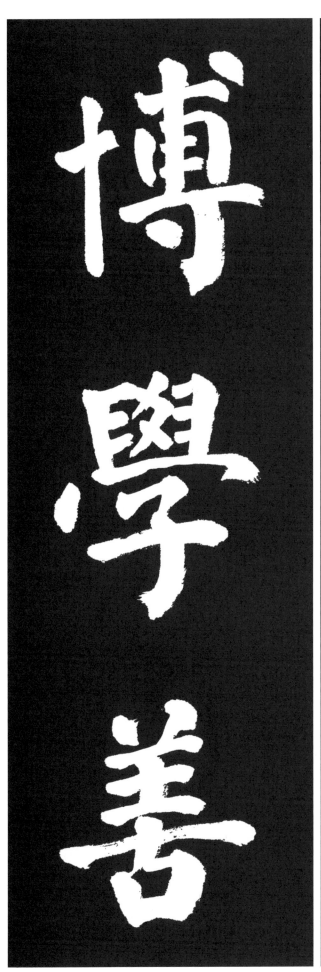

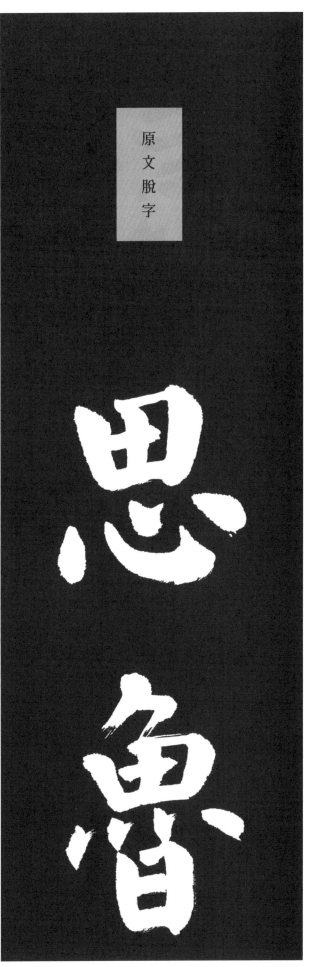

原文脫字

□
思 생각 사
魯 노나라 노
博 넓을 박
學 배울 학
善 잘할 선

屬
글지을 속
文
글월 문
尤
더욱 우
工
공교할 공
詁
주낼 고
訓
가르칠 훈

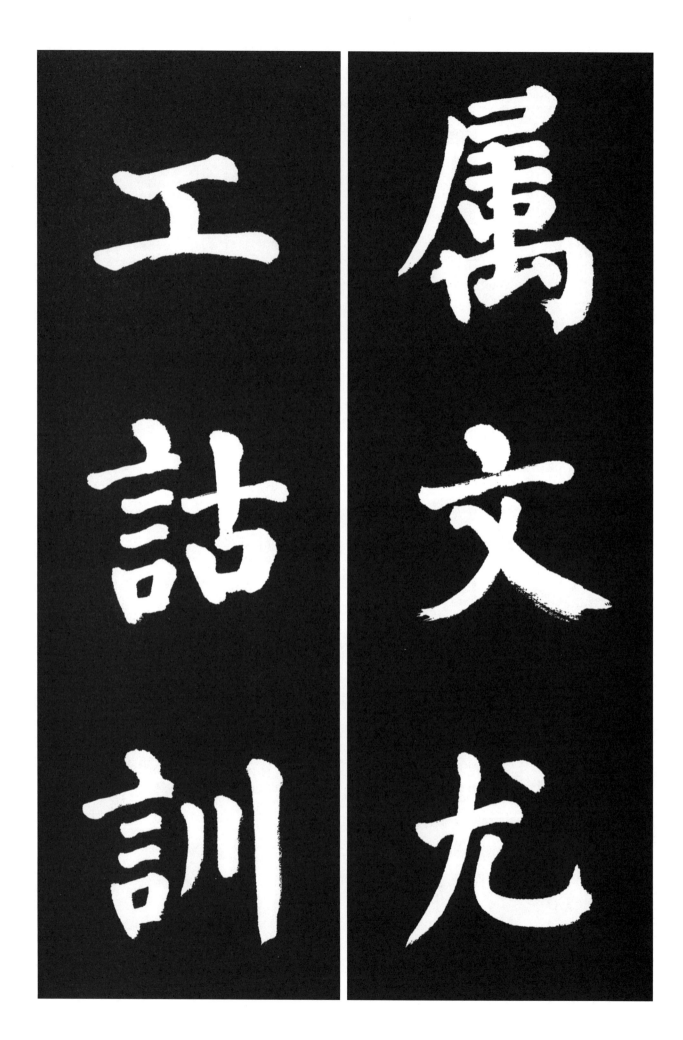

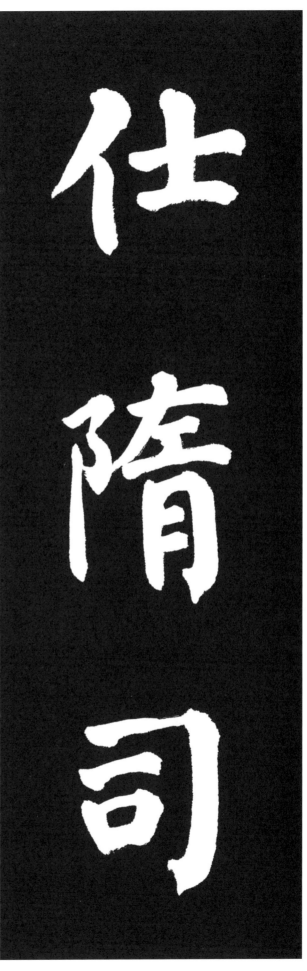

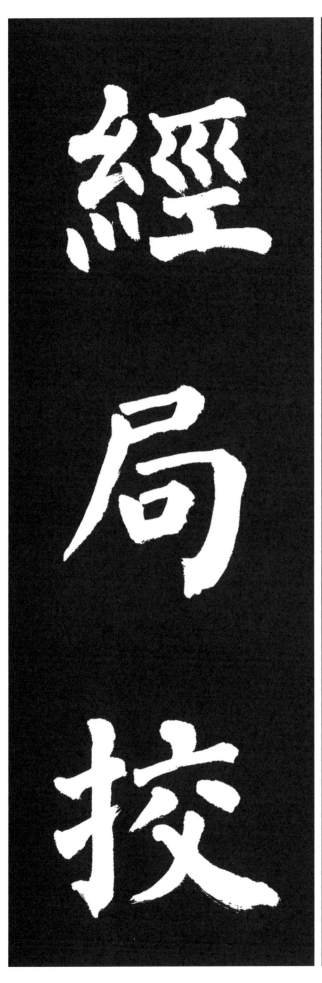

仕
벼슬 사

隋
수나라 수

司
맡을 사

經
경서 경

局
부서 국

挍
벼슬이름 교
※校로도 通함.

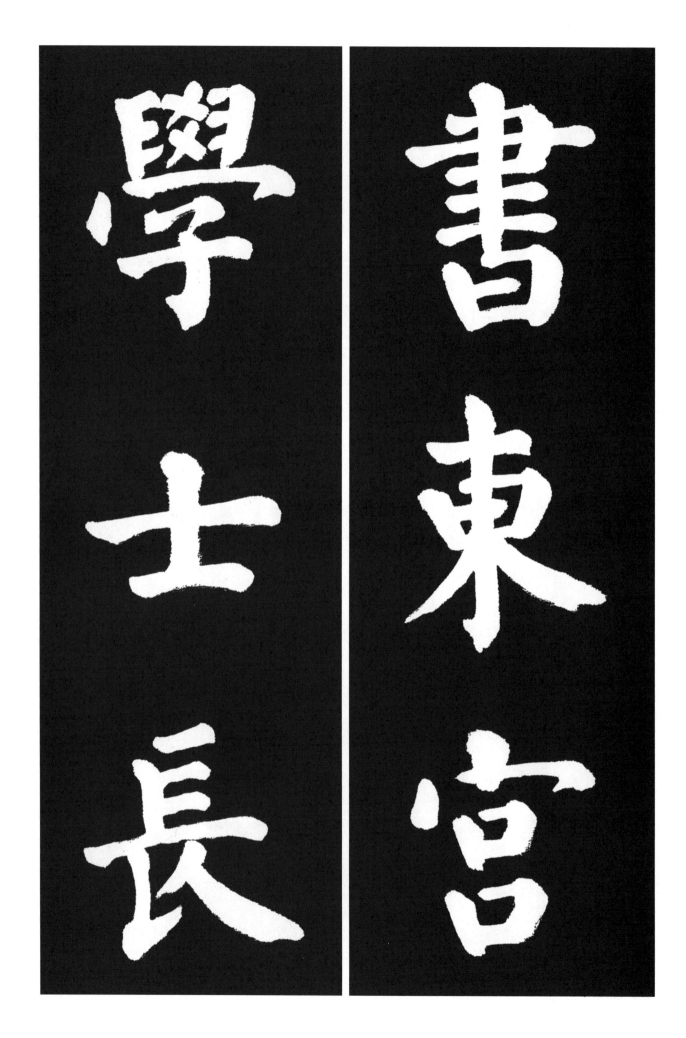

書 글 서
東 동녘 동
宮 집 궁
學 배울 학
士 선비 사
長 긴 장

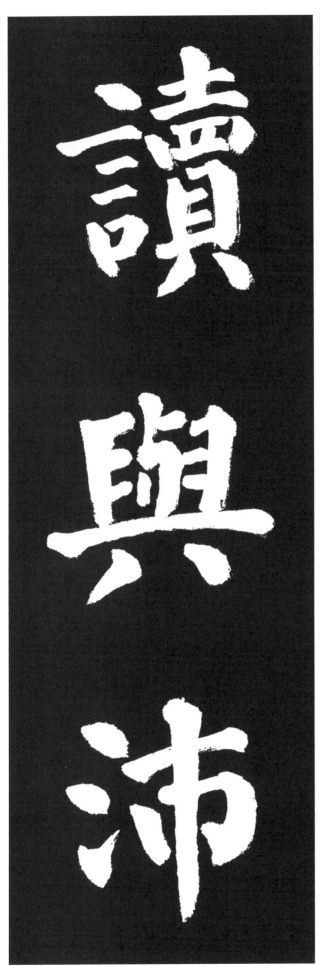

寧
편안 녕

王
임금 왕

侍
모실 시

讀
읽을 독

與
더불어 여

沛
못 패

國
나라 국
劉
성 유
臻
이를 진
辯
말잘할 변
論
말씀 론
經
경서 경

義 뜻 의
臻 이를 진
□
屈 굽을 굴
焉 어조사 언
齊 나라이름 제

原文脫字

書 글 서
黃 누루 황
門 문 문
傳 전기 전
云 이를 운
集 모을 집

序
실마리 서
君
임금 군
自
스스로 자
作
지을 작
後
뒤 후
加
더할 가

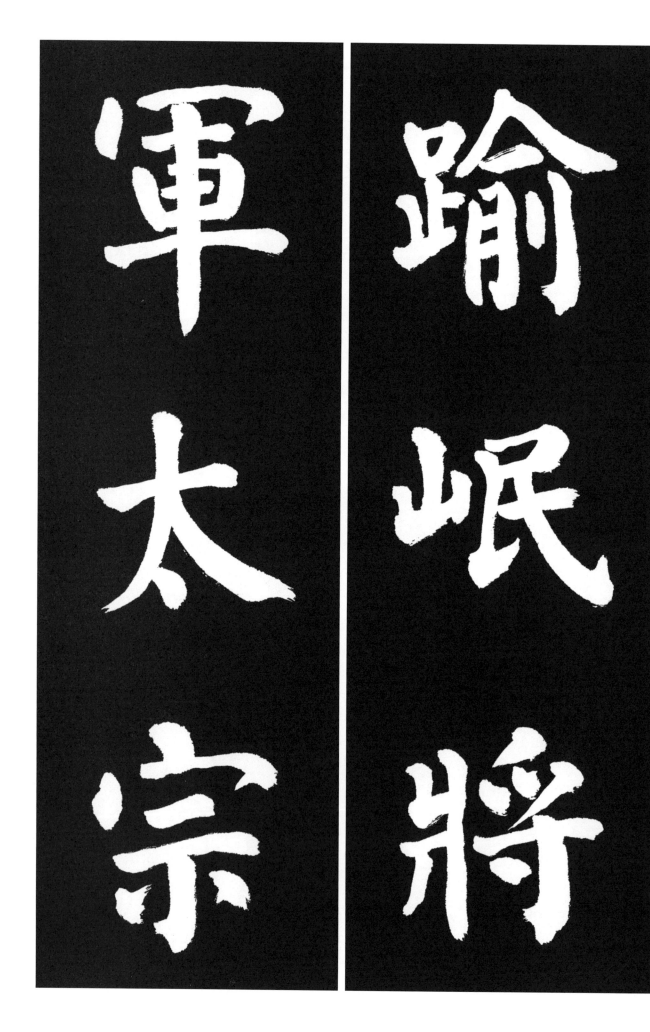

蹻
넘을 유
岷
봉우리 민
將
장수 장
軍
군사 군
太
클 태
宗
마루 종

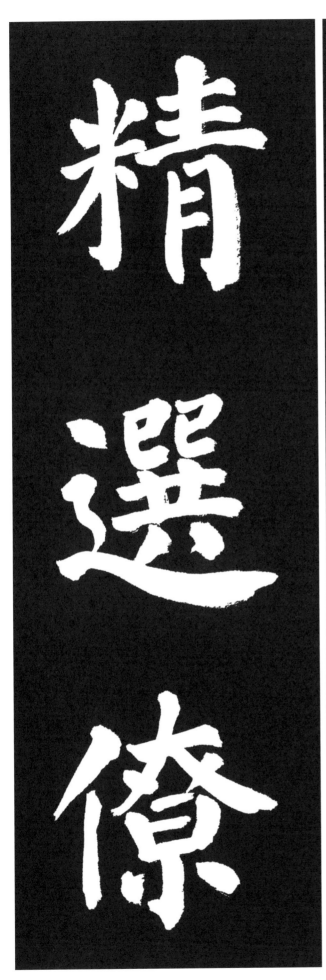

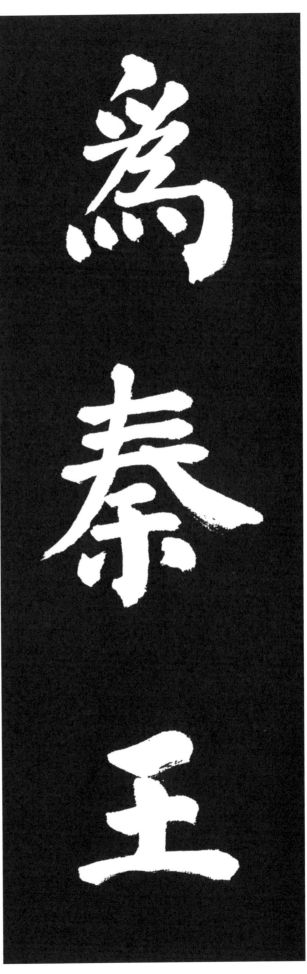

爲
할 위

秦
나라 진

王
임금 왕

精
자세할 정

選
가릴 선

僚
벼슬아치 료

屬
무리 속

拜
벼슬받을 배

記
기록할 기

室
집 실

參
참여할 참

軍
군사 군

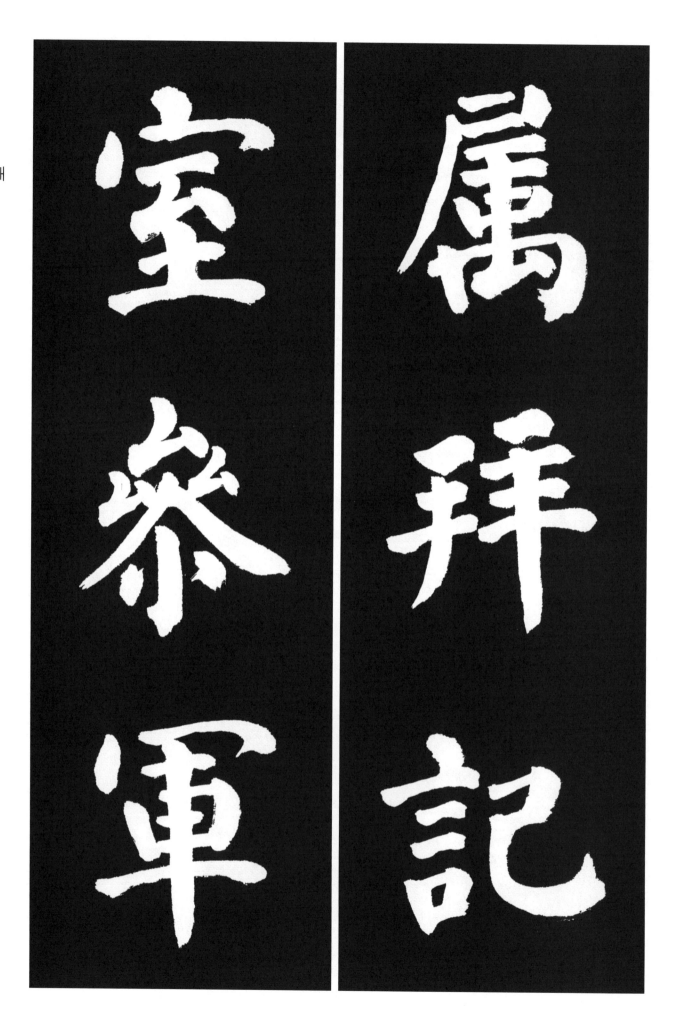

原文脫字

□

儀 거동 의
同 같을 동
娶 장가들 취
御 모실 어
正 바를 정

中
가운데 중
大
큰 대
夫
지아비 부
殷
은나라 은
英
꽃봉오리 영
童
아이 동

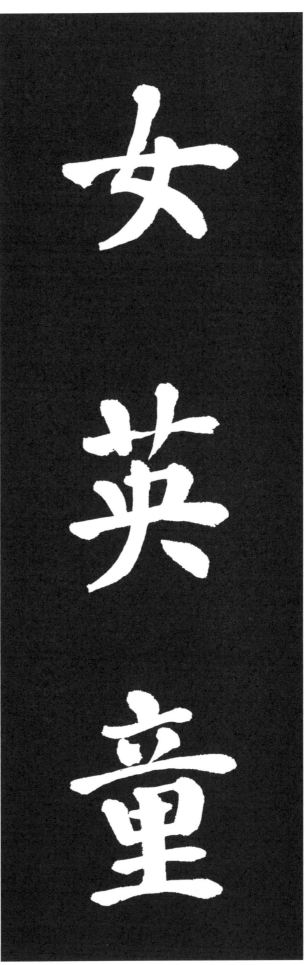

女
계집 여

英
꽃봉오리 영

童
아이 동

集
모을 집

呼
부를 호

顔
얼굴 안

郎
사내 랑

是
이 시

也
이끼 야

更
다시 갱

唱
부를 창

和
화할 화

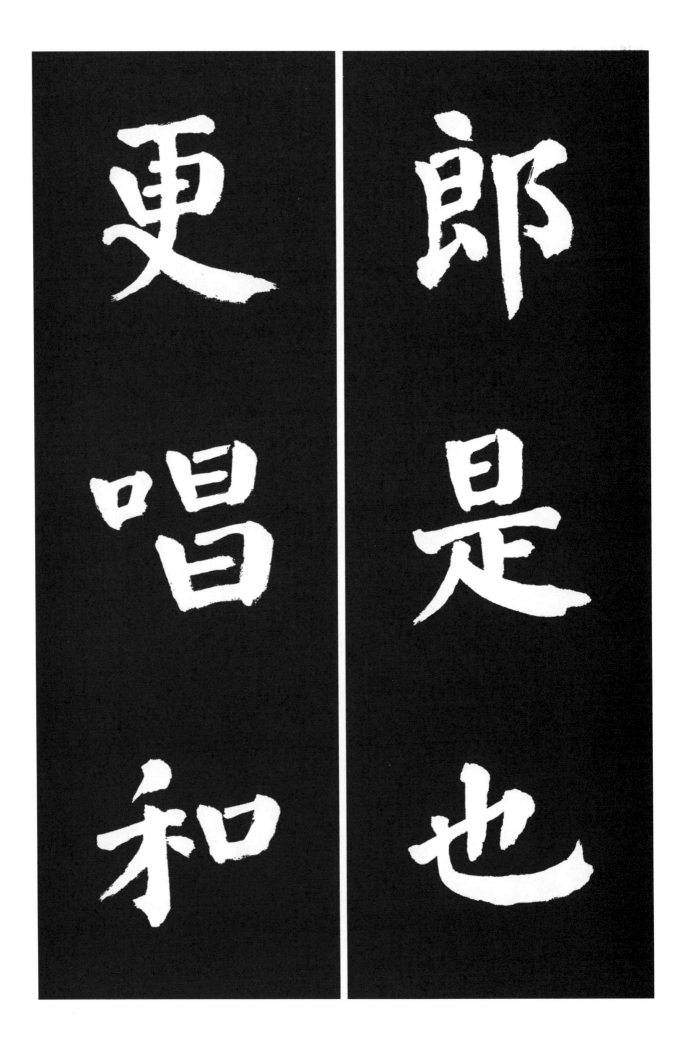

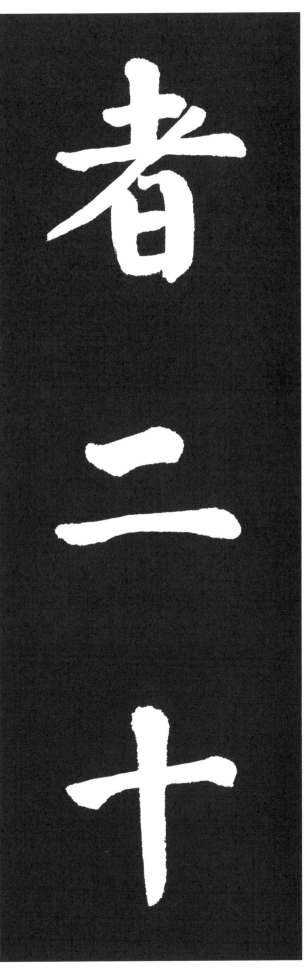

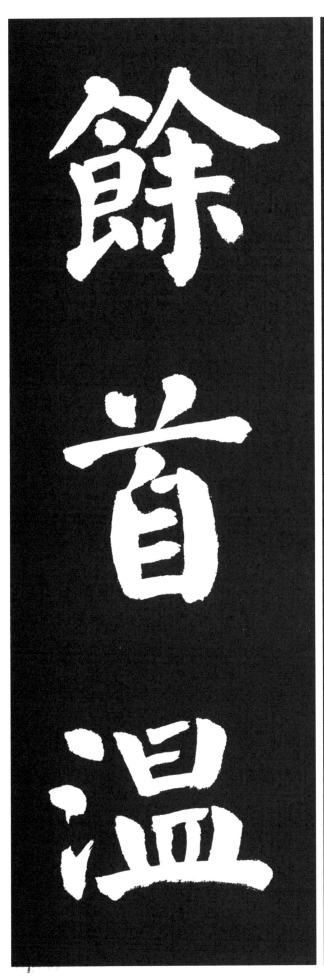

者
놈 자

二
두 이

十
열 십

餘
남을 여

首
머리 수

溫
따뜻할 온

大 큰 대
雅 악기이름 아
傳 전기 전
云 이를 운
初 처음 초
君 임금 군

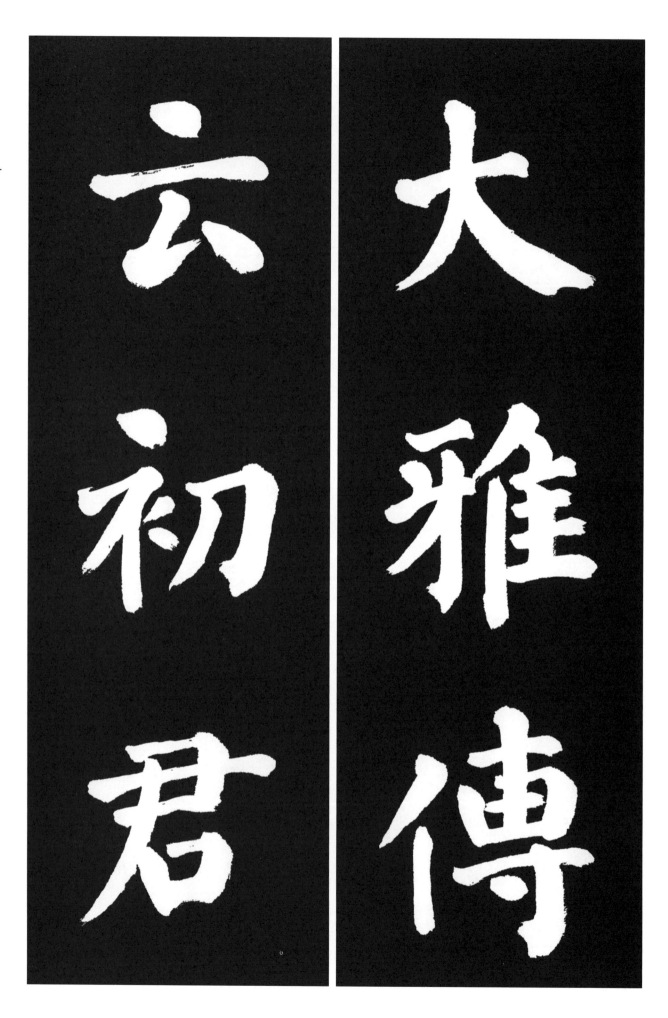

大雅傳
云初君

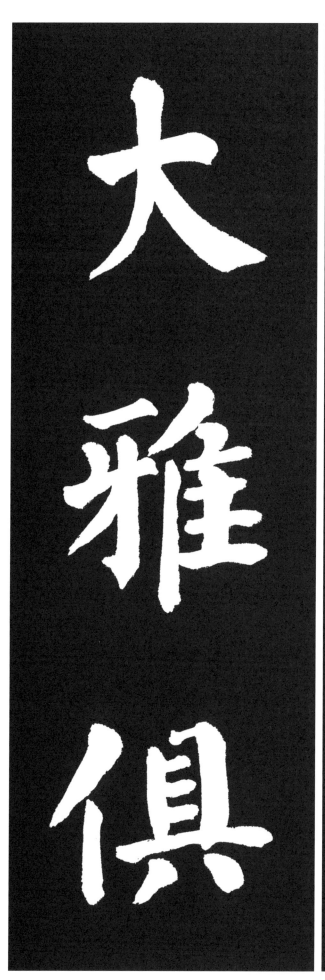

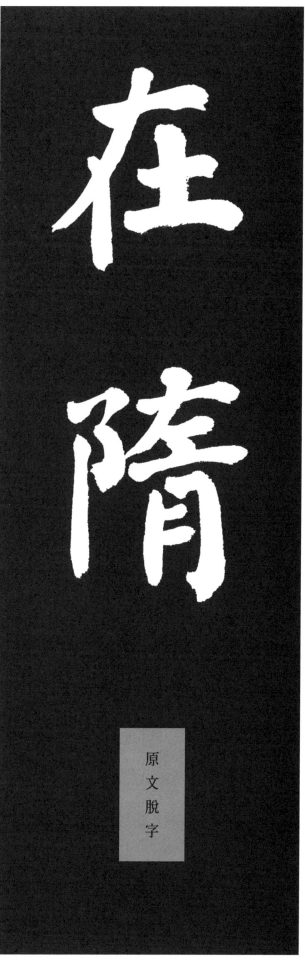

在
있을 재

隋
나라 수

□

大
큰 대

雅
악기이름 아

俱
함께 구

仕
벼슬 사
東
동녘 동
宮
집 궁
弟
아우 제
愍
슬플 민
楚
초나라 초

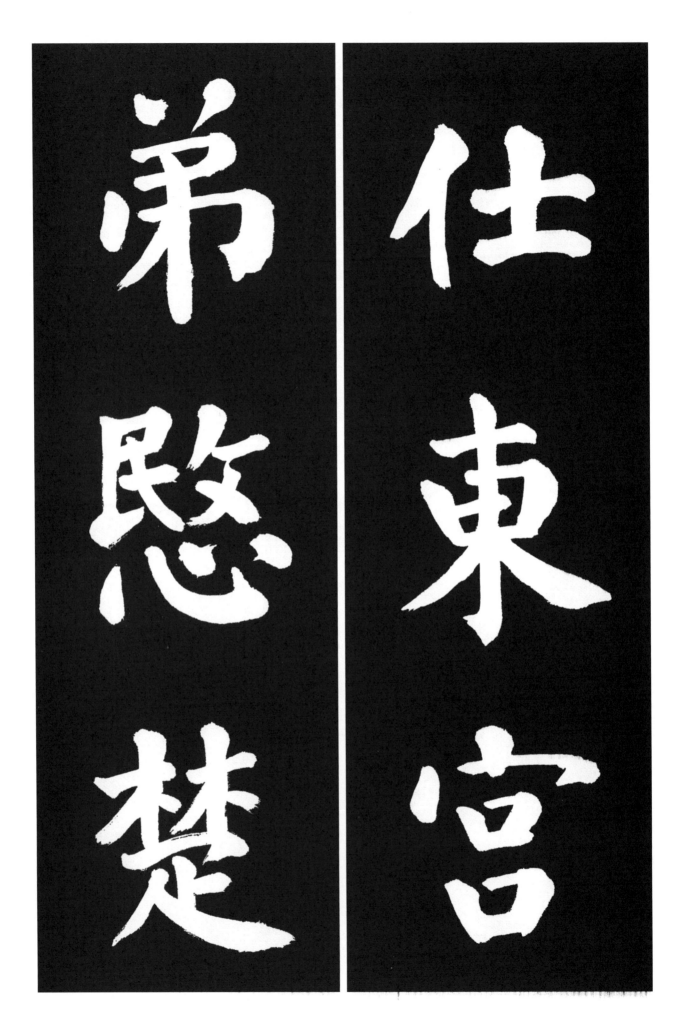

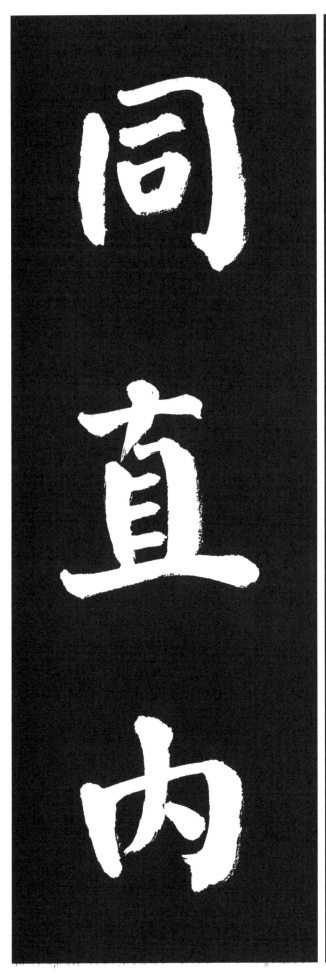
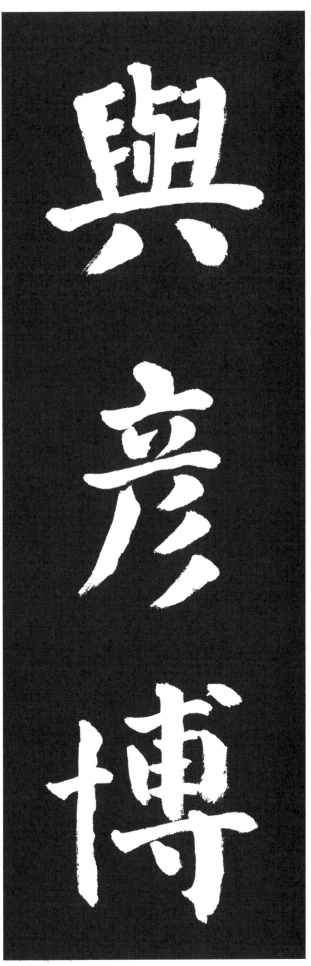

與 더불 여
彦 클 언
博 넓을 박
同 함께 동
直 모실 직
內 안 내

史
사기 사

省
관청 성

愍
슬플 민

楚
초나라 초

弟
아우 제

遊
헤엄칠 유

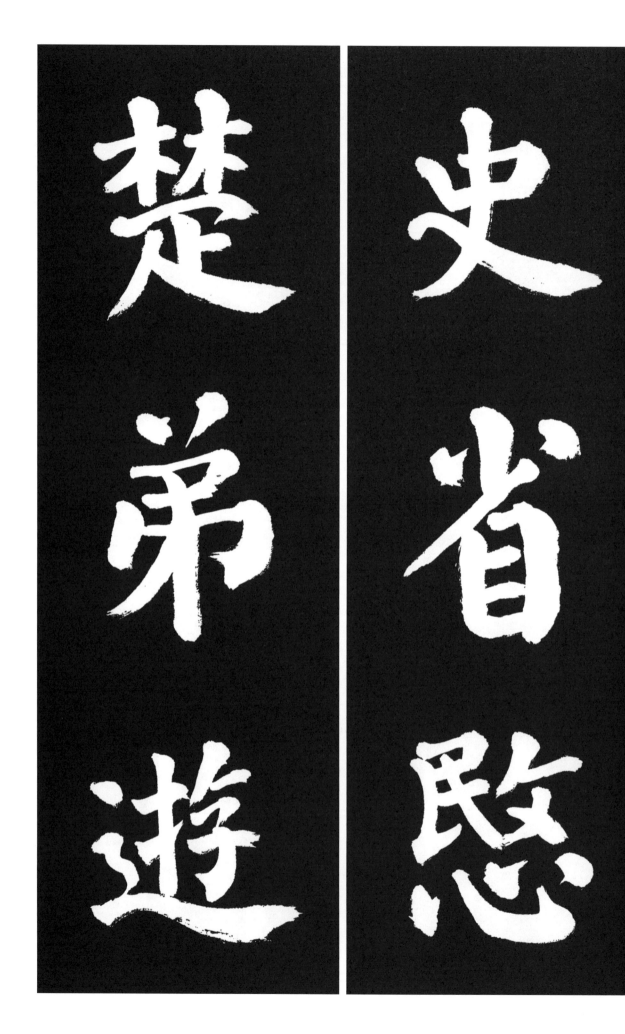

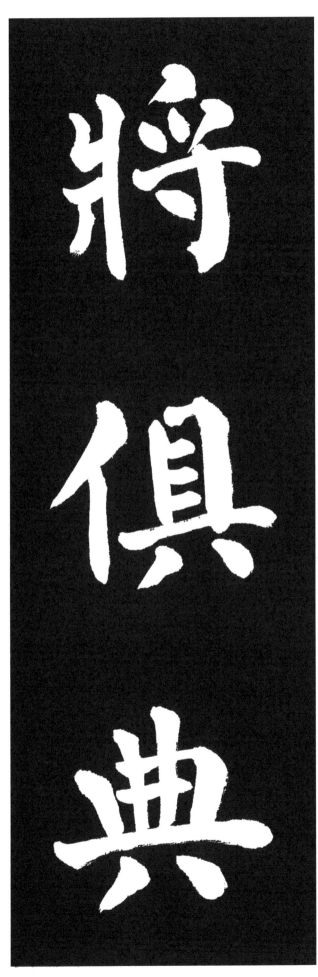

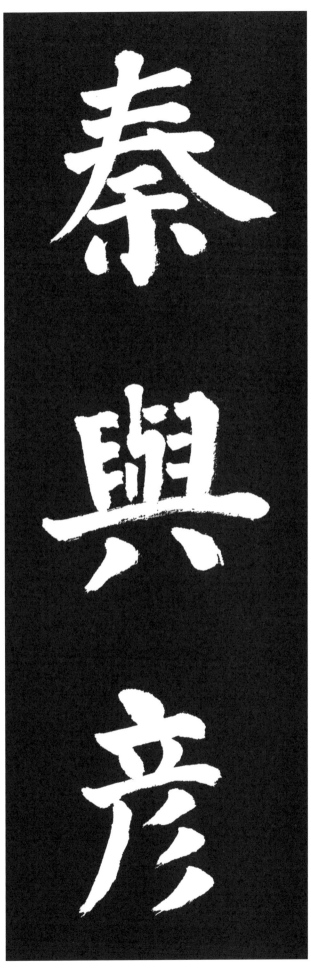

秦
진나라 진

與
더불 여

彦
클 언

將
장수 장

俱
함께 구

典
맡을 전

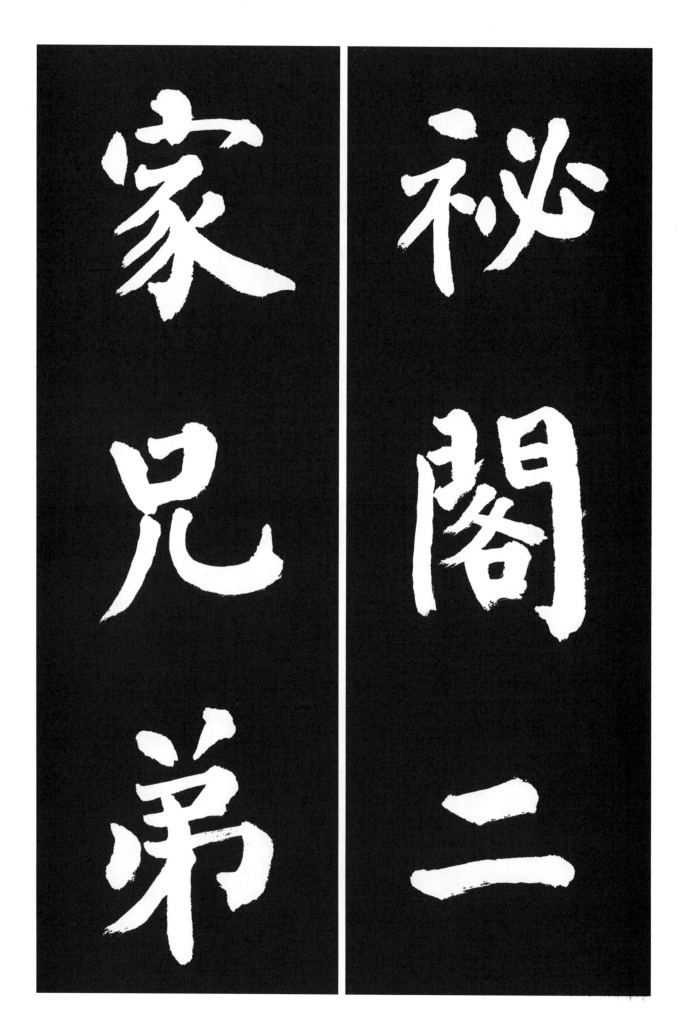

祕
비밀 비
閣
층집 각
二
두 이
家
집 가
兄
맏 형
弟
아우 제

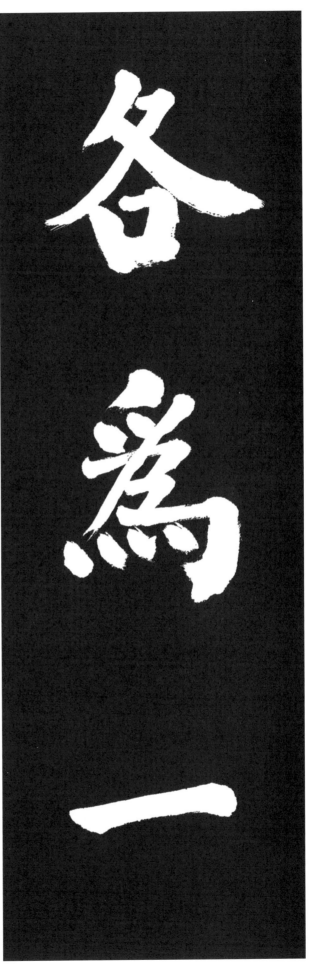

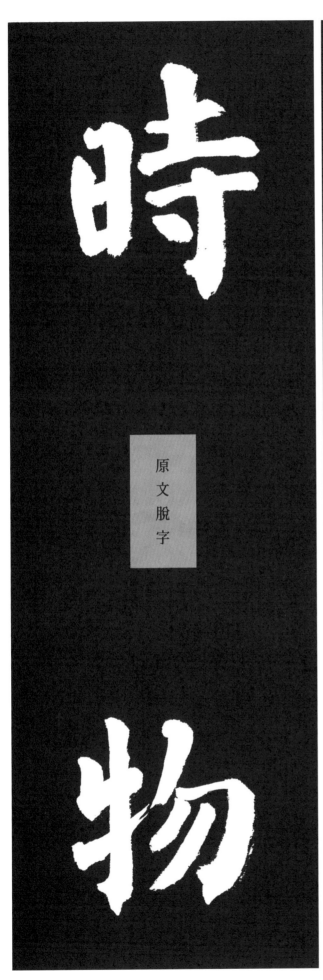

各
각각 각

爲
할 위

一
한 일

時
때 시

□

物
만물 물

原文脫字

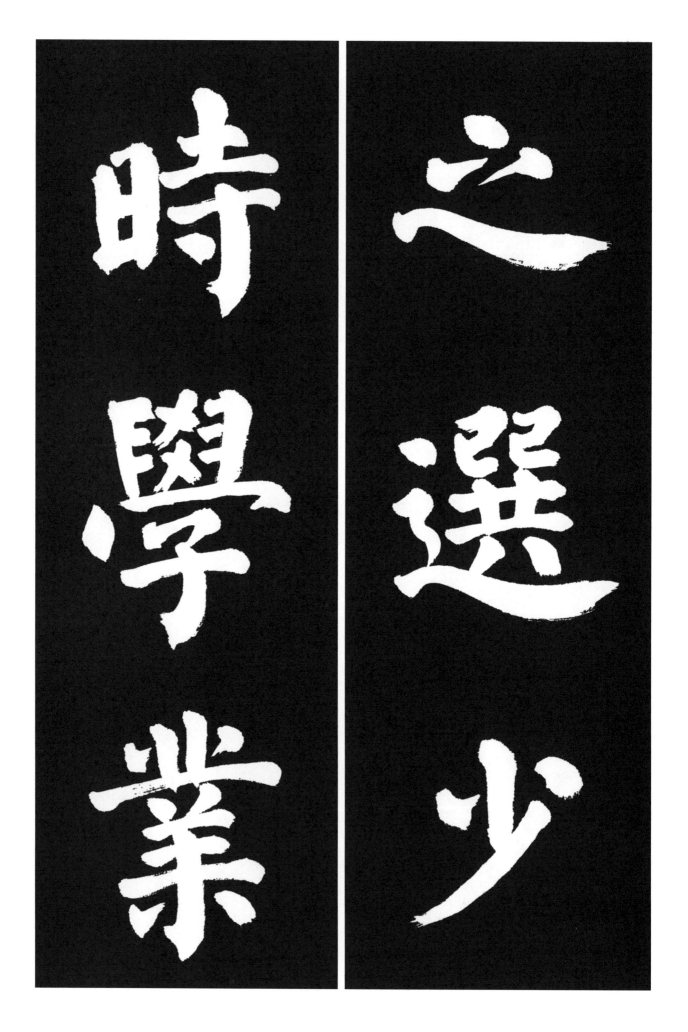

之 갈 지
選 가릴 선
少 젊을 소
時 때 시
學 배울 학
業 업 업

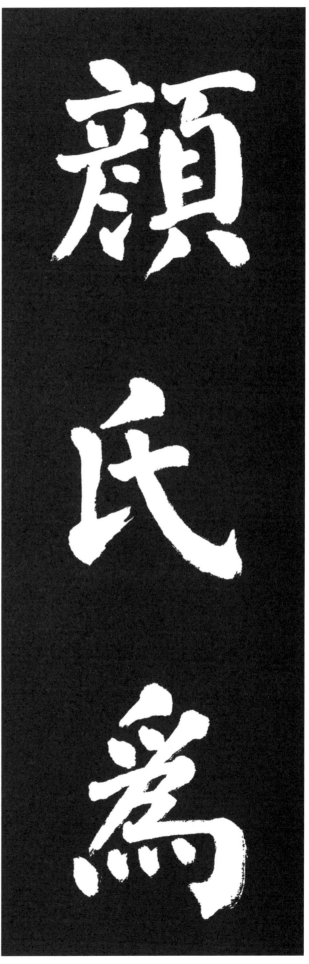

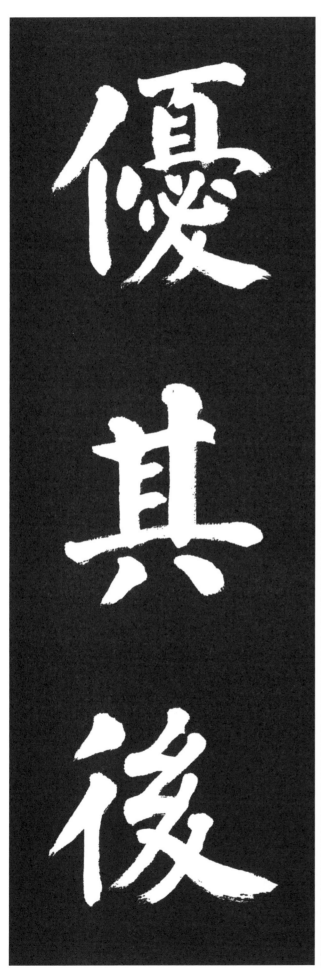

顔
얼굴 안

氏
성 씨

爲
할 위

優
넉넉할 우

其
그 기

後
뒤 후

職
맡을 직
位
자리 위
溫
따뜻할 온
氏
성 씨
爲
할 위
盛
성할 성

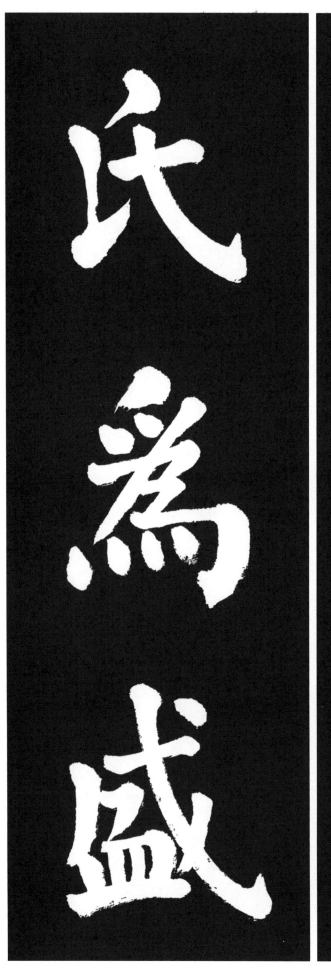

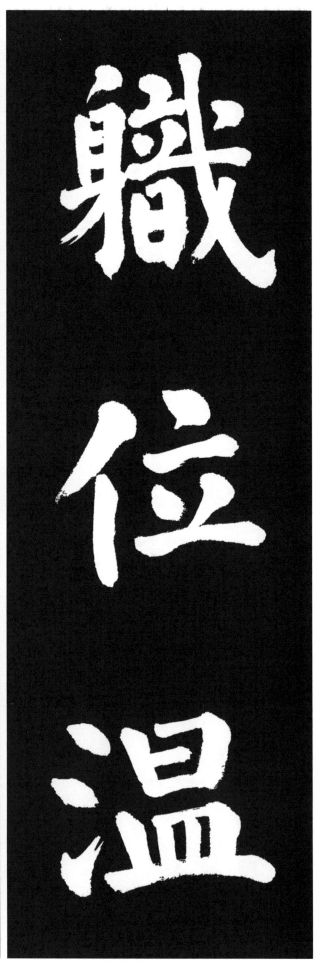

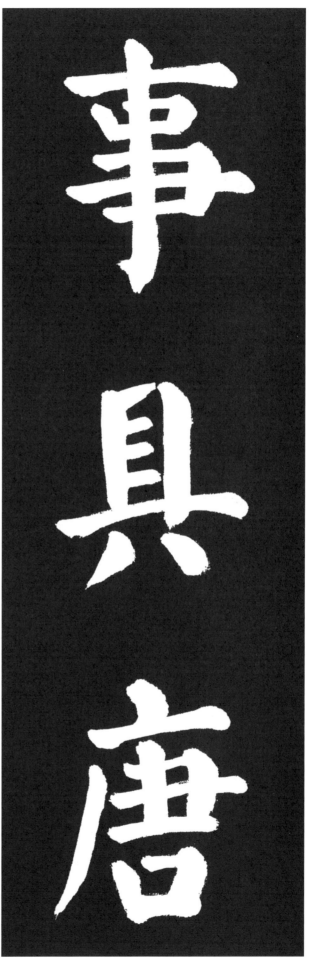

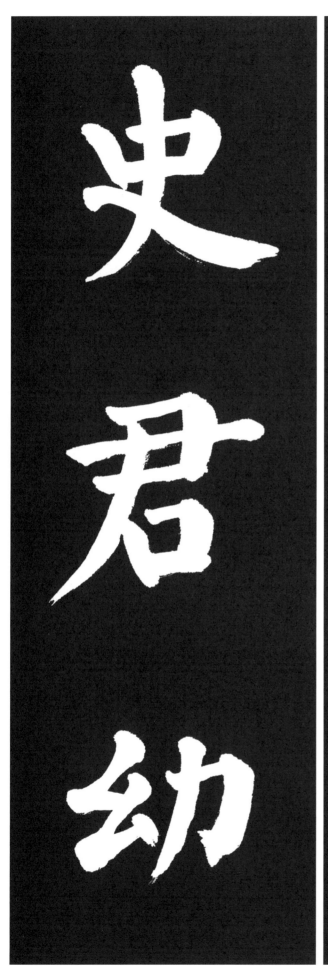

事 일 사
具 갖출 구
唐 당나라 당
史 사기 사
君 임금 군
幼 어릴 유

而
말이을 이

朗
밝을 랑

晤
밝을 오

識
알 식

量
헤아릴 량

弘
클 홍

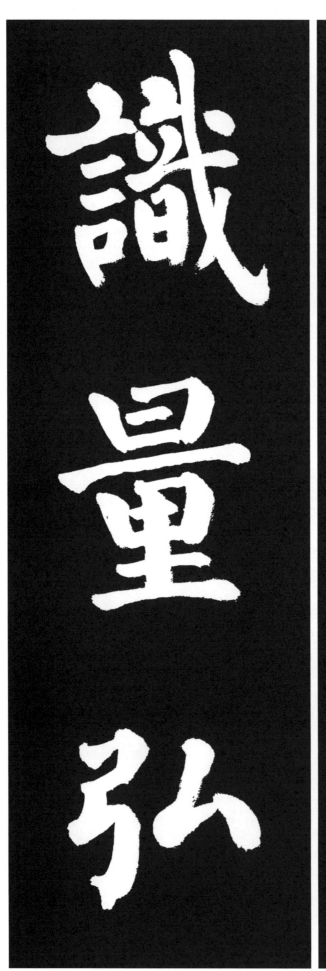

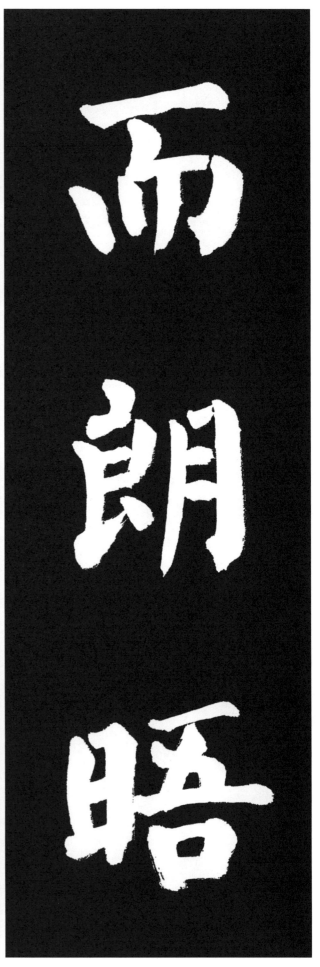

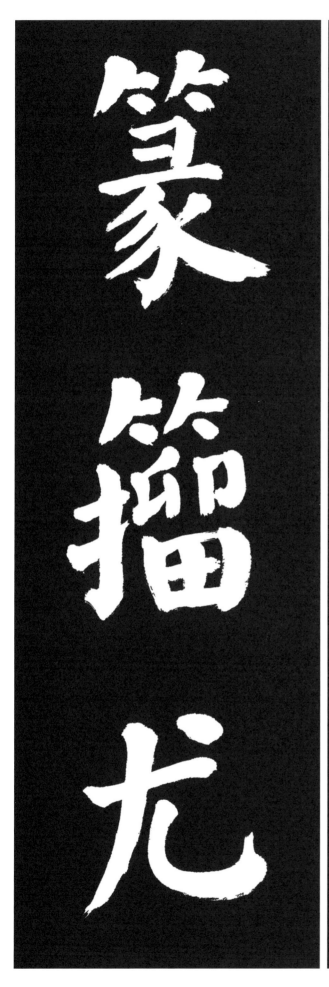

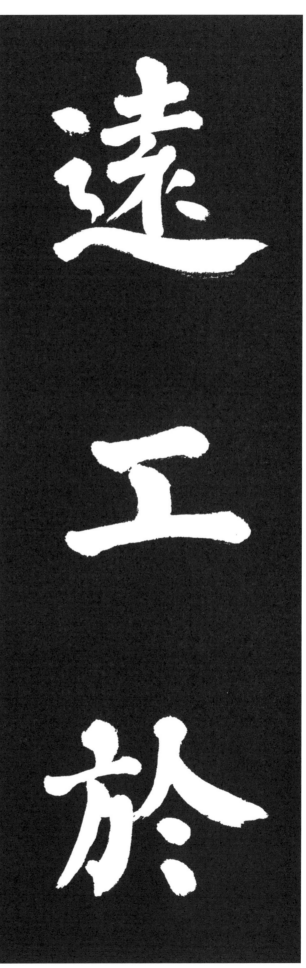

遠
멀 원

工
공교할 공

於
어조사 어

篆
전자 전

籀
주문 주

尤
더욱 우

精
정묘할 정
詁
주낼 고
訓
가르칠 훈
祕
신비로울 비
閣
층집 각
司
맡을 사

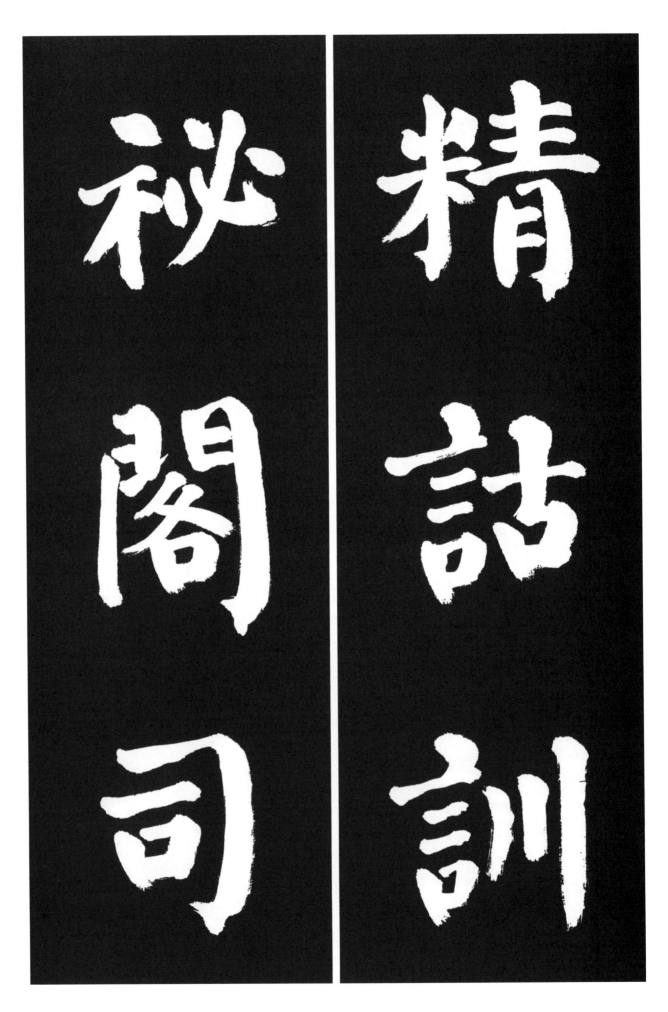

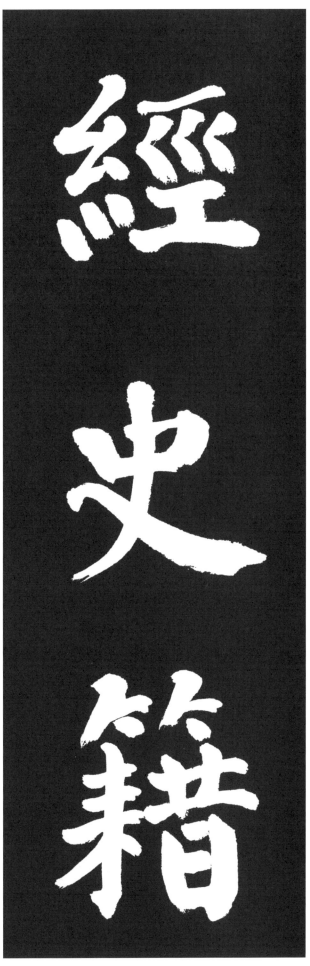

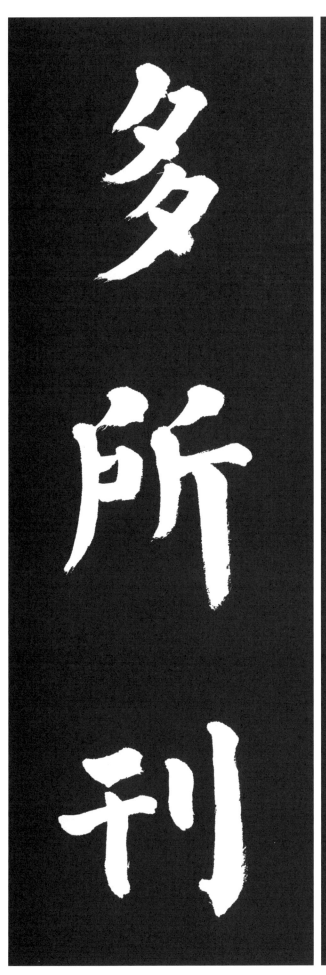

經
경서 경

史
역사 사

籍
문서 적

多
많을 다

所
바 소

刊
책펴낼 간

定 정할 정
義 옳을 의
寧 편안 녕
元 으뜸 원
年 해 년
十 열 십

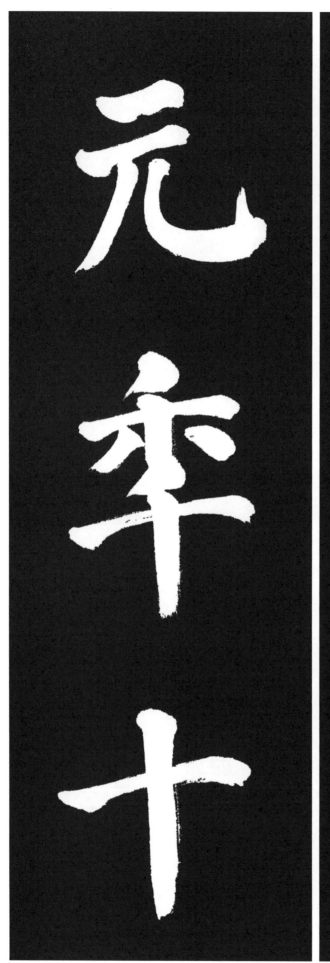
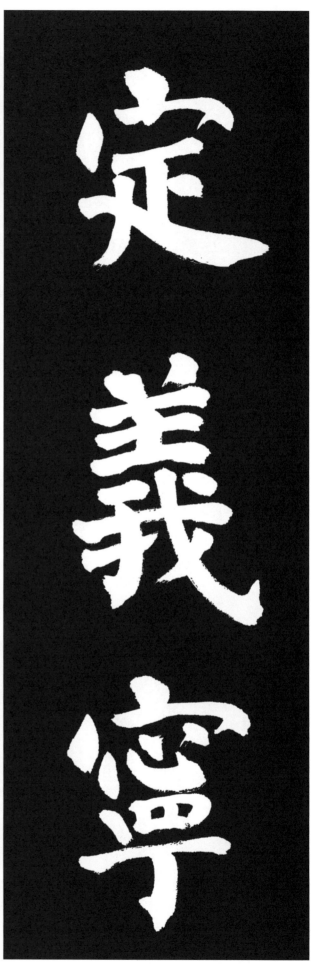

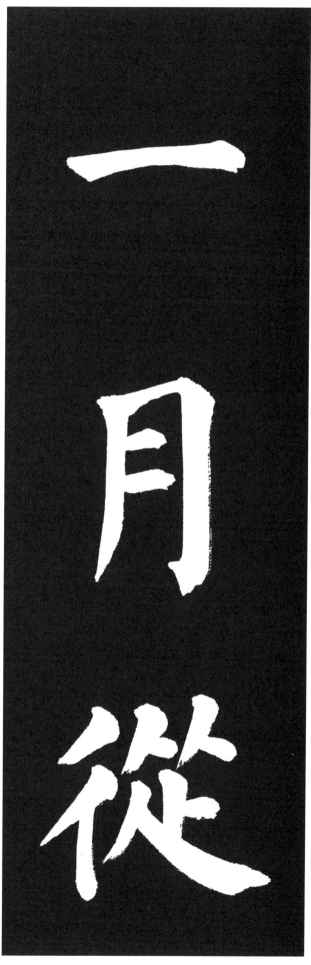

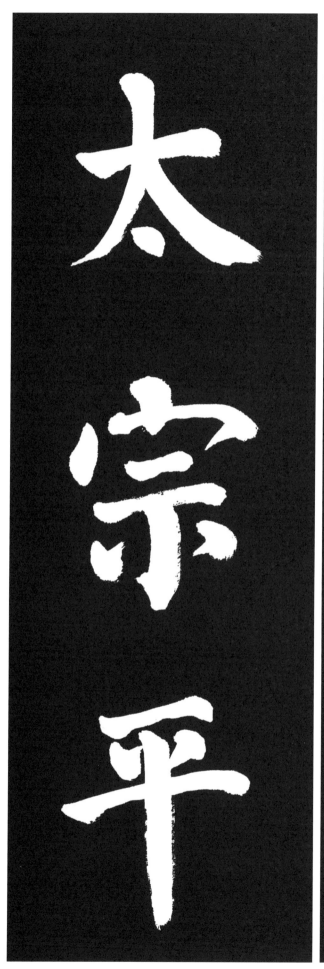

一 한 일
月 달 월
從 좇을 종
太 클 태
宗 마루 종
平 다스릴 평

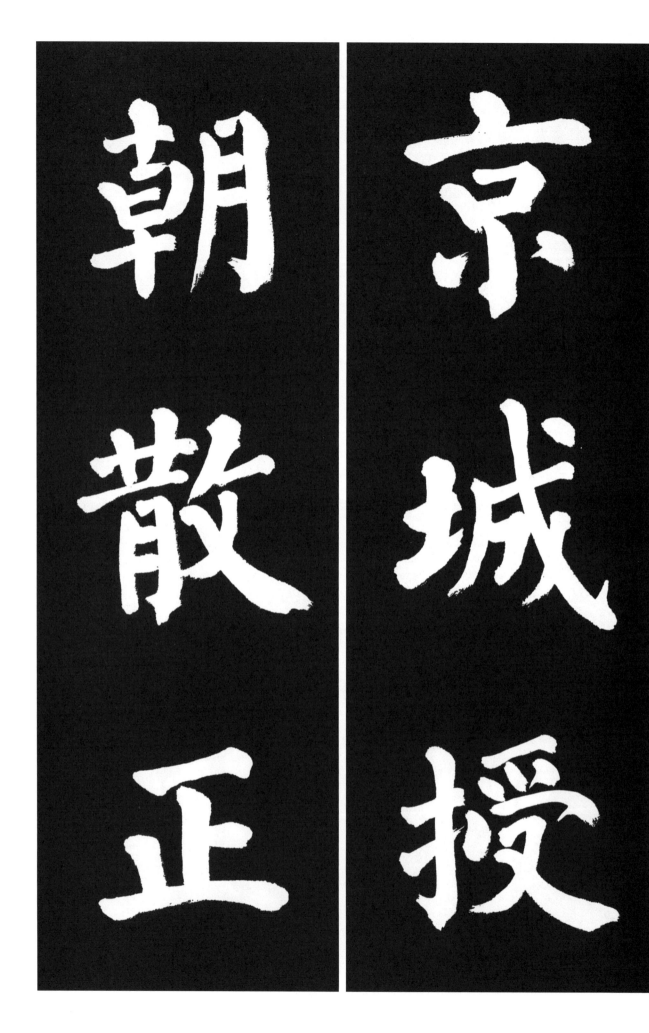

京 도읍 경
城 재 성
授 줄 수
朝 조정 조
散 흩을 산
正 바를 정

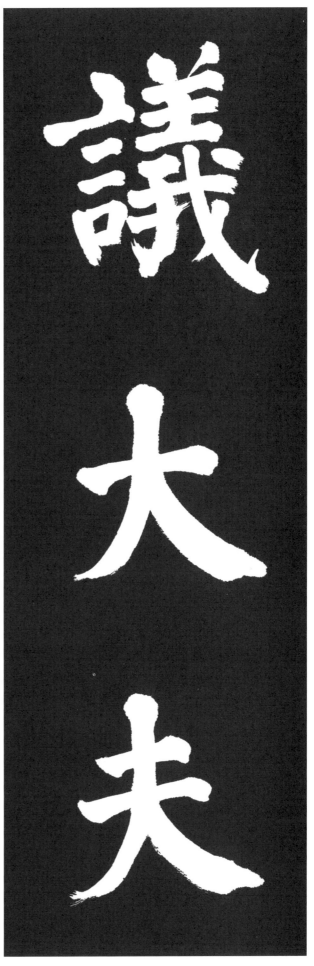

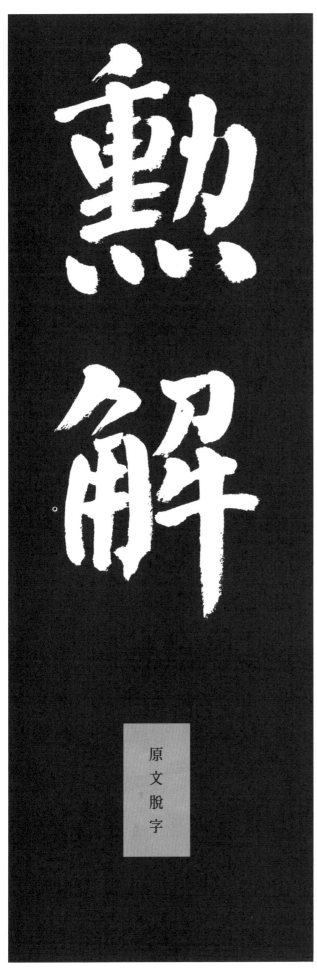

議
의논할 의

大
큰 대

夫
지아비 부

勳
공 훈

解
풀 해

□

原文脫字

□
書 글 서
省 관청 성
挍 바로잡을 교
書 글 서
郎 벼슬이름 랑

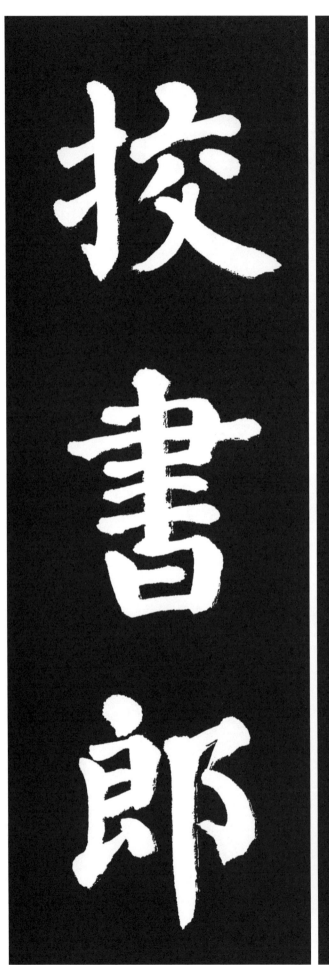

原文脫字

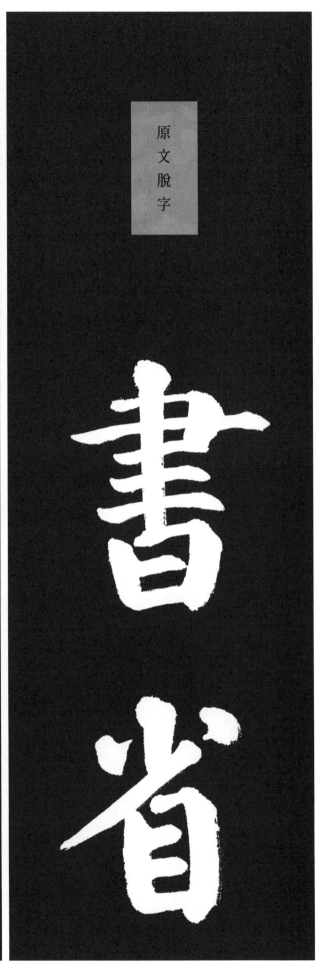

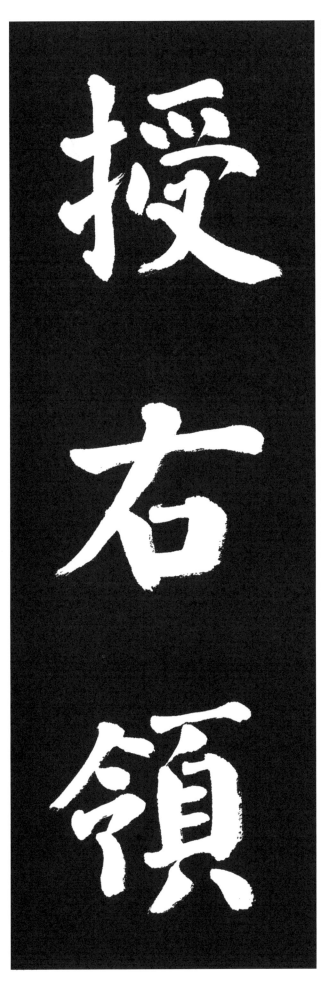

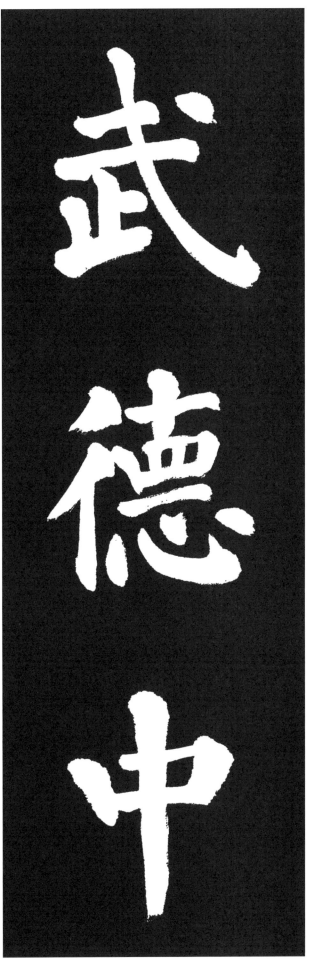

武 호반 무
德 큰덕
中 가운데 중
授 줄 수
右 오른쪽 우
領 받을 령

左
왼쪽 좌

右
오른쪽 우

府
고을 부

鎧
투구 개

曹
무리 조

參
참여할 참

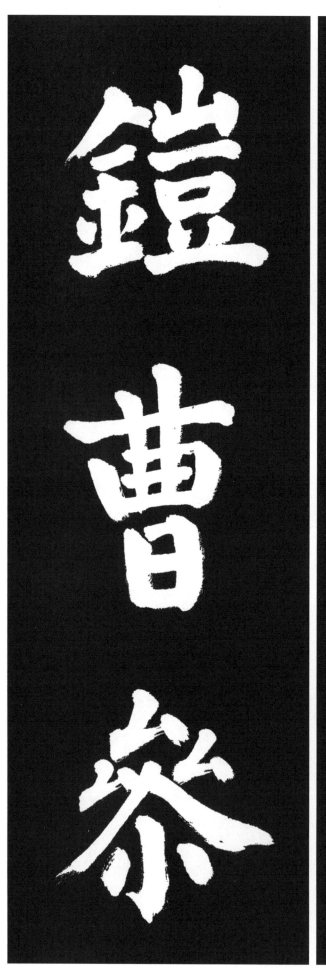

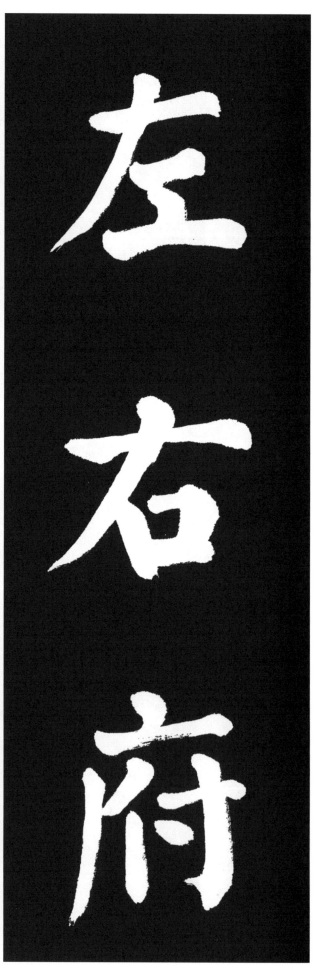

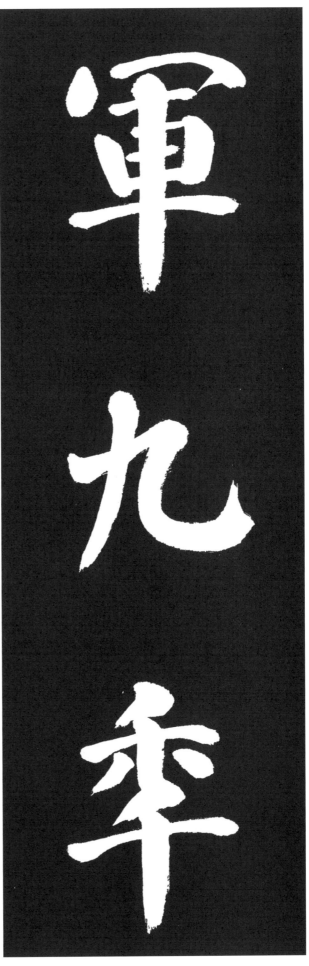

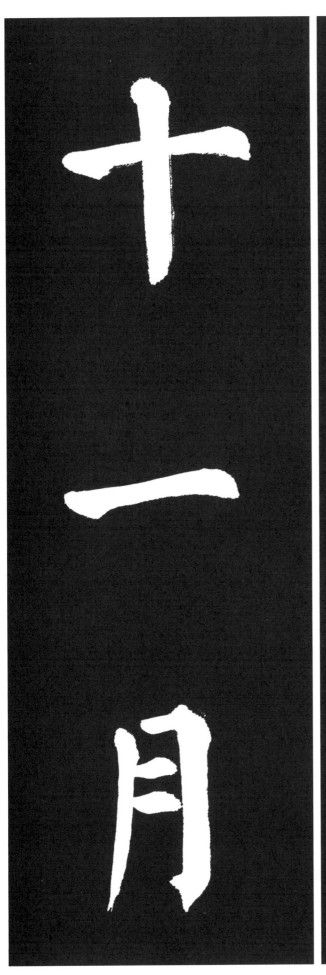

軍 군사 군
九 아홉 구
年 해 년
十 열 십
一 한 일
月 달 월

授
줄 수

輕
가벼울 경

車
수레 거

都
도읍 도

尉
벼슬이름 위

兼
겸할 겸

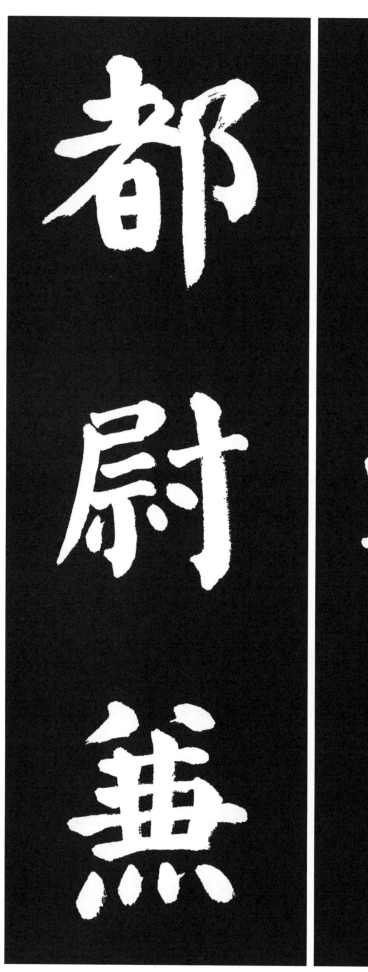

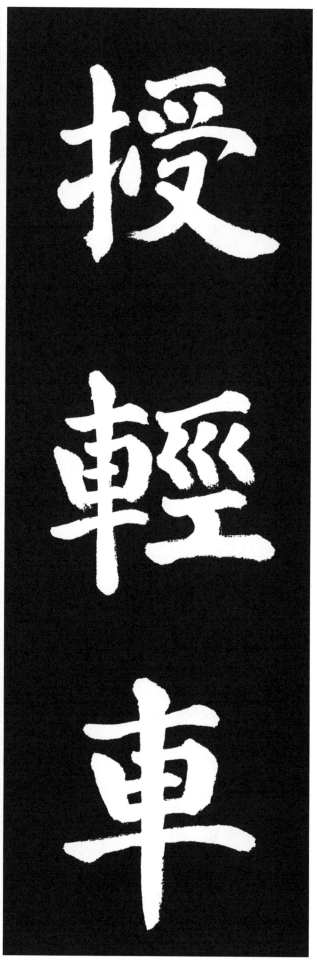

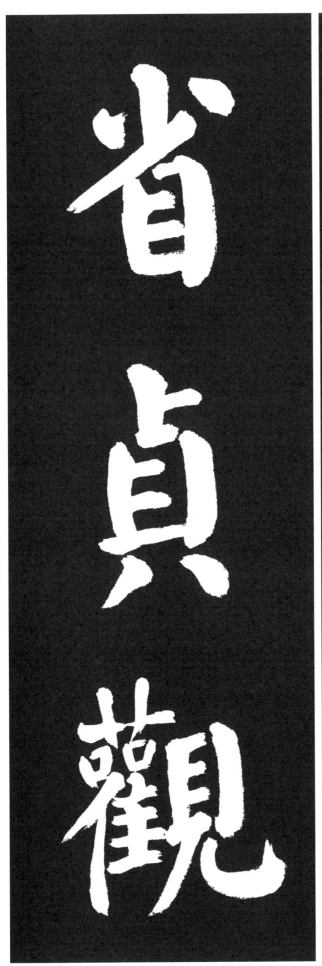

直
곧을 직
祕
신비로울 비
書
글 서
省
관청 성
貞
곧을 정
觀
볼 관

三 석 삼
年 해 년
□ 月 달 월
兼 겸할 겸
行 다닐 행

原文脱字

雍
화할 옹

州
고을 주

參
참여할 참

軍
군사 군

事
일 사

六
여섯 륙

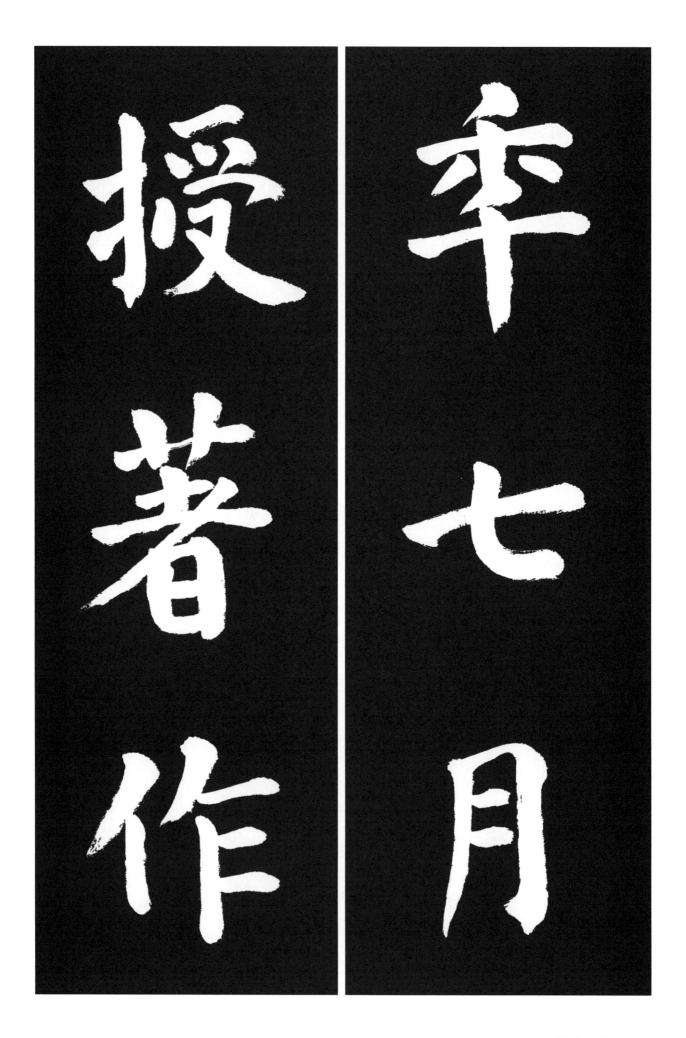

年 해 년
七 일곱 칠
月 달 월
授 줄 수
著 지을 저
作 지을 작

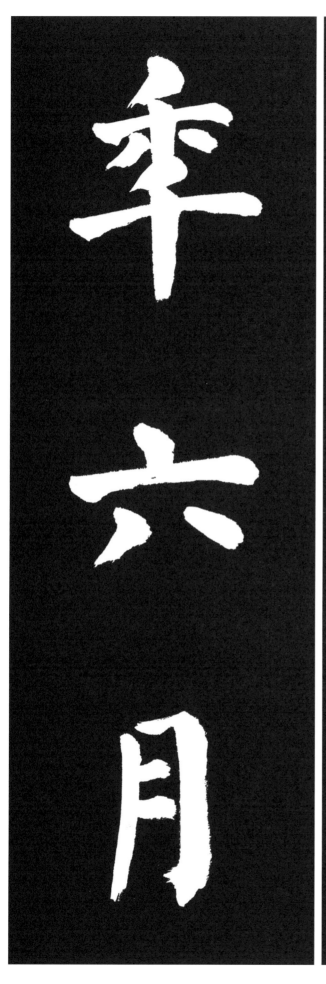

佐
도울 좌

郎
벼슬이름 랑

七
일곱 칠

年
해 년

六
여섯 륙

月
달 월

授
줄 수

詹
이를 첨

事
일 사

主
임금 주

簿
문서 부

轉
구를 전

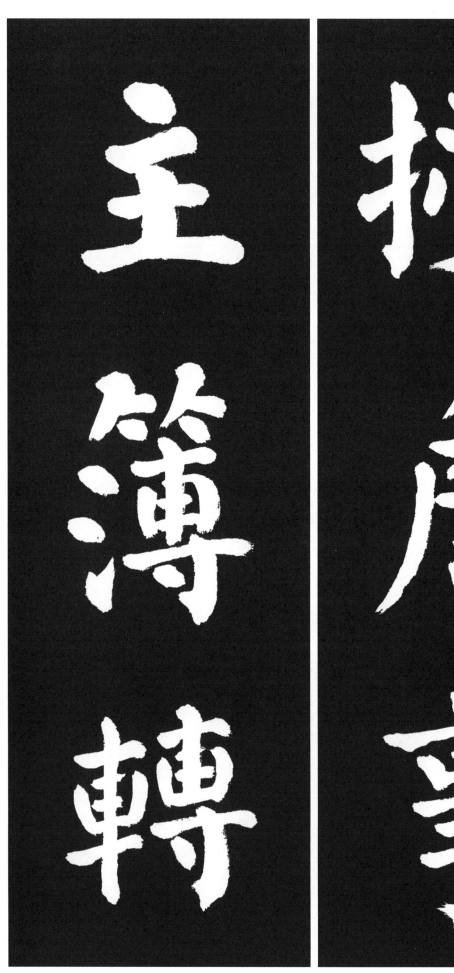
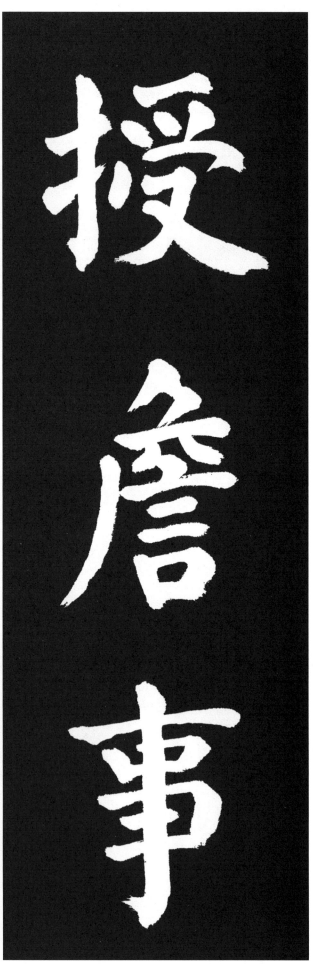

主簿轉

授詹事

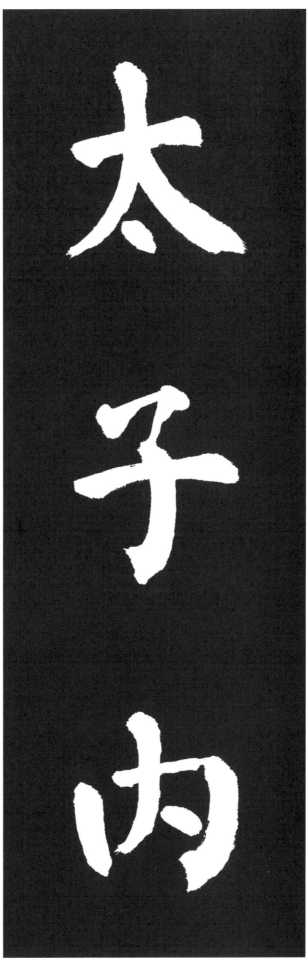

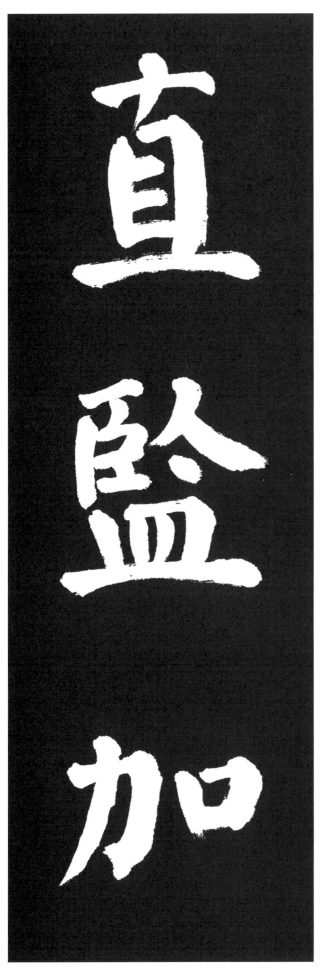

太 클 태
子 아들 자
內 안 내
直 곧을 직
監 감독할 감
加 더할 가

崇
높을 숭
賢
어질 현
館
집 관
學
배울 학
士
선비 사
宮
집 궁

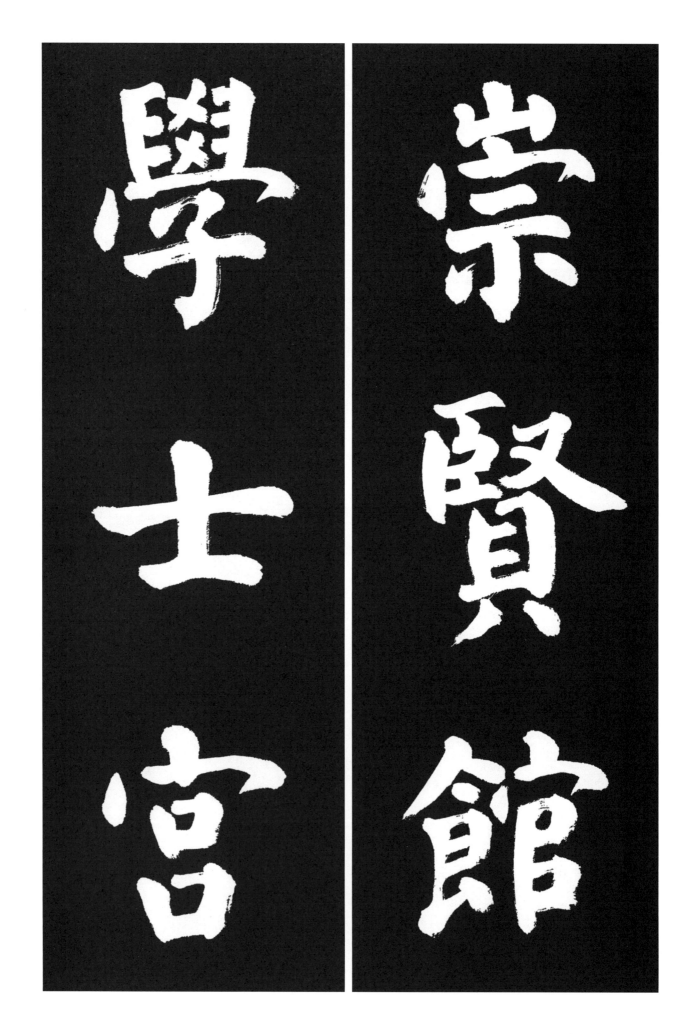

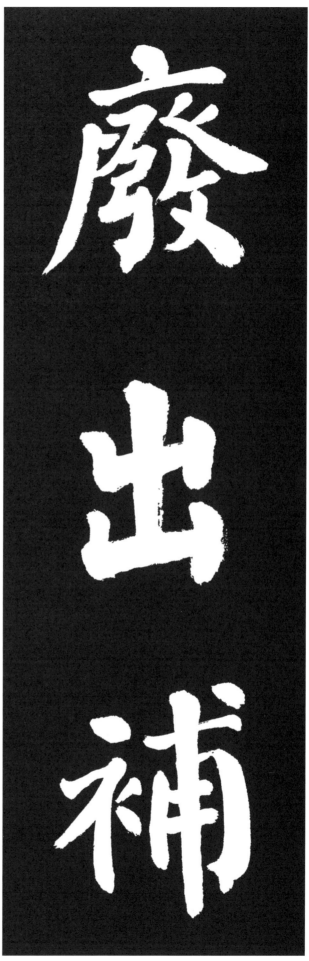

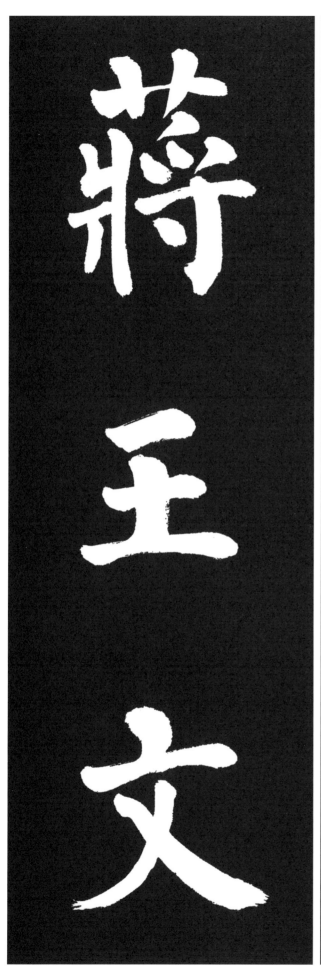

廢 버릴 폐
出 날 출
補 임관할 보
蔣 성 장
王 임금 왕
文 글월 문

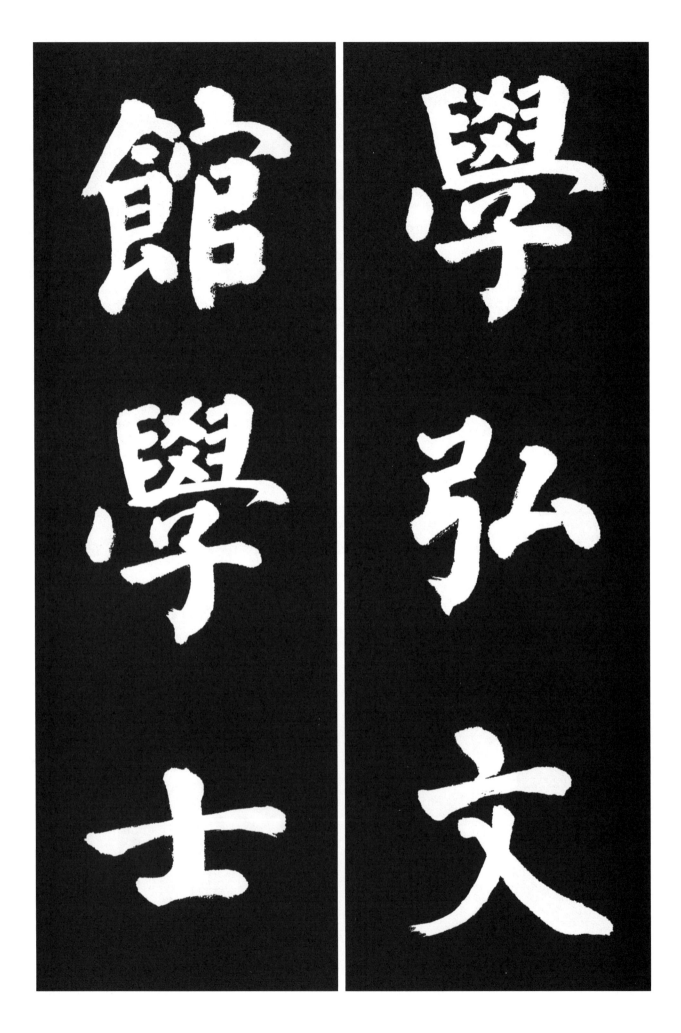

學 배울 학
弘 클 홍
文 글월 문
館 집 관
學 배울 학
士 선비 사

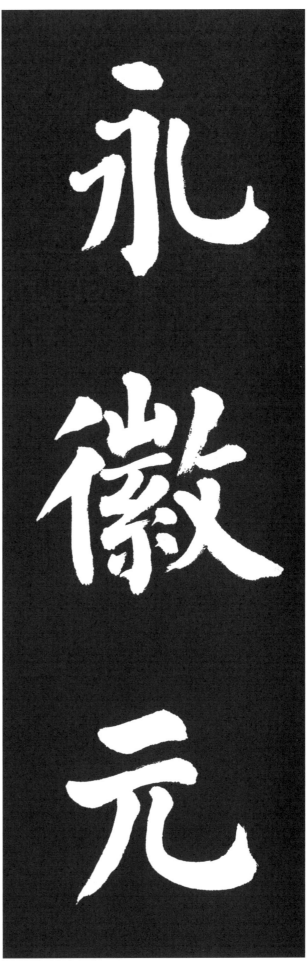

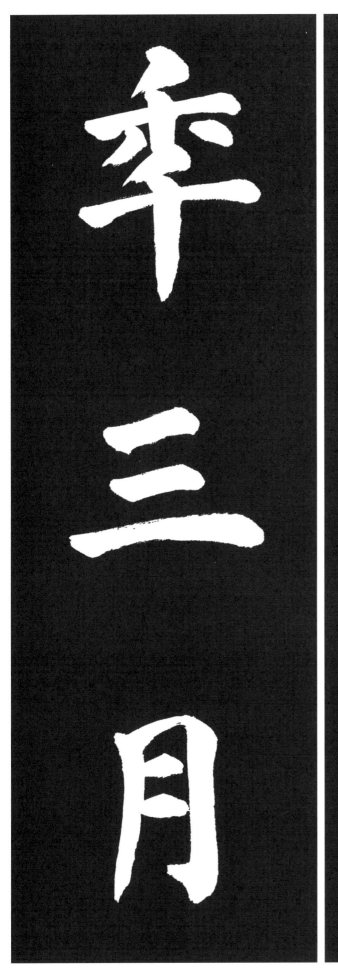

永 길 영
徽 아름다울 휘
元 으뜸 원
年 해 년
三 석 삼
月 달 월

制
지을 제

曰
가로 왈

具
갖출 구

官
벼슬 관

君
임금 군

學
배울 학

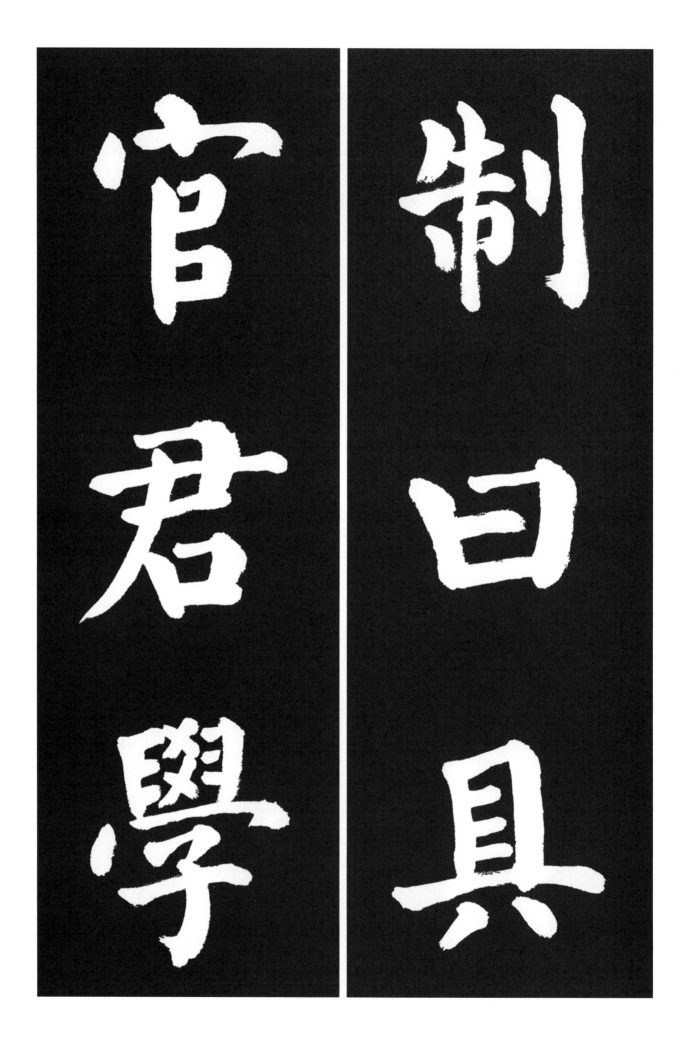

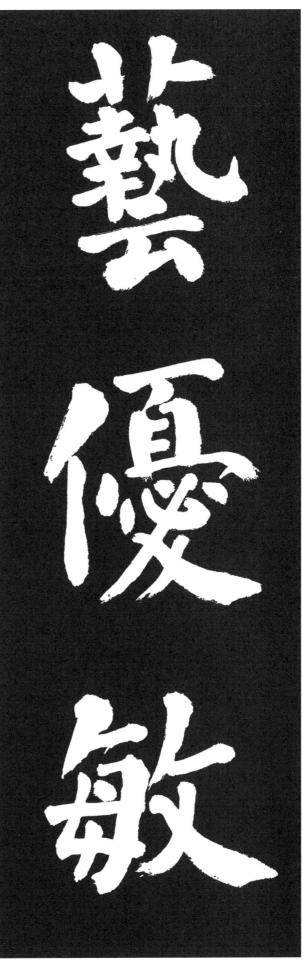

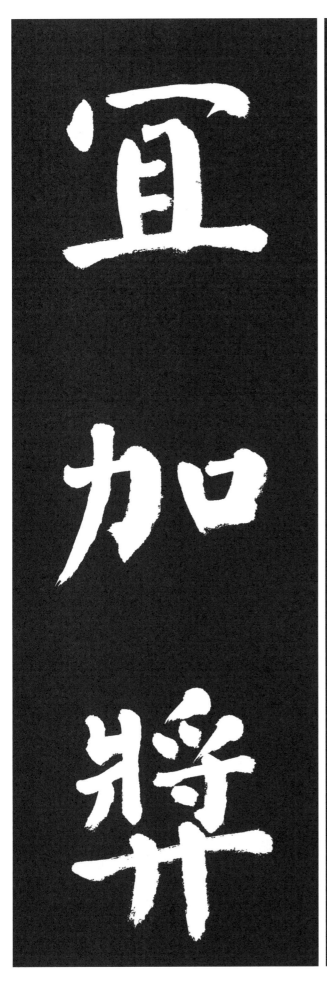

藝
재주 예

優
넉넉 우

敏
총명할 민

宜
마땅 의

加
더할 가

獎
권면할 장

擢
뺄 탁

乃
이에 내

拜
벼슬줄 배

□
王
임금 왕

屬
무리 속

原文脫字

學
배울 학

士
선비 사

如
같을 여

故
연고 고

遷
옮길 천

曹
무리 조

王 임금 왕
友 벗 우
無 없을 무
何 어찌 하
拜 벼슬줄 배
祕 비서 비

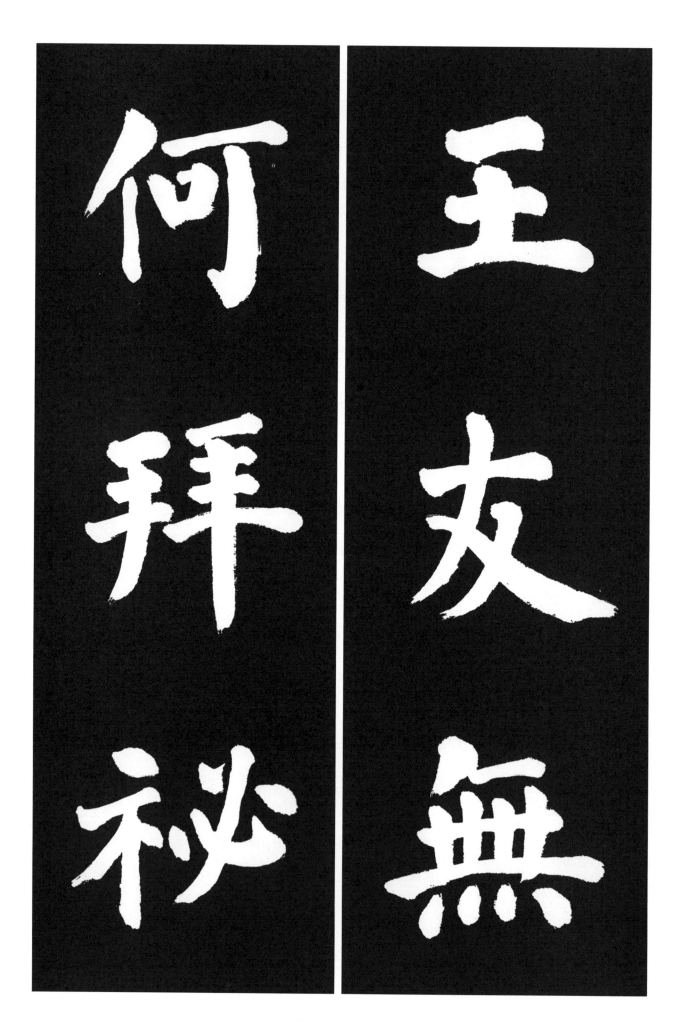

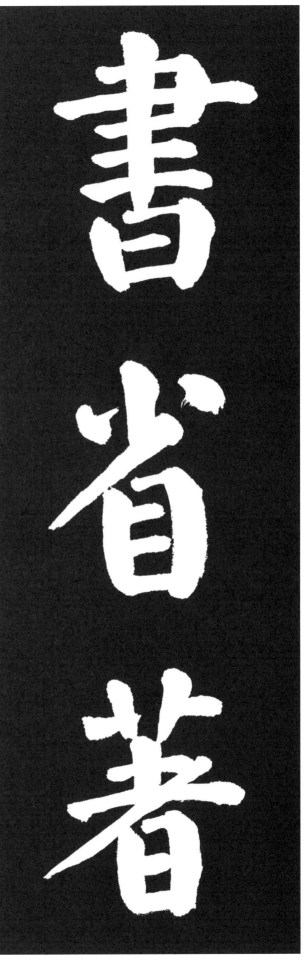

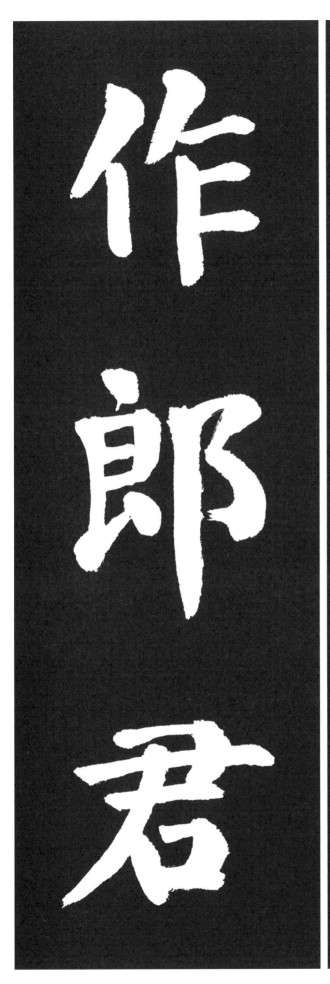

書 글 서
省 관청 성
著 지을 저
作 지을 작
郎 벼슬이름 랑
君 임금 군

與
더불어 여

兄
맏 형

祕
비밀 비

書
글 서

監
감독할 감

師
스승 사

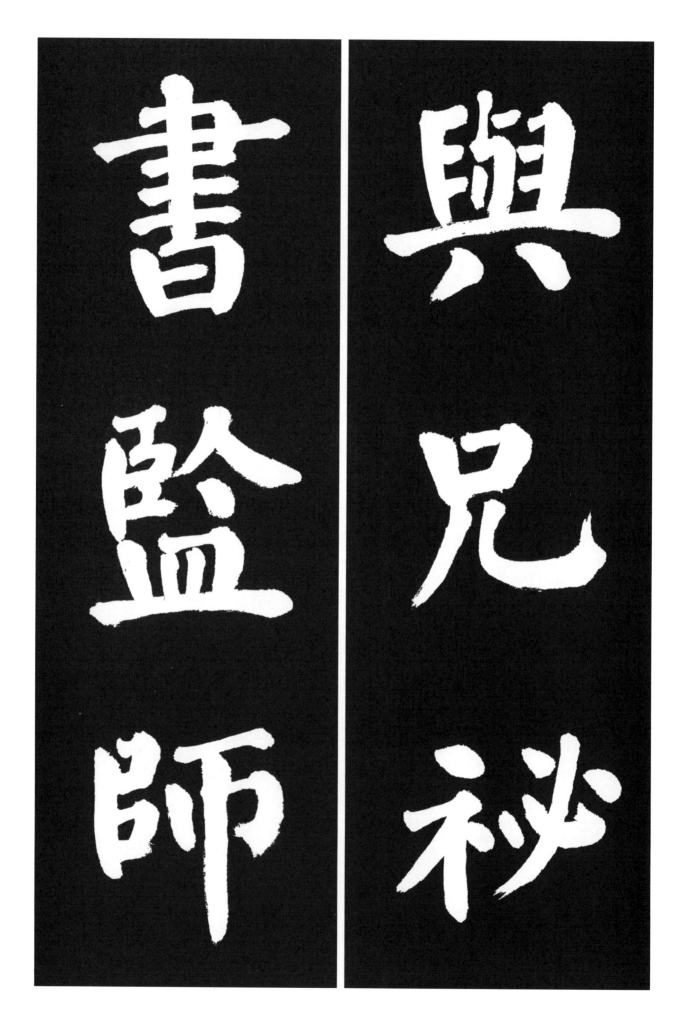

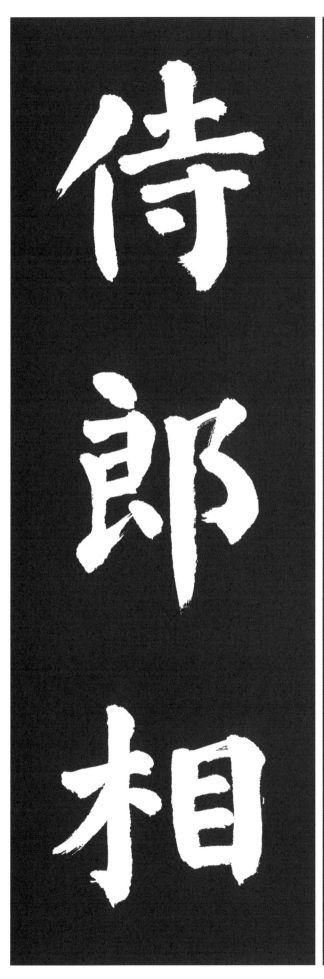

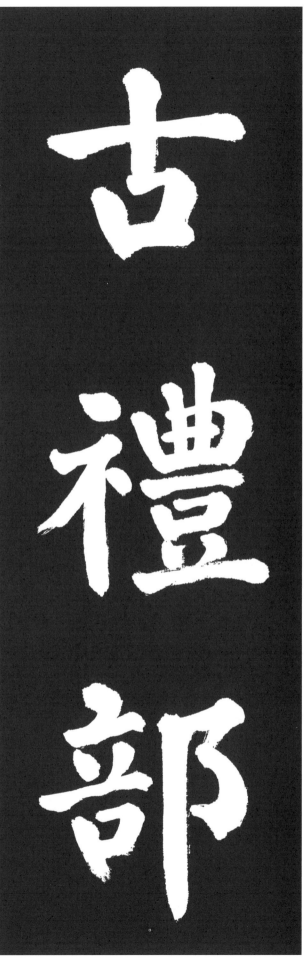

古 엣고
禮 예도 례
部 나눌 부
侍 모실 시
郎 사내 랑
相 서로 상

時
때 시
齊
가지런할 제
名
이름 명
監
감독할 감
□
□

監

時

齊

名

原
文
二
字
脫
字

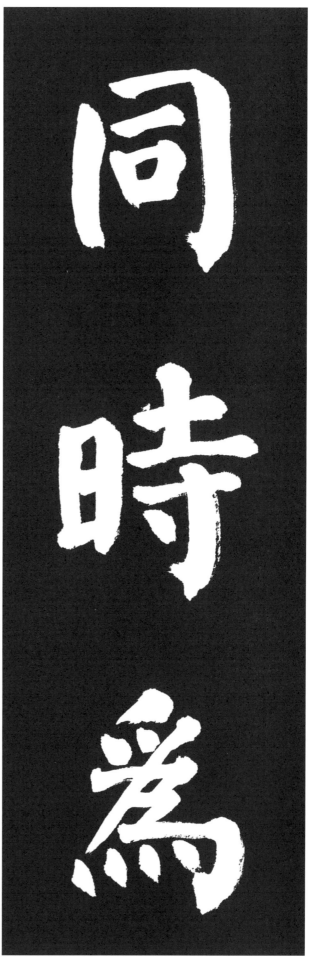

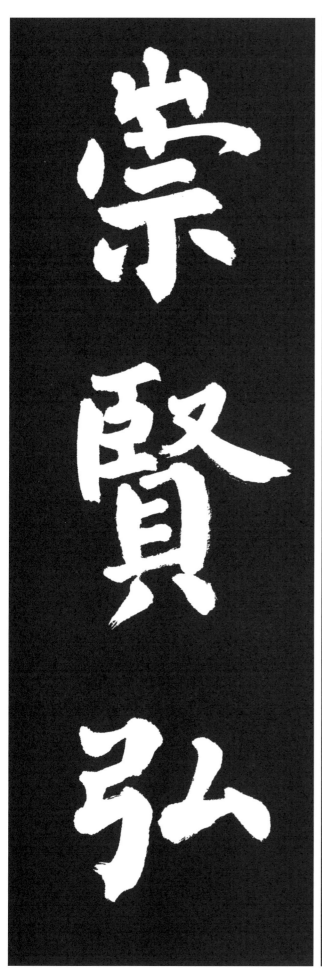

同 같을 동
時 때 시
爲 할 위
崇 높을 숭
賢 어질 현
弘 클 홍

文 글월 문
館 집 관
學 배울 학
士 선비 사
禮 예도 례
部 부서 부

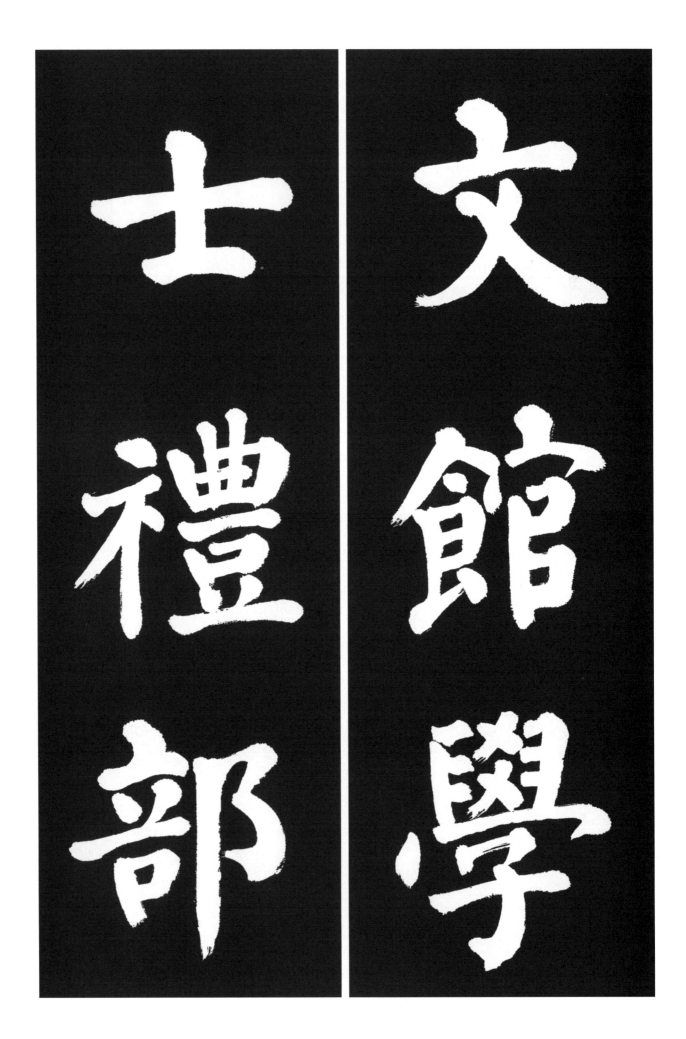

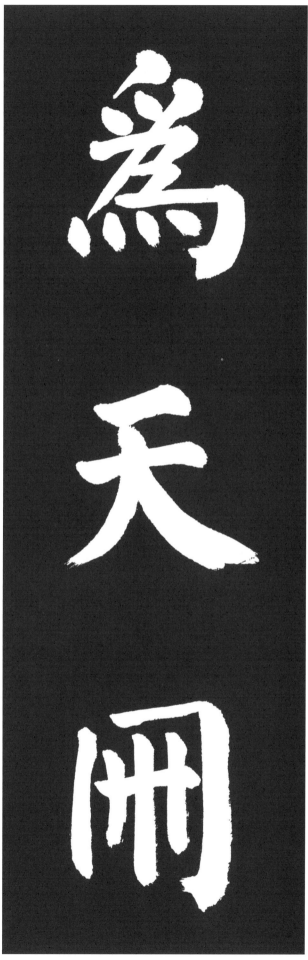

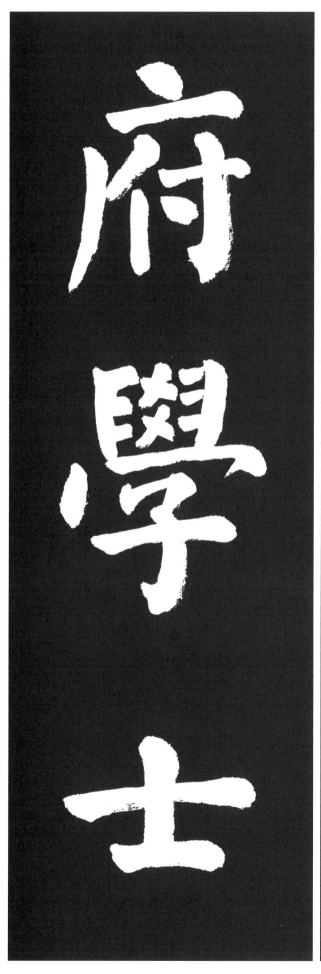

爲
할 위

天
하늘 천

册
책 책

府
고을 부

學
배울 학

士
선비 사

弟
아우 제
太
클 태
子
아들 자
通
통할 통
事
일 사
舍
집 사

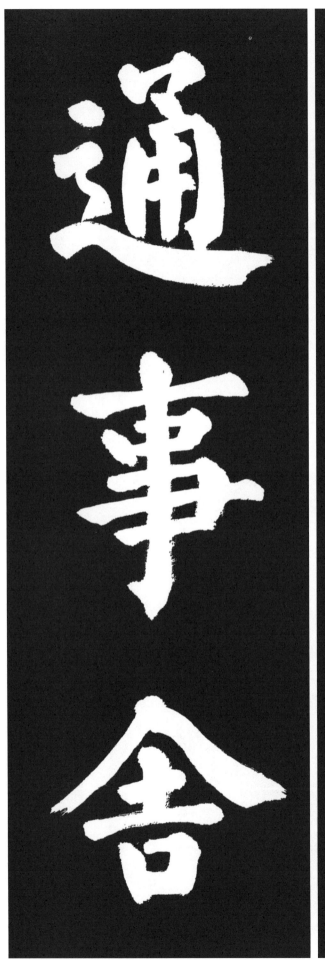

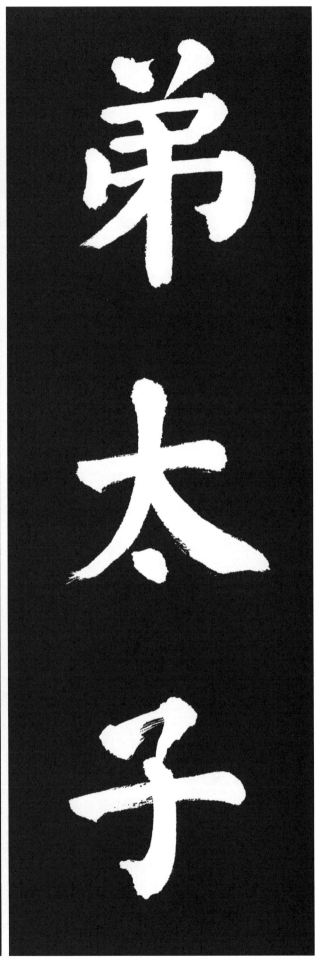

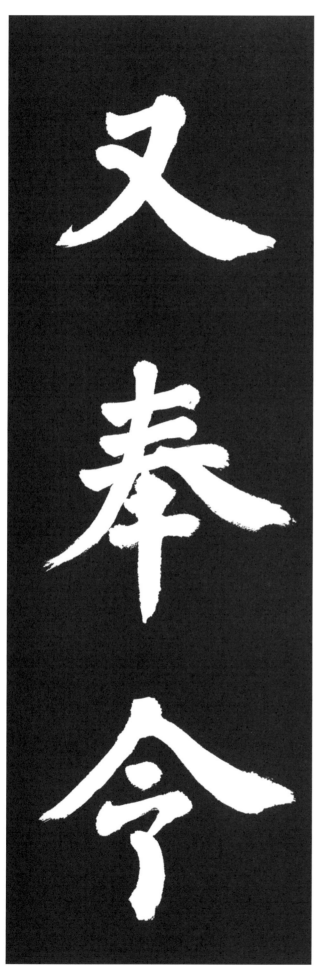

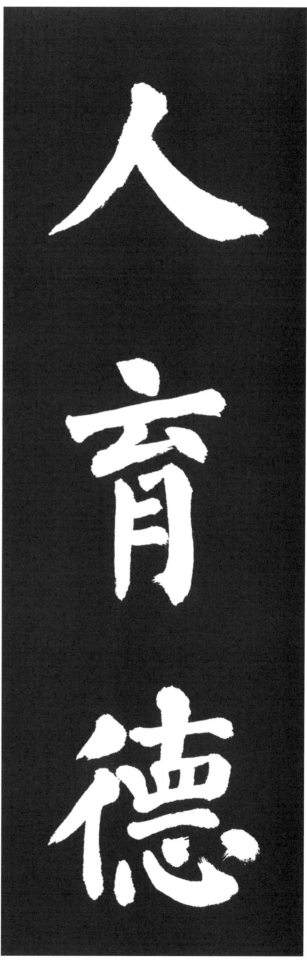

人 사람 인
育 기를 육
德 큰 덕
又 또 우
奉 받들 봉
令 명령 령

於
어조사 어

司
맡을 사

經
경서 경

局
부서 국

挍
바로잡을 교

定
정할 정

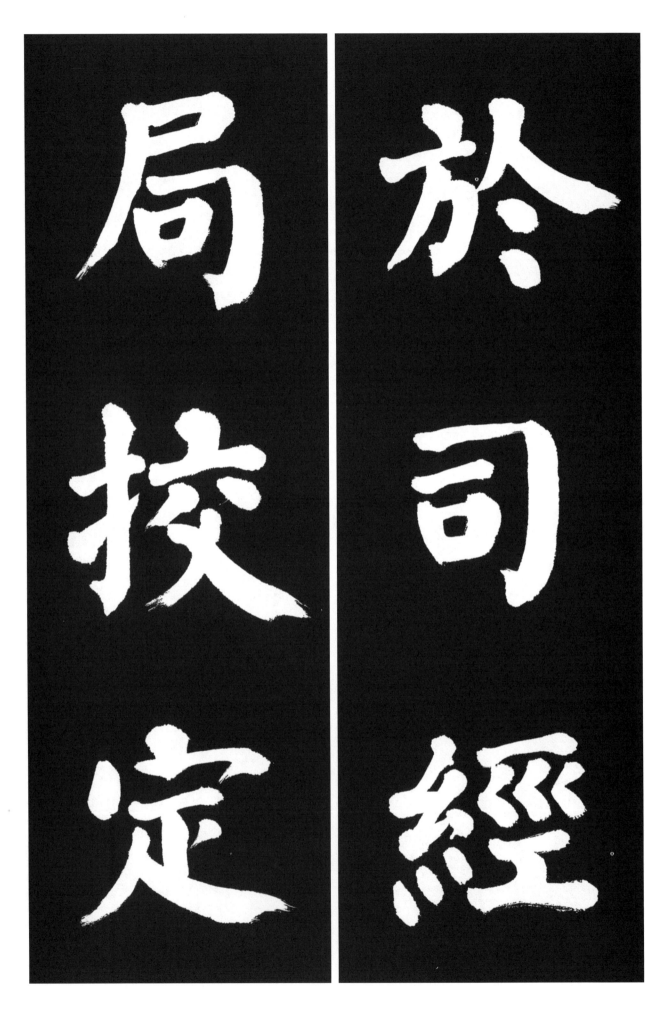

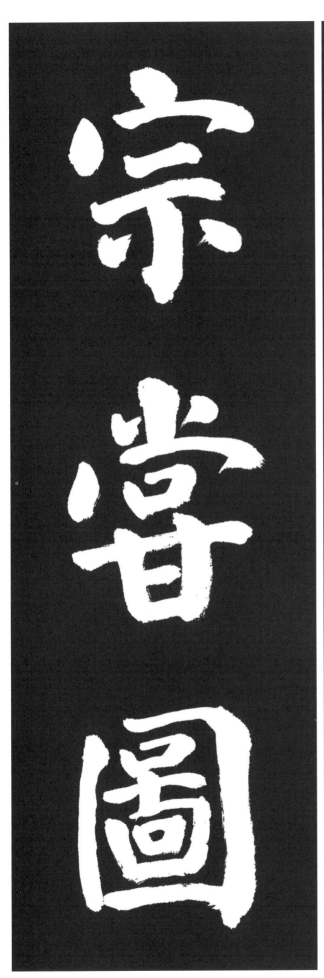

經
경서 경

□
太
클 태

宗
마루 종

嘗
일찍이 상

圖
그림 도

原文脫字

畵 그림 화
崇 높을 숭
賢 어질 현
諸 모을 제
學 배울 학
士 선비 사

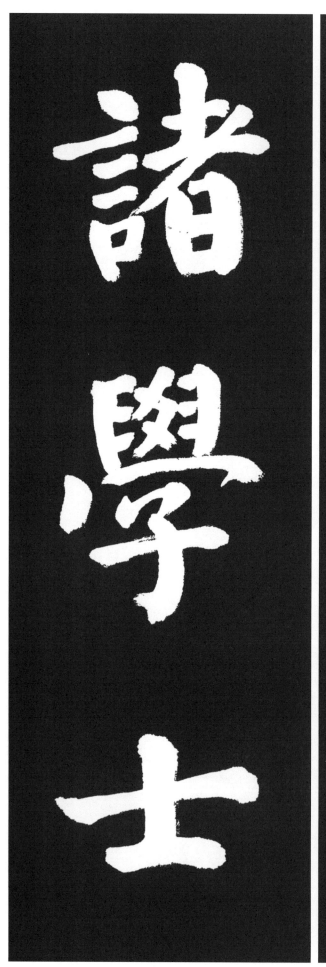

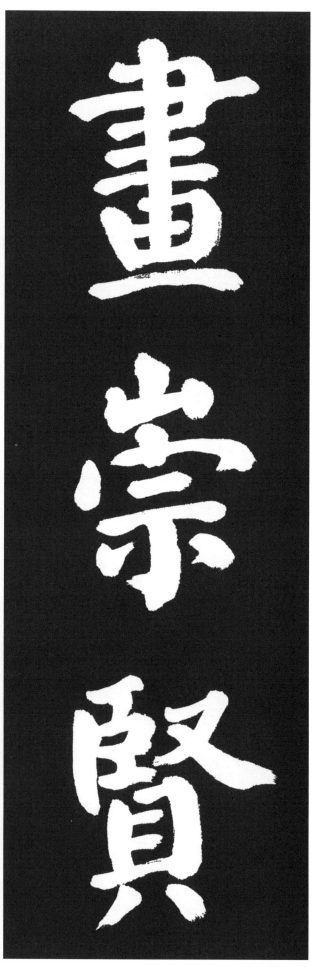

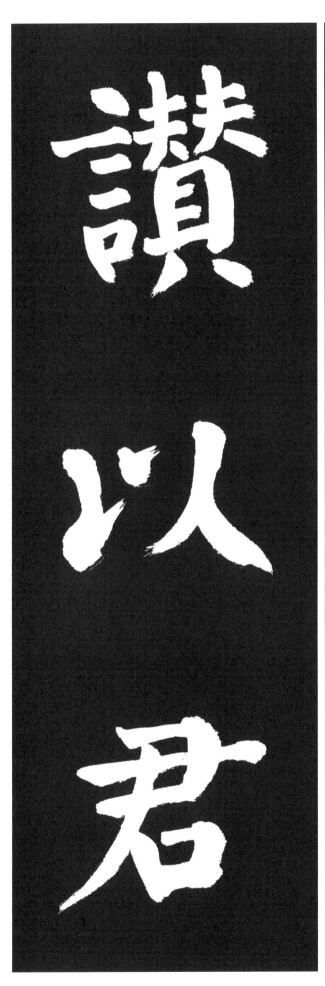

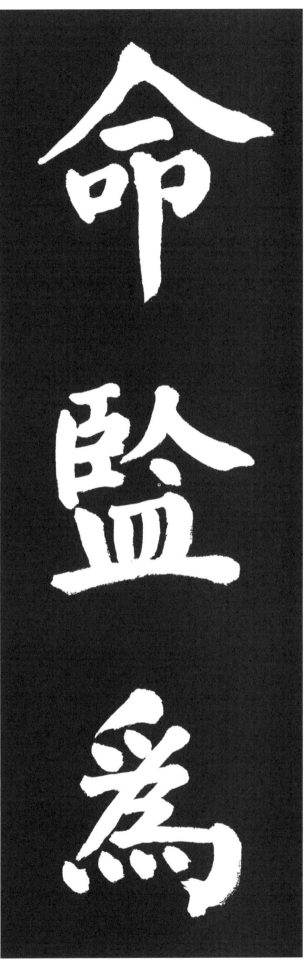

命
명령할 명

監
감독할 감

爲
할 위

讚
기릴 찬

以
써 이

君
임금 군

與
더불어 여

監
감독할 감

兄
맏 형

弟
아우 제

不
아닐 불

宜
마땅 의

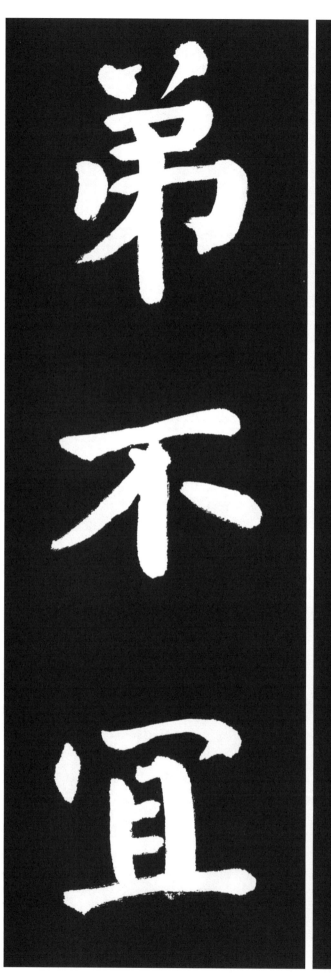
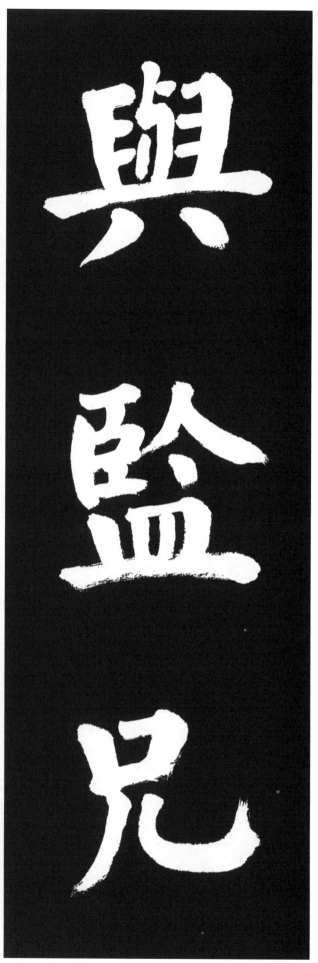

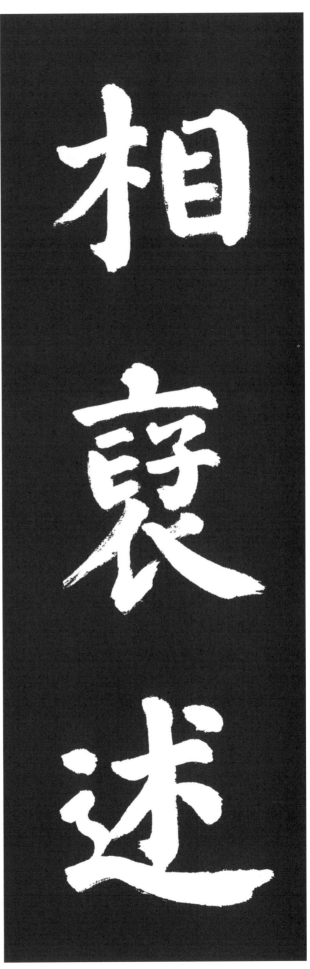

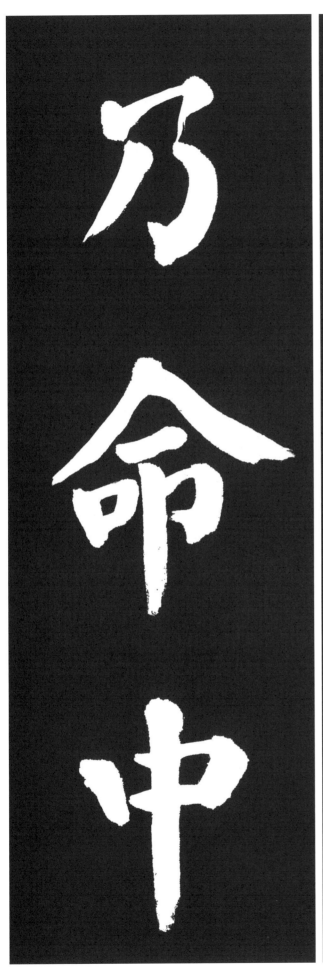

相
서로 상

褒
기릴 포

述
지을 술

乃
이에 내

命
명령 명

中
가운데 중

書 글 서
舍 집 사
人 사람 인
蕭 쑥 소
鈞 서른근 균
□

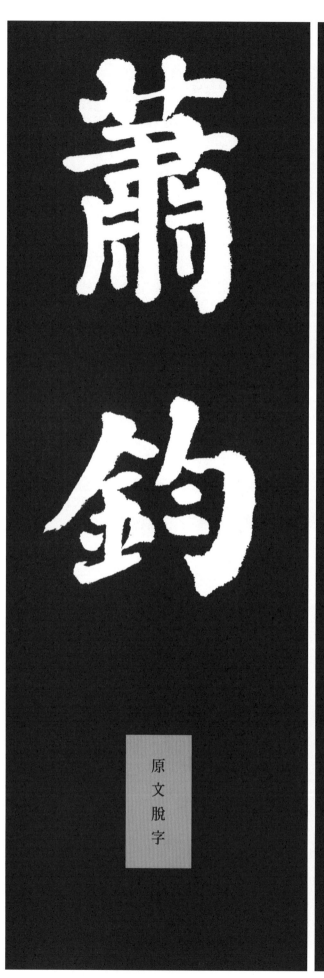

原文脫字

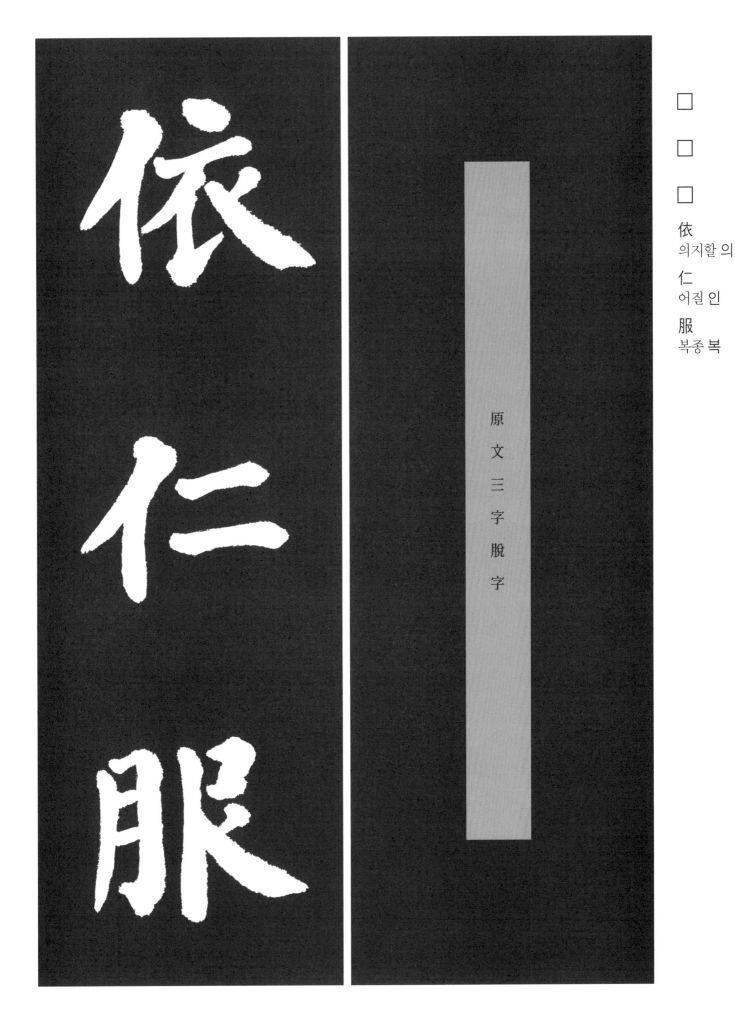

依
의지할 의

仁
어질 인

服
복종 복

原文 三字 脫字

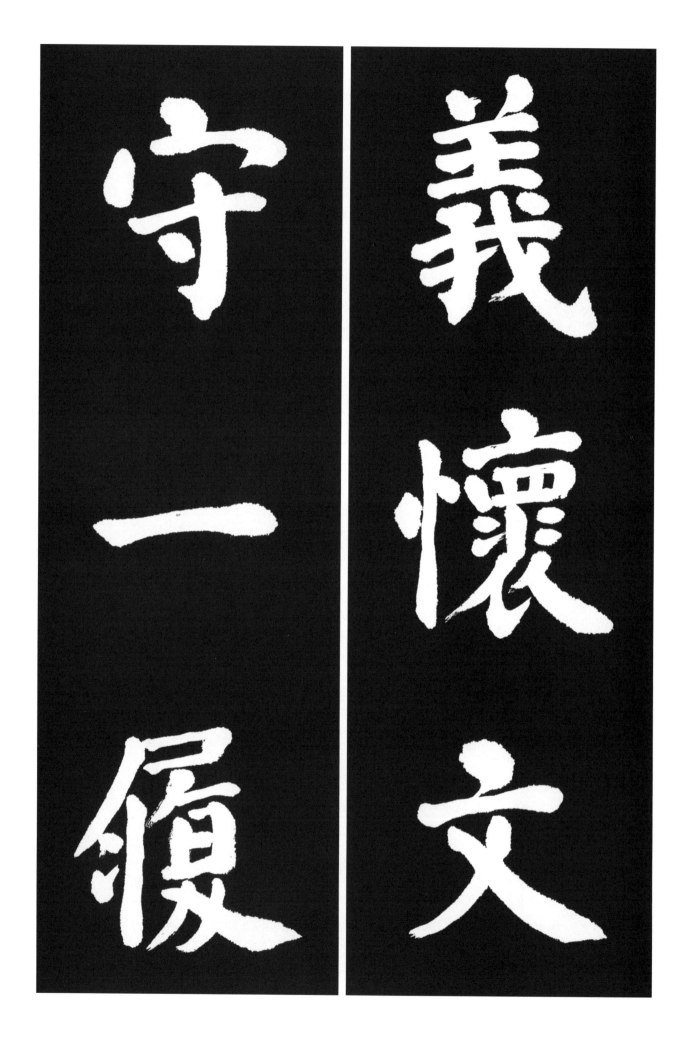

義 옳을 의
懷 품을 회
文 글월 문
守 지킬 수
一 한 일
履 밟을 리

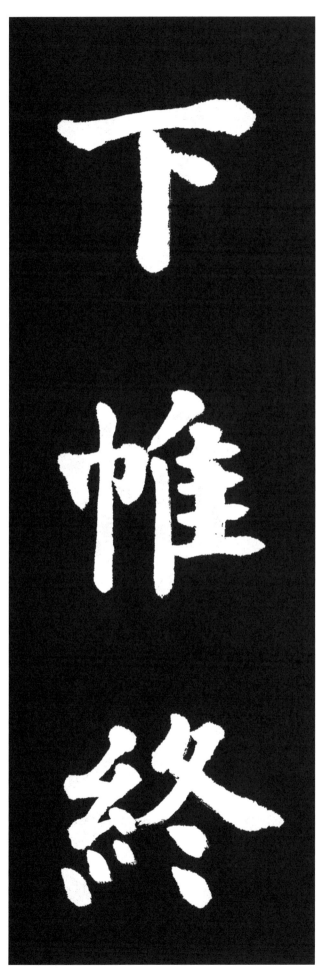

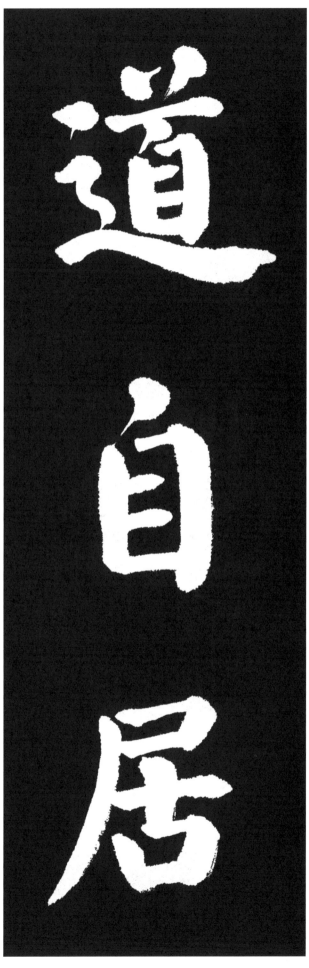

道
법도 도

自
스스로 자

居
살 거

下
내릴 하

帷
휘장 유

終
마칠 종

日 날 일
德 큰 덕
彰 빛날 창
素 본디 소
里 마을 리
行 다닐 행

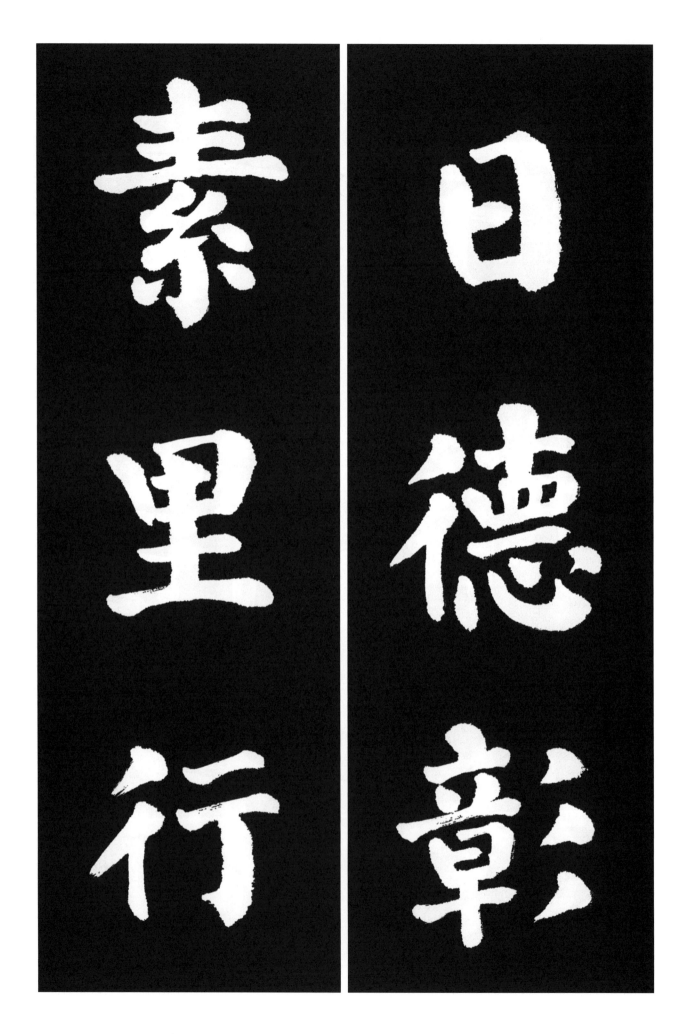

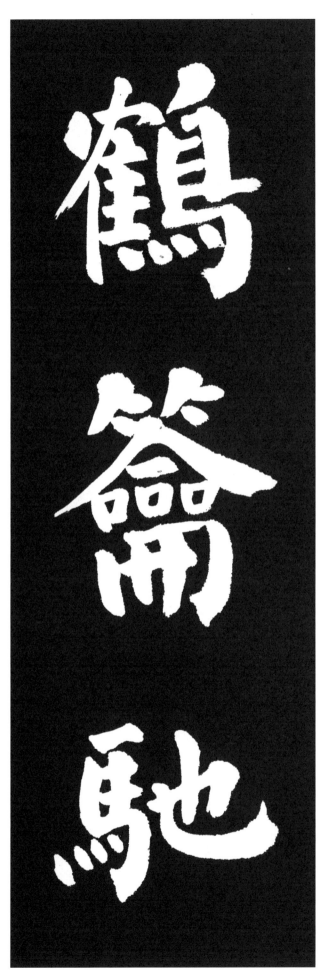

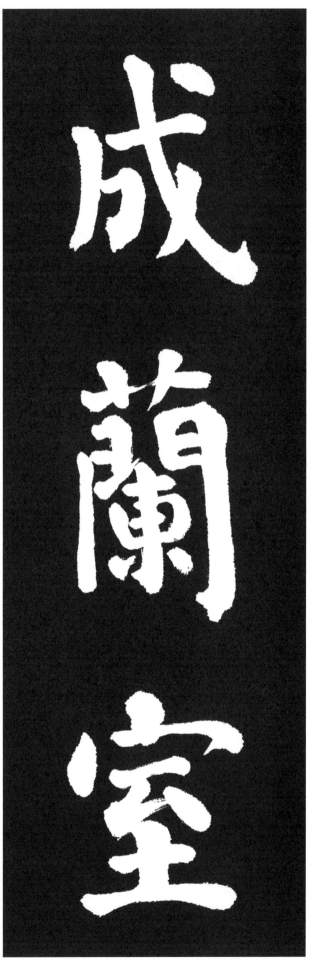

成 이룰 성
蘭 난초 란
室 집 실
鶴 학 학
籥 피리 약
馳 달릴 치

譽
기릴 예
龍
임금 롱
樓
누각 루
委
맡길 위
質
바탕 질
當
이 당

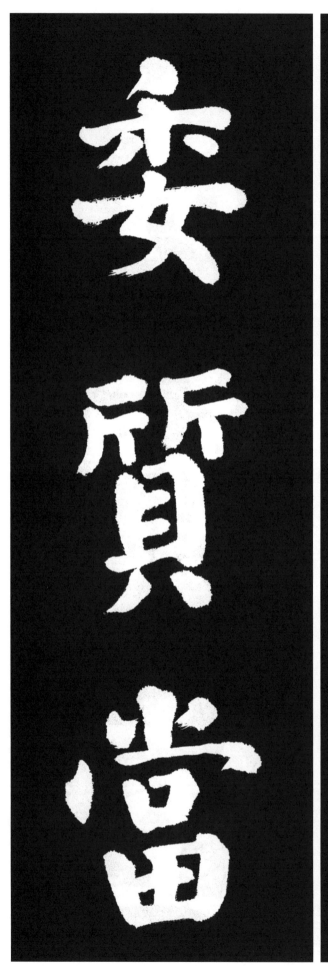

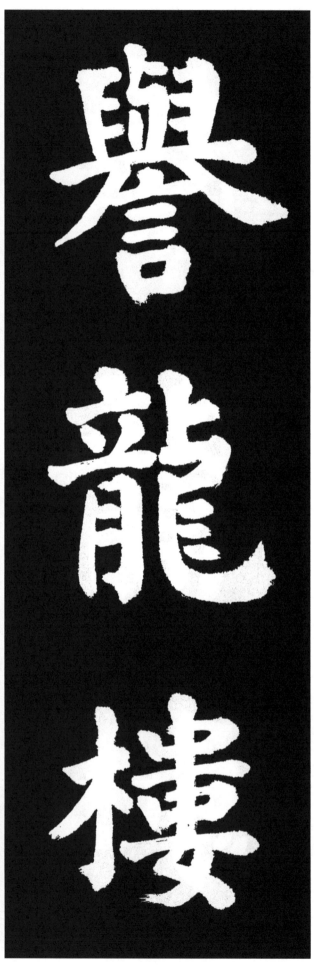

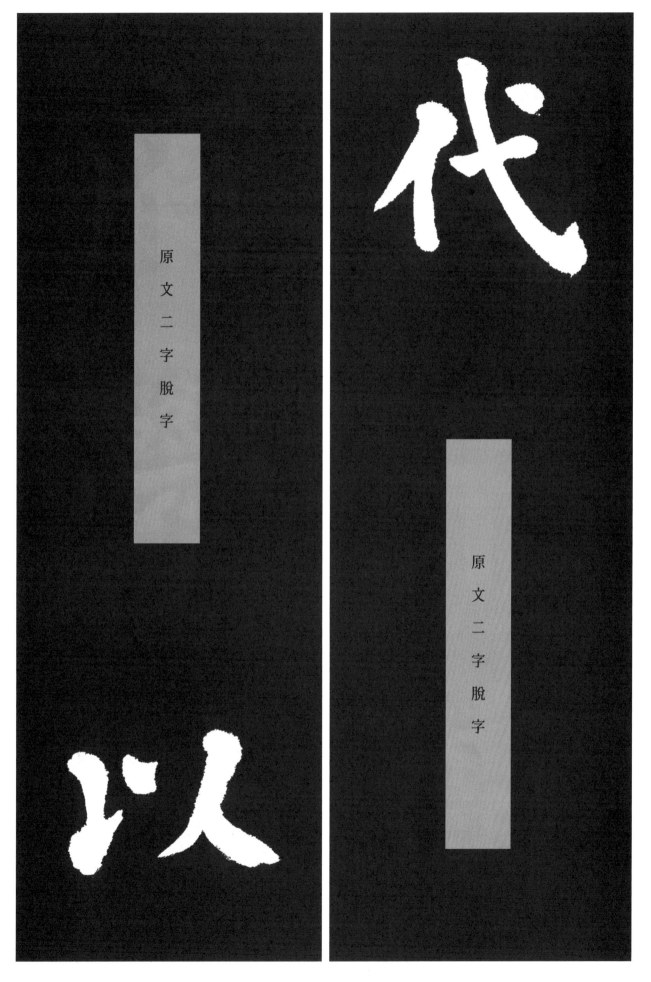

代
세대 대

□

□

□

□

以
써 이

原文二字脫字

原文二字脫字

後
뒤 후
夫
지아비 부
人
사람 인
兄
맏 형
中
가운데 중
書
글 서

令
벼슬이름 령

柳
버들 류

奭
클 석

親
친척 친

累
연좌 루

貶
좌천될 폄

夔
나라이름 기
州
고을 주
都
고을 도
督
감독할 독
府
고을 부
長
우두머리 장

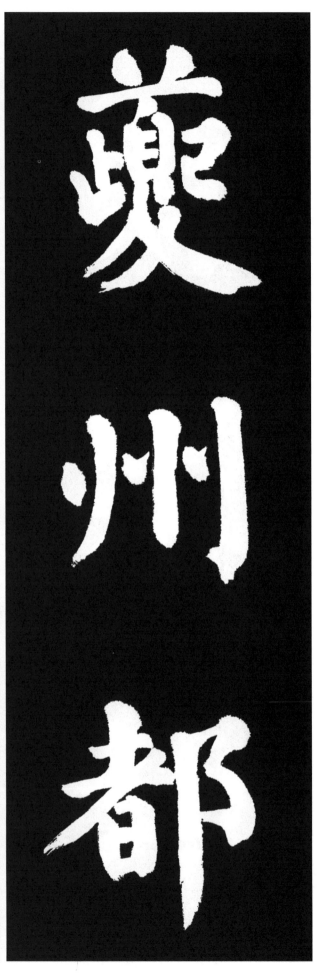

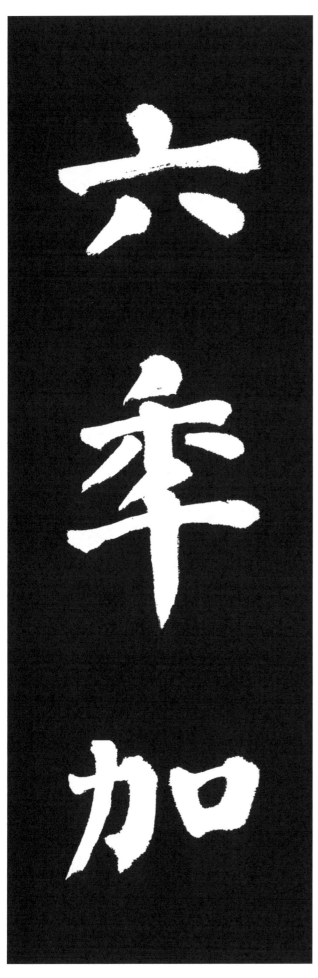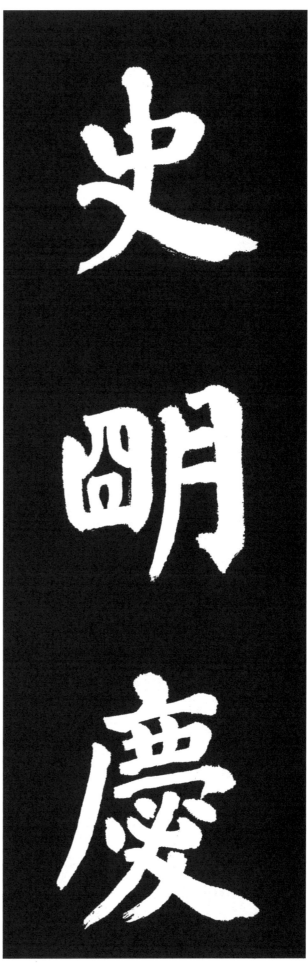

史
사기 사

明
밝을 명

慶
경사 경

六
여섯 륙

年
해 년

加
더할 가

上
위 상
護
호위할 호
軍
군사 군
君
임금 군
安
편안 안
時
때 시

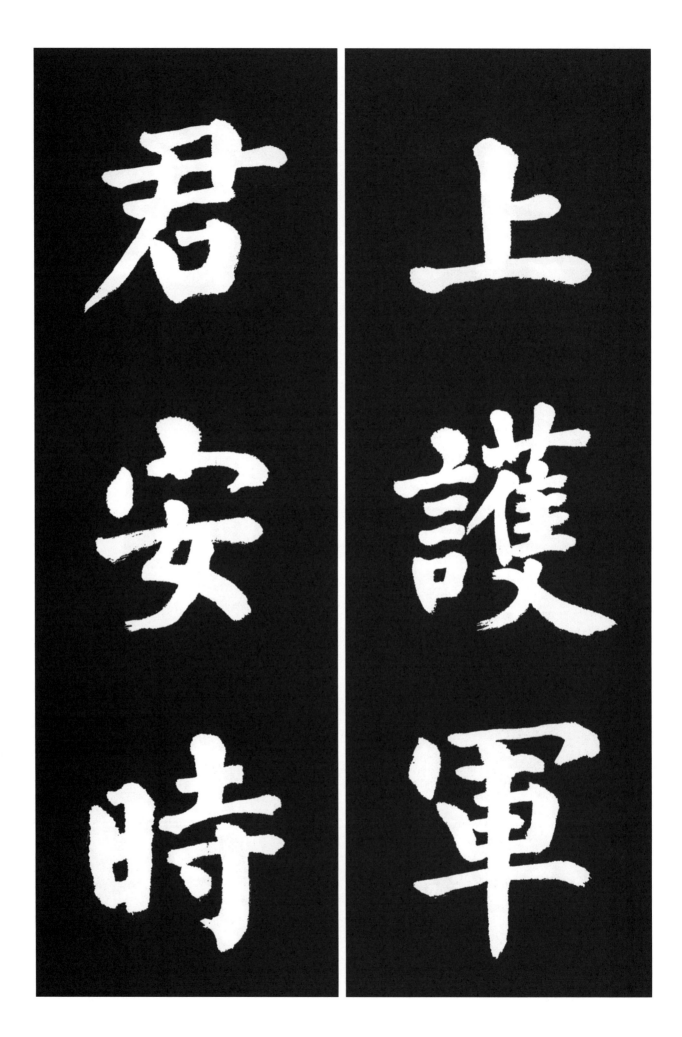

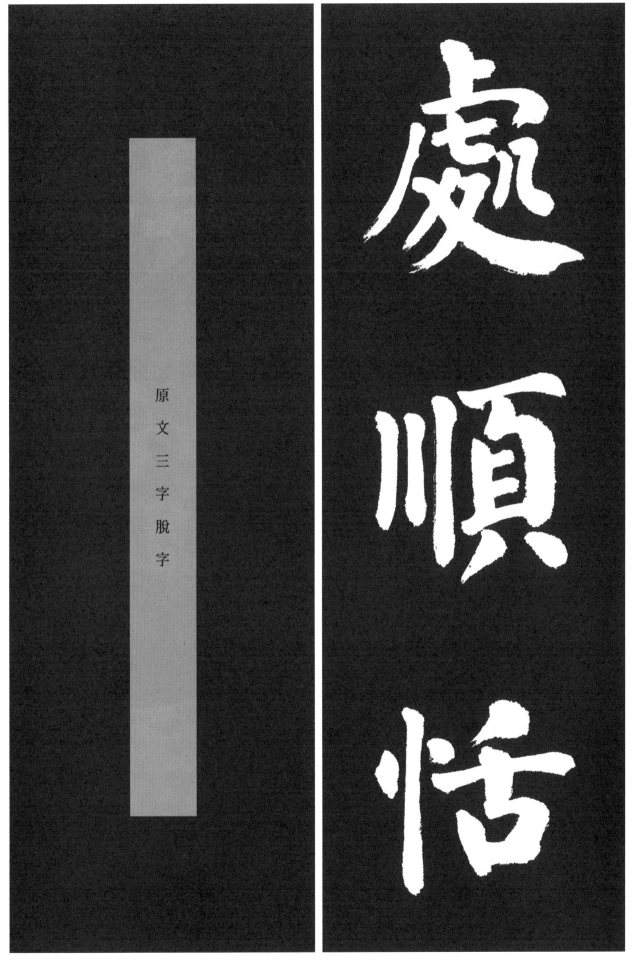

處
곳 처

順
순할 순

恬
편안 념

□

□

□

原文三字脫字

不
아닐 불

幸
다행 행

遇
만날 우

疾
병 질

傾
기울어질 경

逝
죽을 서

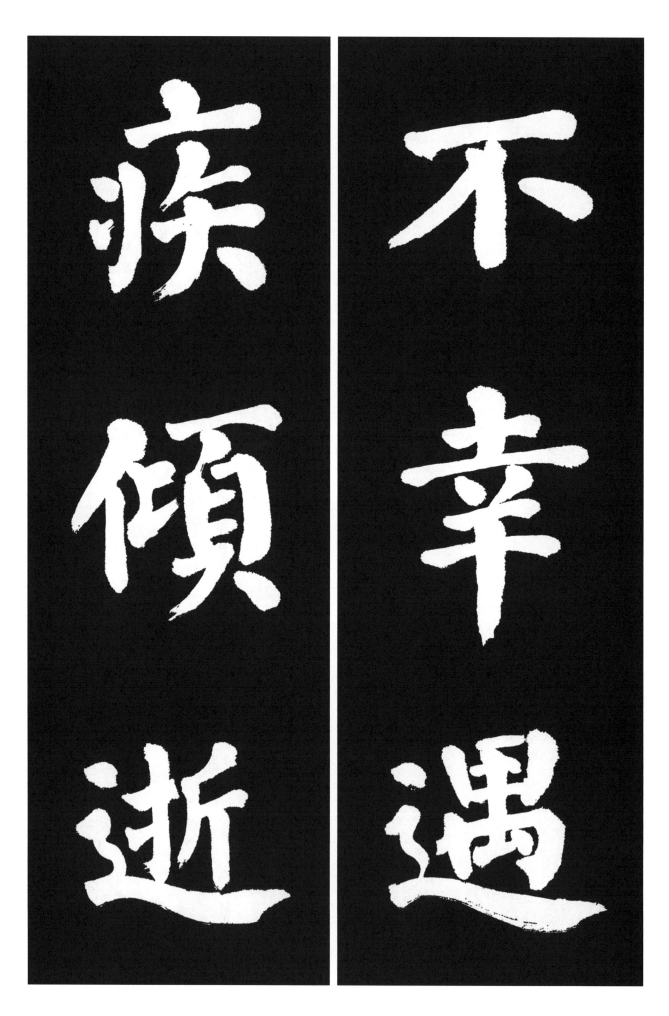

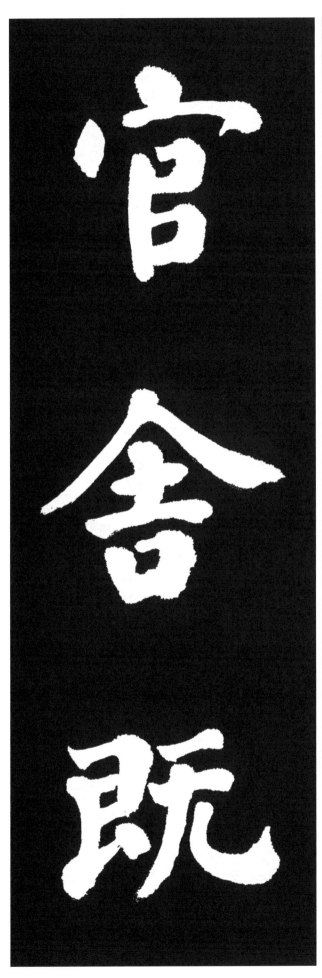
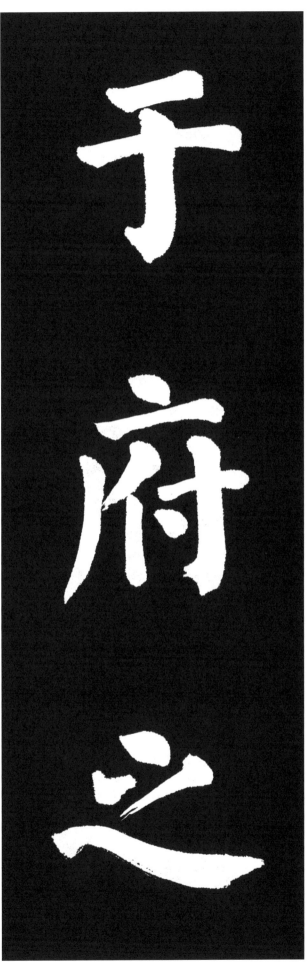

于
어조사 우

府
부서 부

之
갈 지

官
벼슬 관

舍
집 사

旣
이미 기

而
말이을 이
旋
돌이킬 선
窆
하관할 폄
于
어조사 우
京
도읍 경
城
재 성

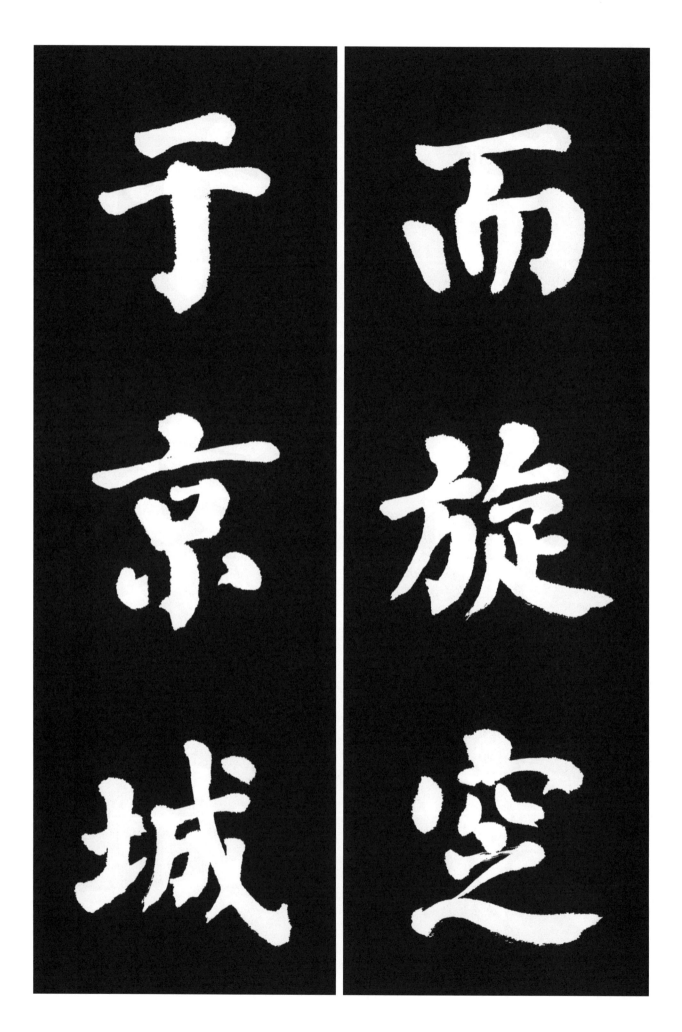

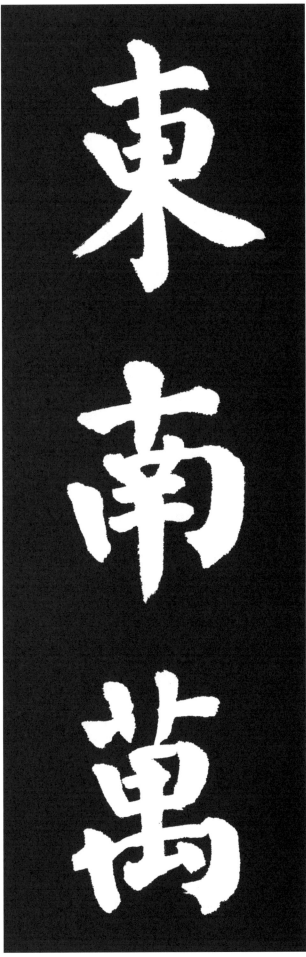

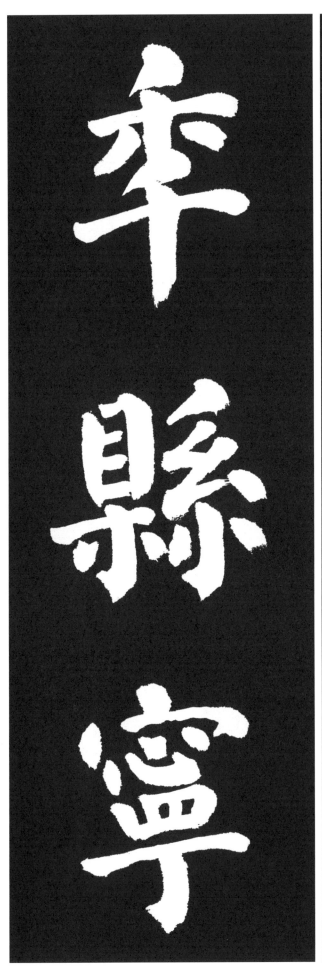

東
동녘 동

南
남녘 남

萬
일만 만

年
해 년

縣
고을 현

寧
편안 녕

安
편안 안
鄉
시골 향
之
갈 지
鳳
새 봉
栖
깃들일 서
原
언덕 원

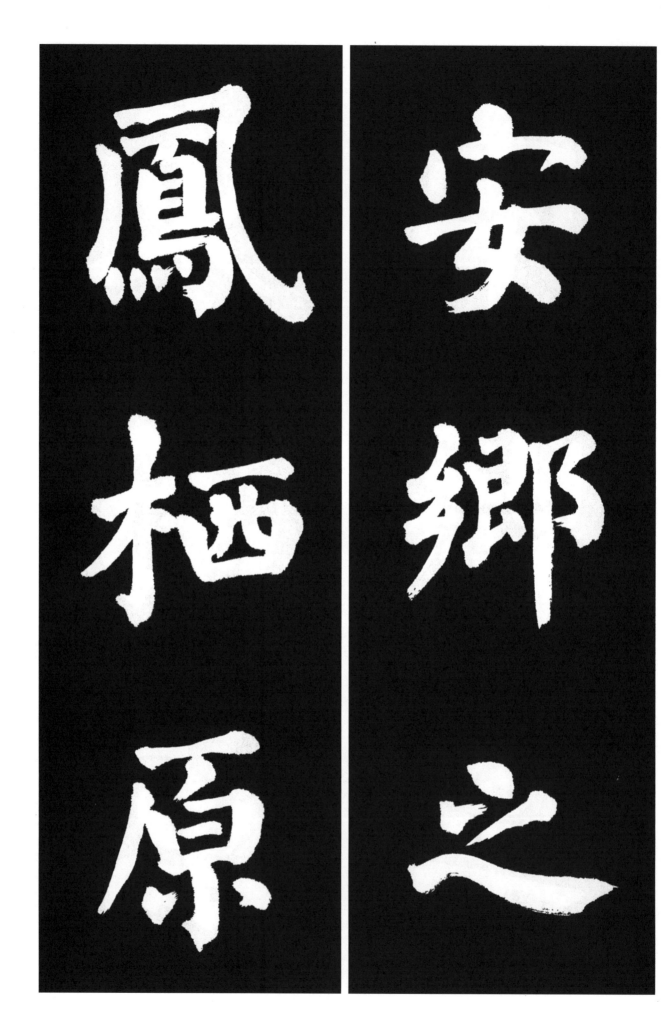

先
먼저 선

夫
지아비 부

人
사람 인

陳
벌릴 진

郡
고을 군

□

原文脫字

□
曁
다못 기
柳
버들 류
夫
지아비 부
人
사람 인
同
같을 동

原文脫字

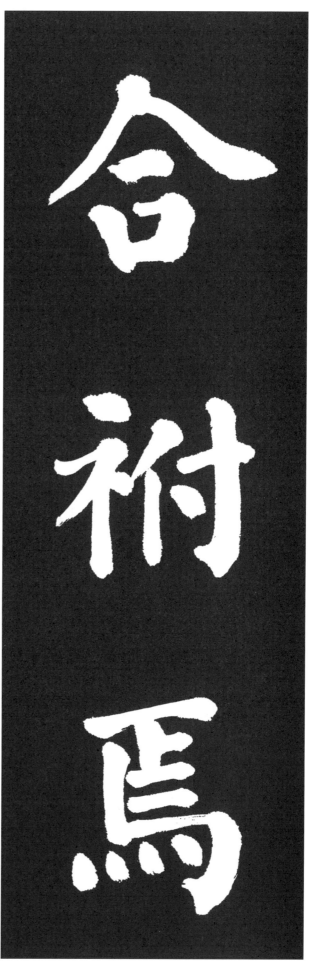

合
합할 **합**
祔
합장할 **부**
焉
어조사 **언**
禮
예도 **례**
也
이끼 **야**
七
일곱 **칠**

子
아들 자
昭
소명할 소
甫
클 보
晉
나라이름 진
王
임금 왕
曹
성 조

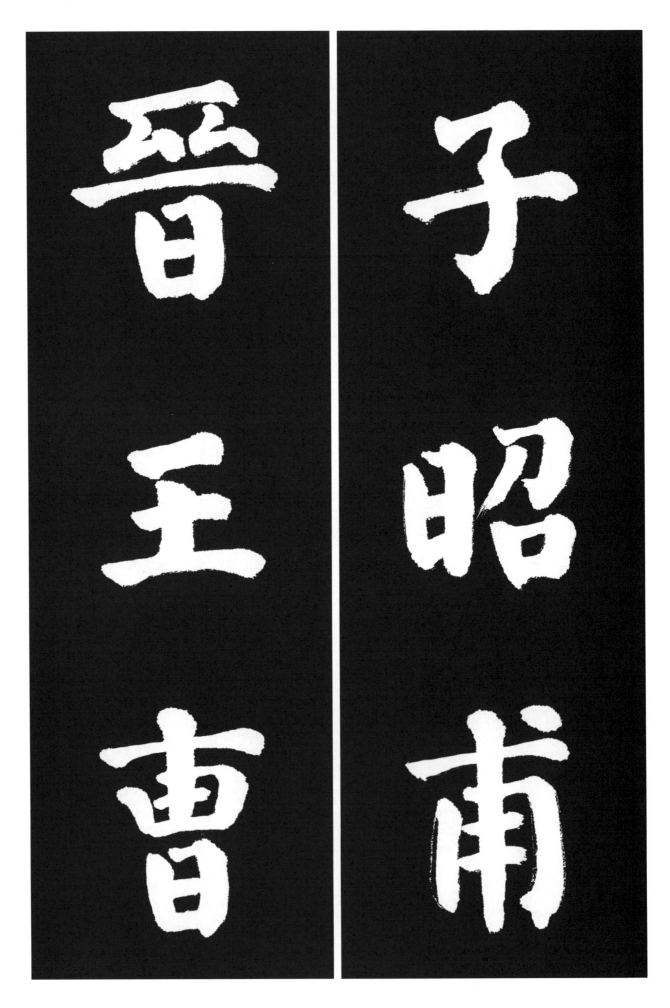

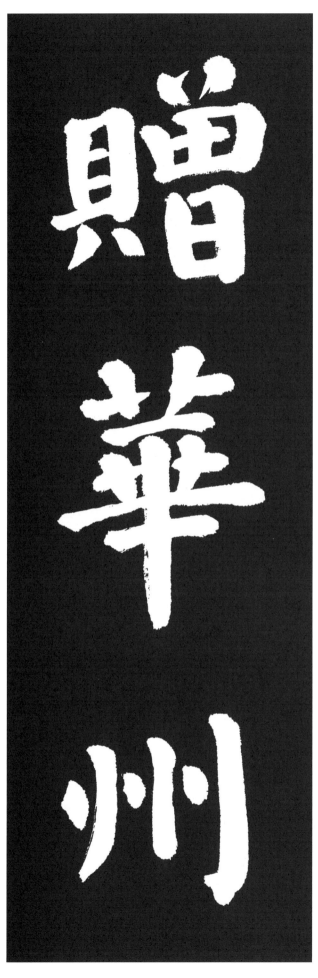

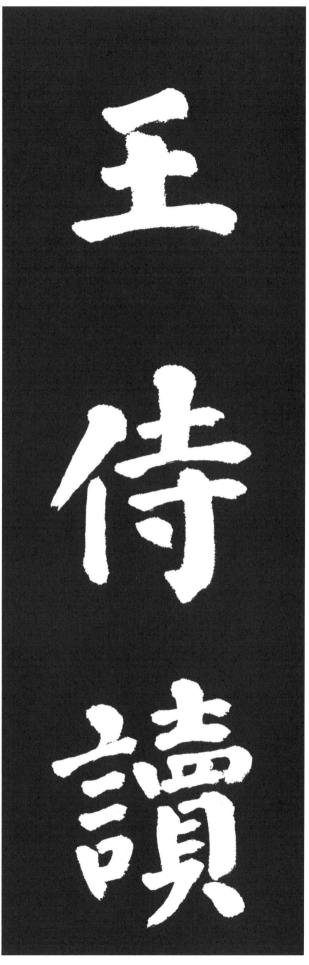

王 임금 왕
侍 모실 시
讀 읽을 독
贈 줄 증
華 빛날 화
州 고을 주

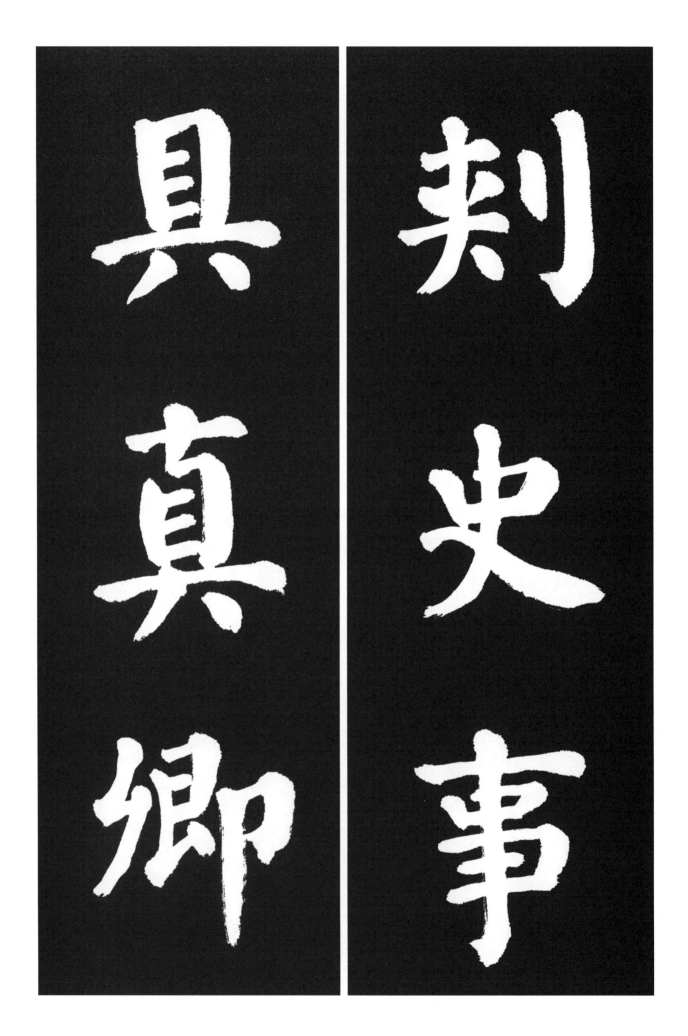

刺
찌를 자

史
사기 사

事
일 사

具
갖출 구

眞
참 진

卿
벼슬 경

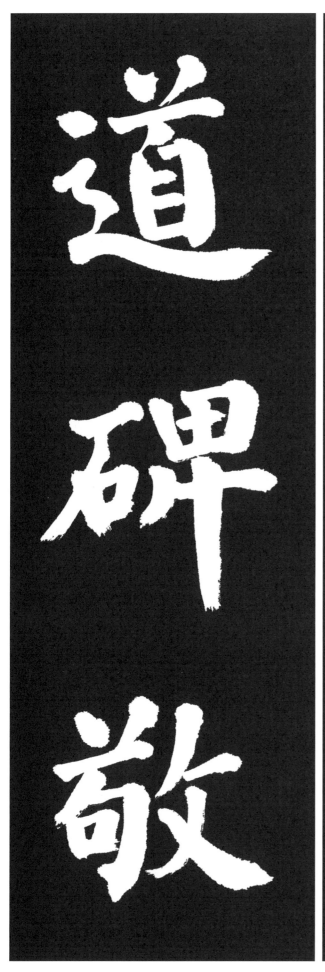

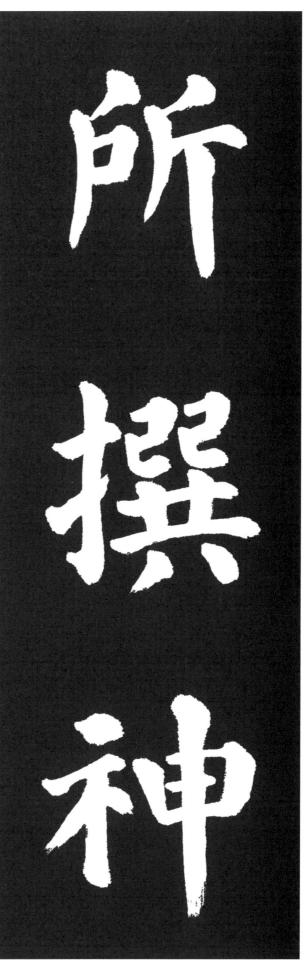

所
바 소

撰
글지을 찬

神
귀신 신

道
법도 도

碑
비석 비

敬
공경 경

仲
버금 중
吏
관리 리
部
나눌 부
郎
벼슬이름 랑
中
가운데 중
事
일 사

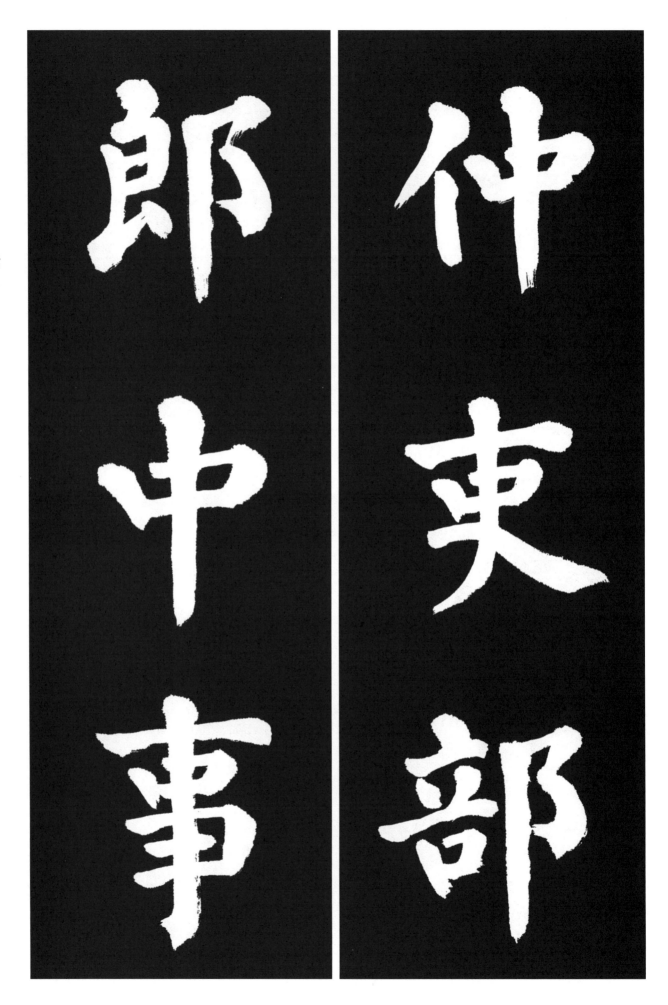

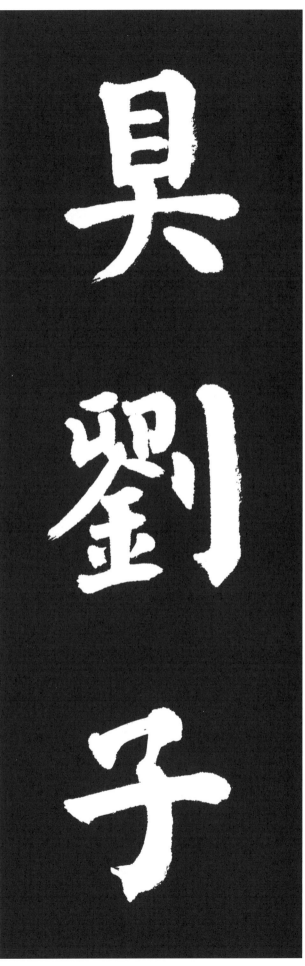

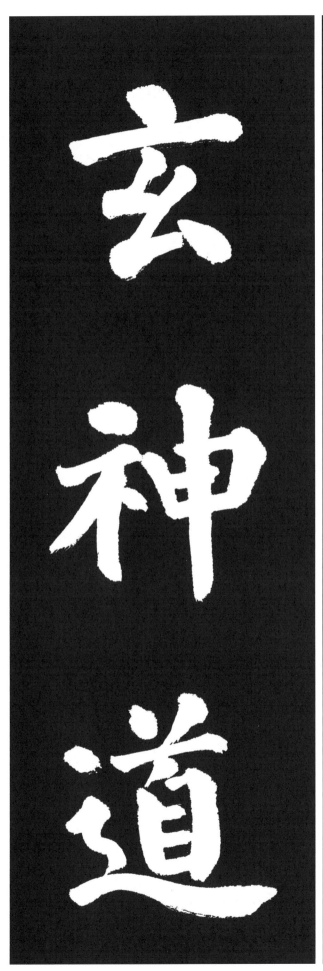

具 갖출 구
劉 성 유
子 아들 자
玄 검을 현
神 귀신 신
道 법도 도

碑
비석 비

殆
위태할 태

庶
무리 서

無
없을 무

恤
근심할 휼

辟
임금 벽

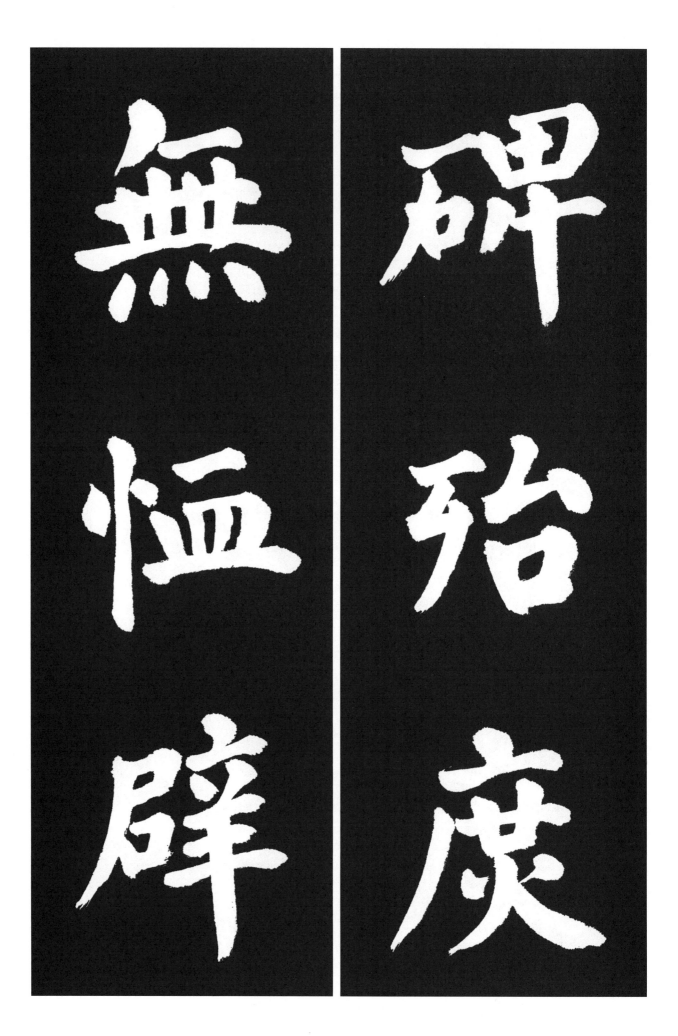

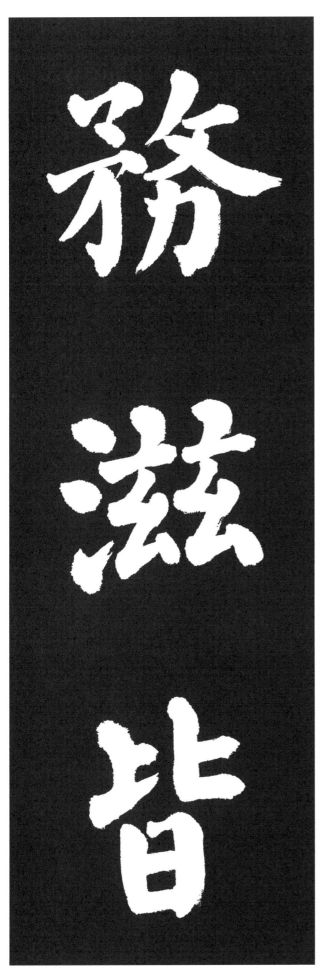

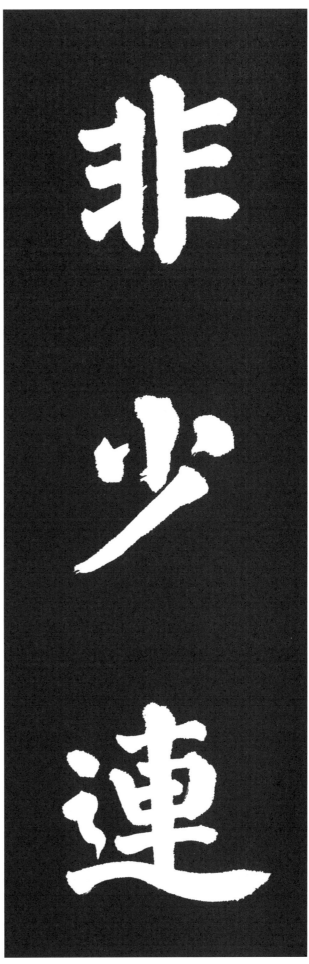

非
아닐 비

少
적을 소

連
연할 련

務
힘쓸 무

滋
번성할 자

皆
다 개

著
뛰어날 저

學
배울 학

行
행실 행

以
써 이

柳
성 류

令
벼슬이름 령

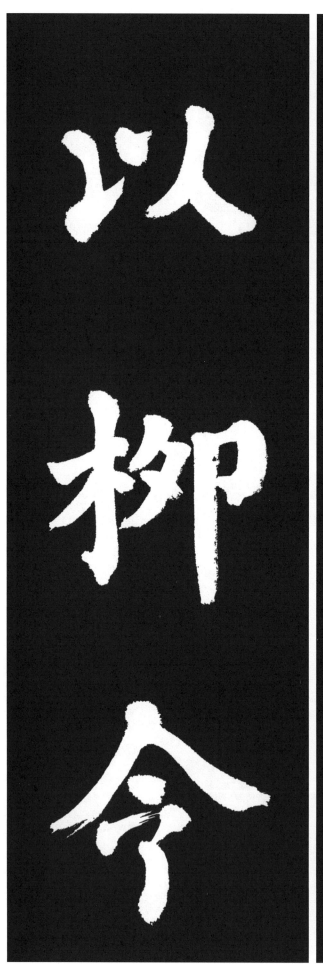

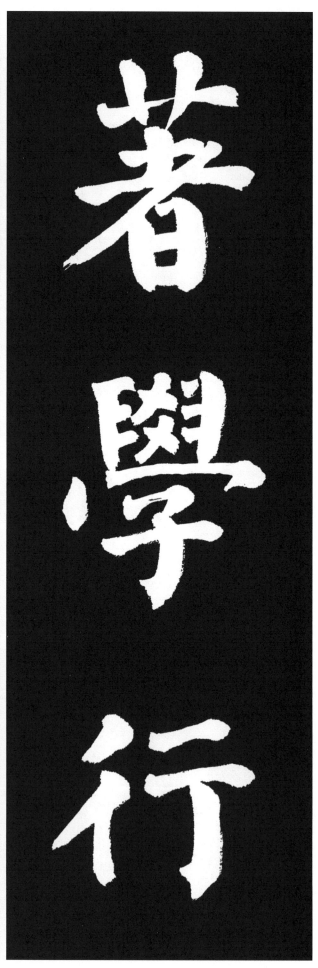

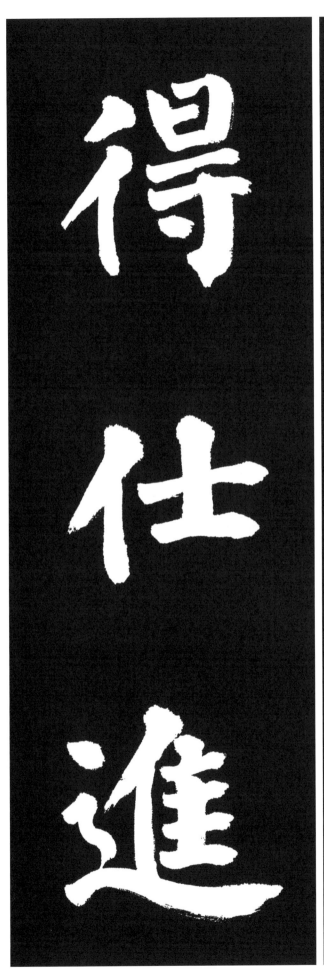

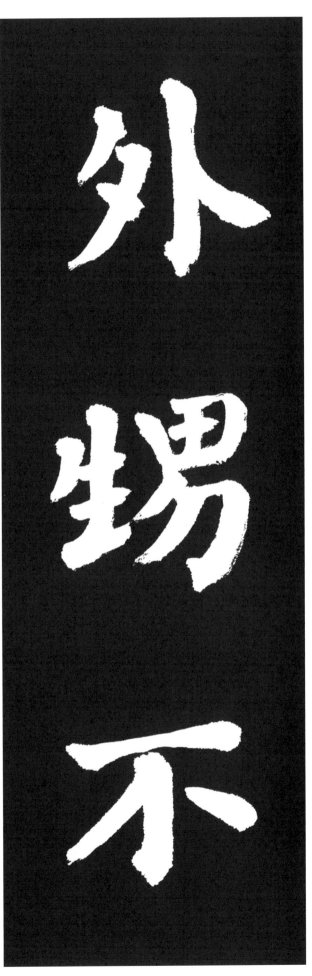

外 바깥 외
甥 생질 생
不 아닐 부
得 얻을 득
仕 벼슬 사
進 나아갈 진

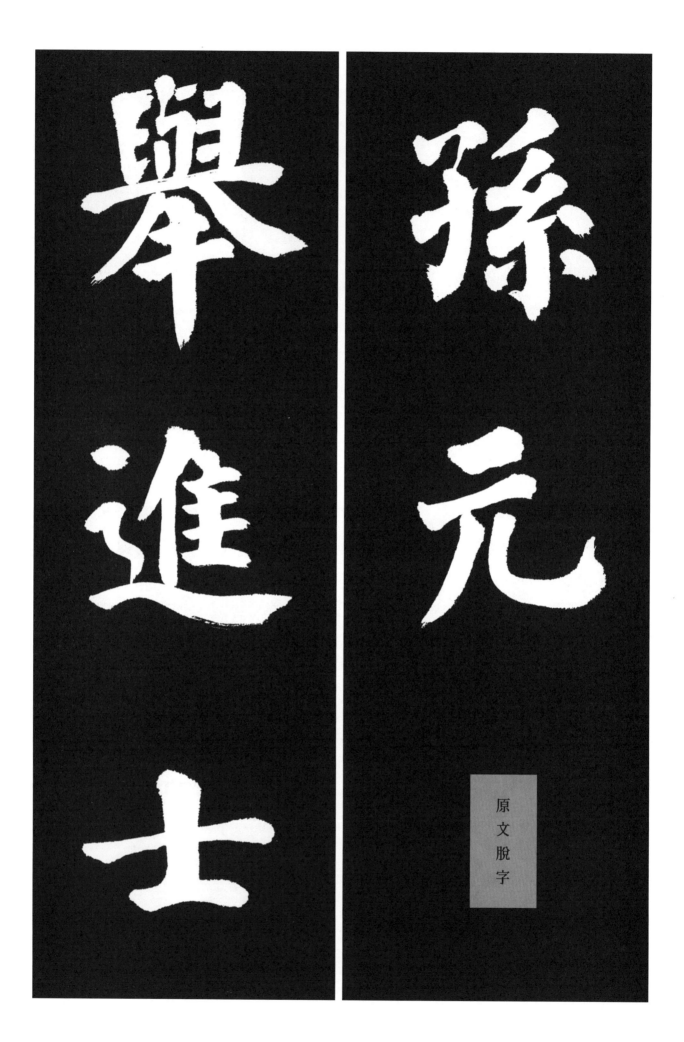

孫 손자 손
元 으뜸 원
□
擧 뽑을 거
進 나아갈 진
士 선비 사

原文脫字

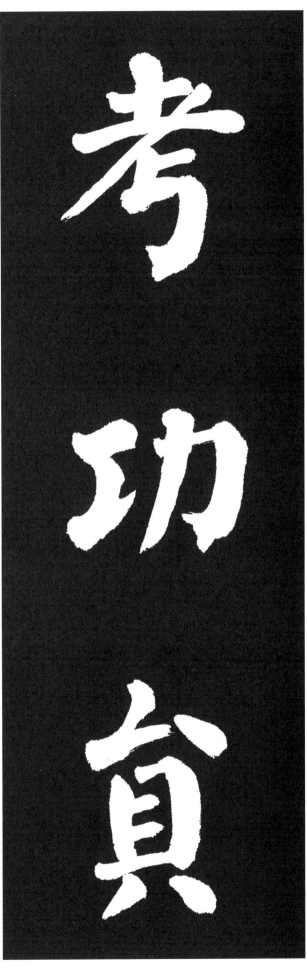

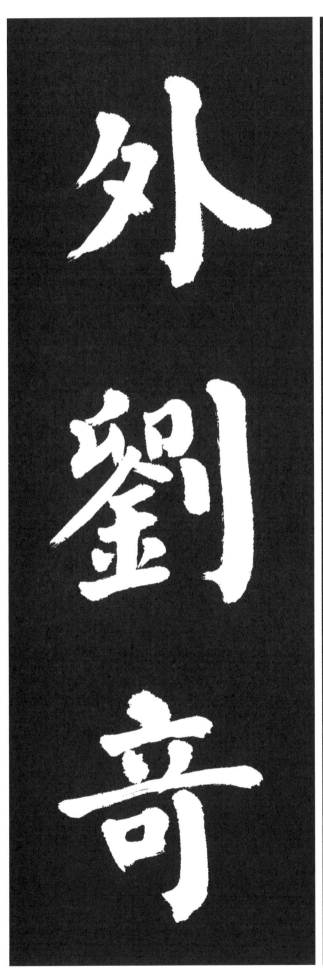

考
생각할 고

功
공 공

員
관원 원

外
바깥 외

劉
성 유

奇
이상할 기

特
특별할 특
摽
가슴만질 표
牓
표할 방
之
갈 지
名
이름 명
動
움직일 동

海
바다 해

內
안 내

從
나아갈 종

調
구실 조

以
써 이

書
글 서

判
판단할 판
入
들 입
高
높을 고
等
등수 등
者
놈 자
三
석 삼

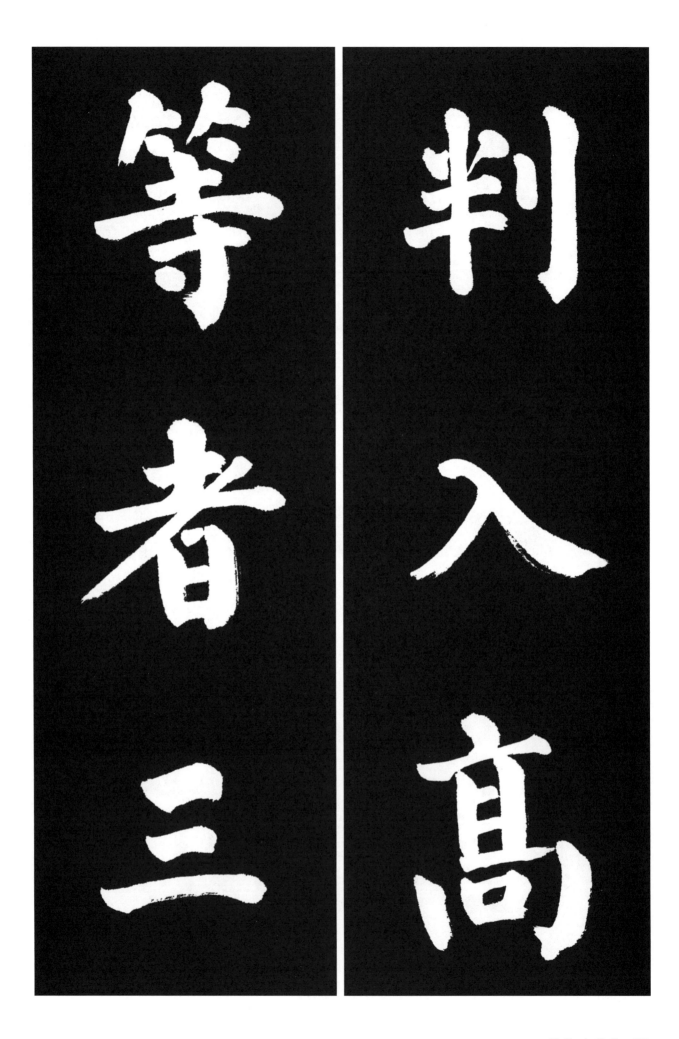

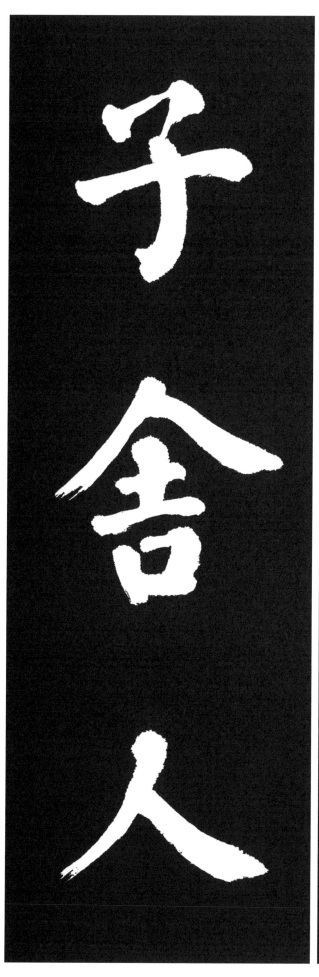

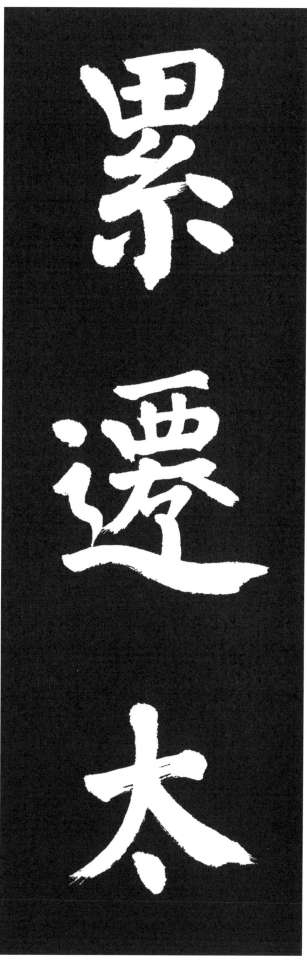

累 자주 루
遷 옮길 천
太 클 태
子 아들 자
舍 집 사
人 사람 인

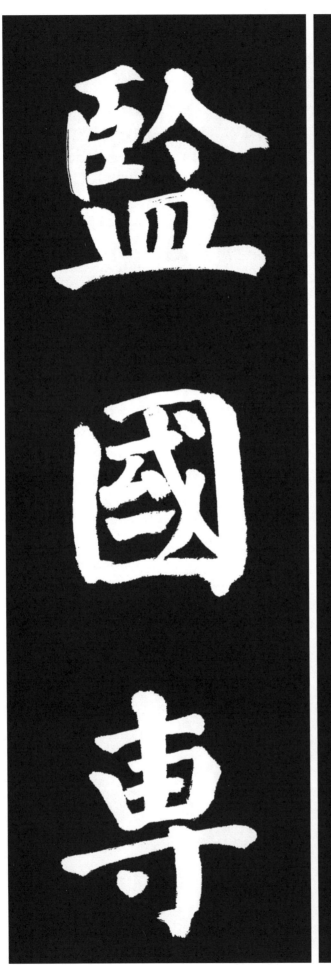
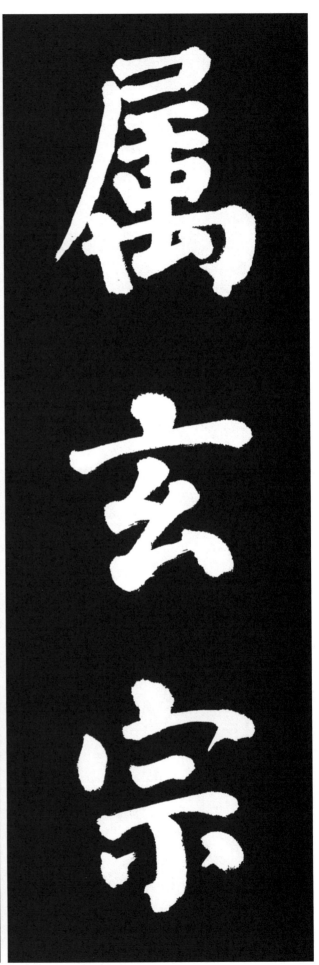

屬
무리 속
玄
검을 현
宗
마루 종
監
감독할 감
國
나라 국
專
오로지 전

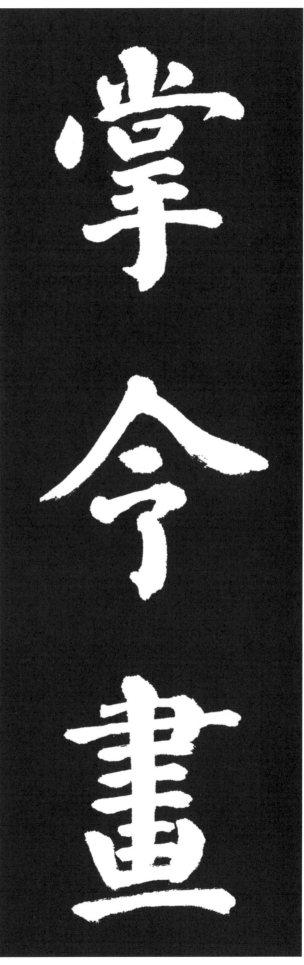

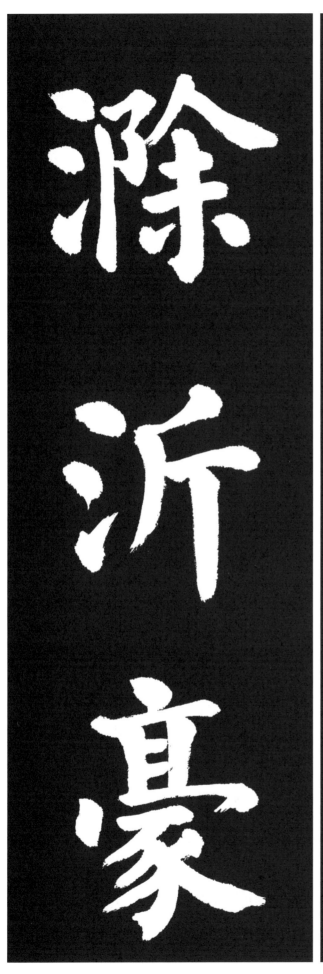

掌
관장할 **장**

令
명령 **령**

畫
계획 **획**

滁
물이름 **저**

沂
물이름 **기**

豪
호걸 **호**

三 석 삼
州 고을 주
刺 찌를 자
史 사기 사
贈 줄 증
祕 신비로울 비

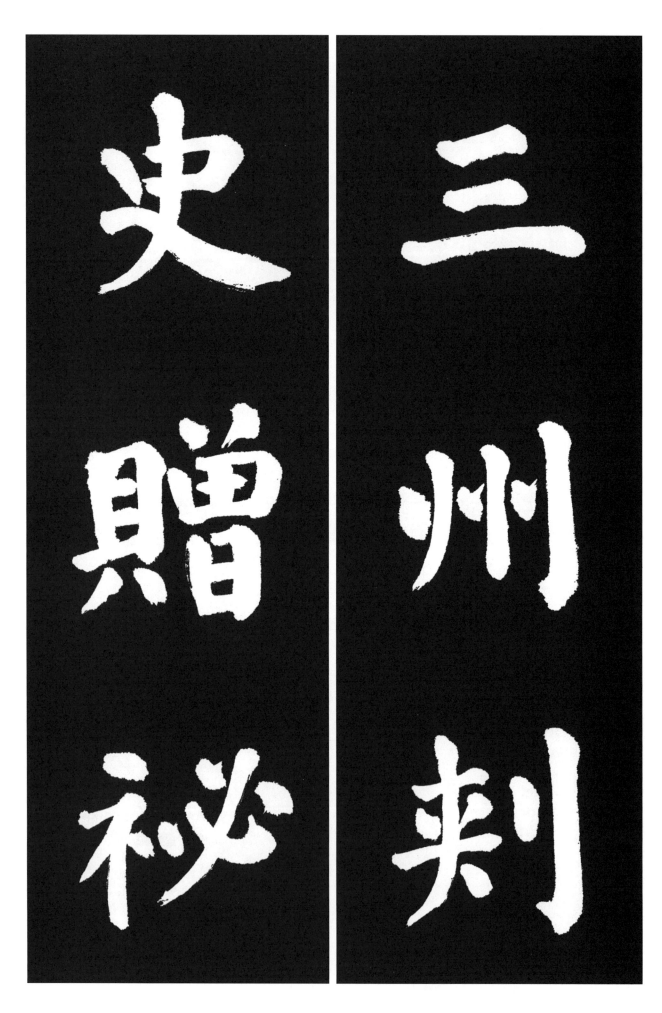

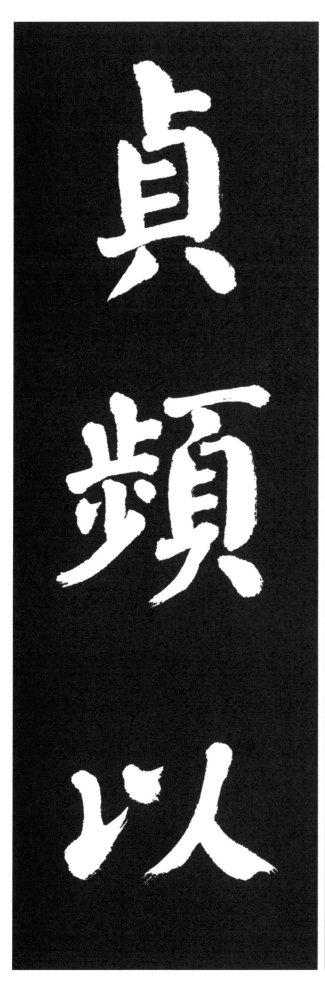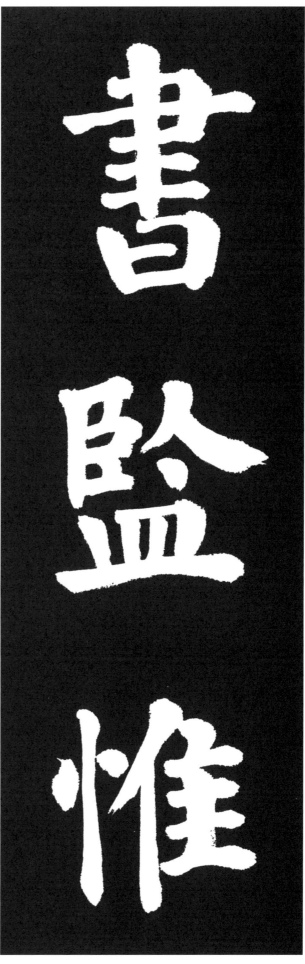

書 글 서
監 감독할 감
惟 꾀 유
貞 곧을 정
頻 자주 빈
以 써 이

書
글 서
判
판단할 판
入
들 입
高
높을 고
等
등수 등
歷
겪을 력

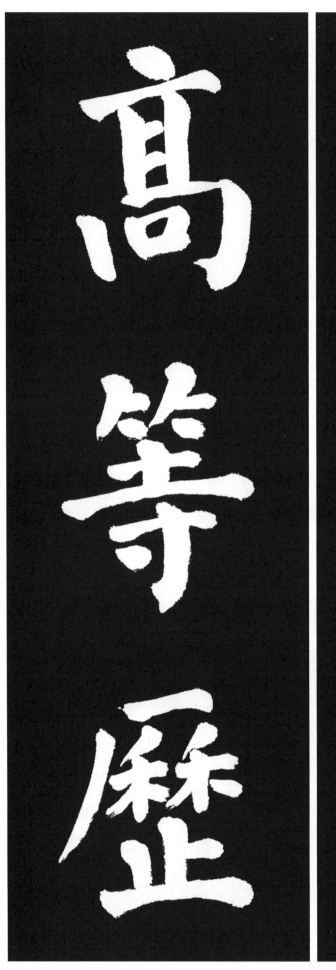
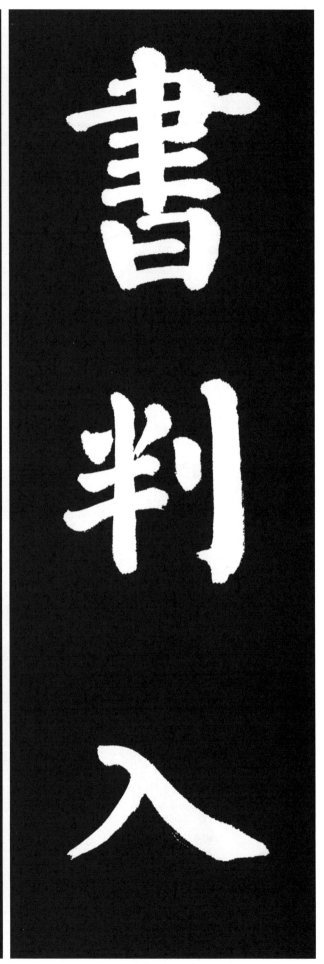

畿
경기 기

赤
붉을 적

尉
벼슬이름 위

丞
정승 승

太
클 태

子
아들 자

文 글월 문
學 배울 학
薛 성 설
王 임금 왕
友 벗 우
贈 줄 증

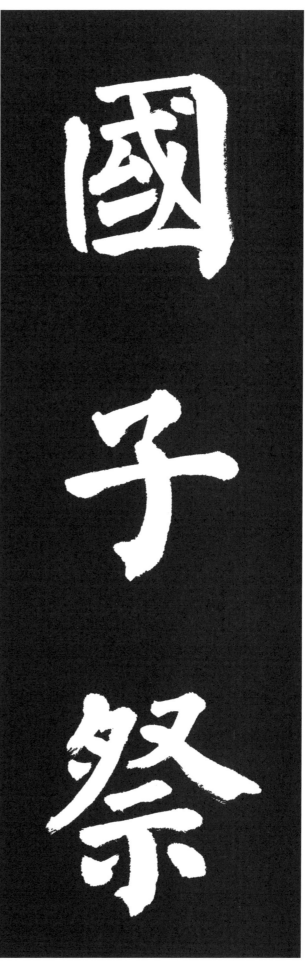

國 나라 국
子 아들 자
祭 제사 제
酒 술 주
太 클 태
子 아들 자

少
젊을 소
保
보전할 보
德
큰 덕
業
업 업
具
갖출 구
陸
뭍 륙

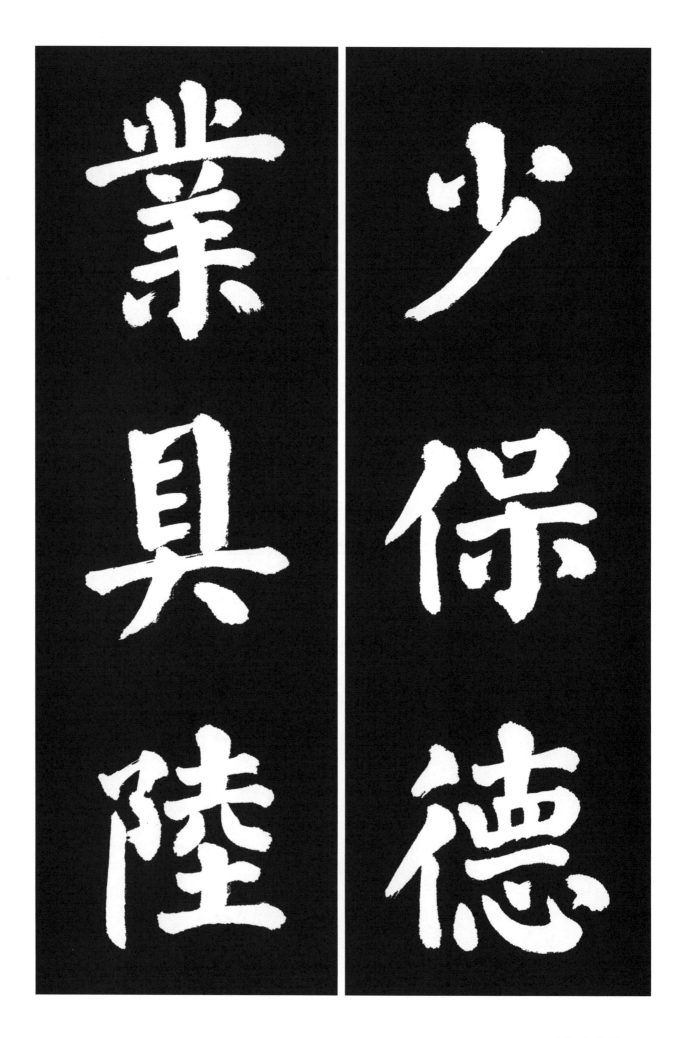

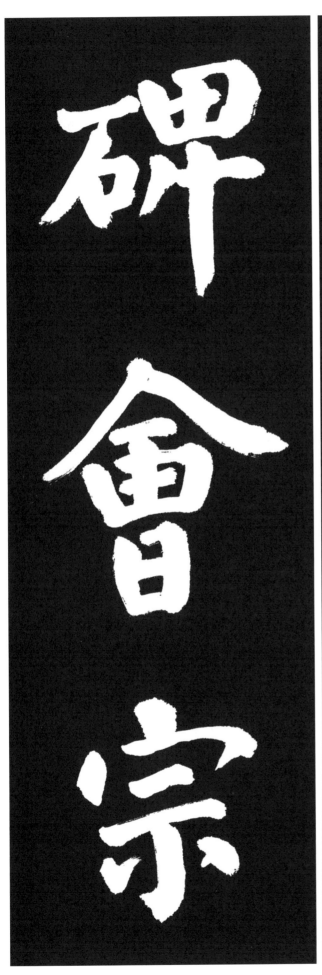

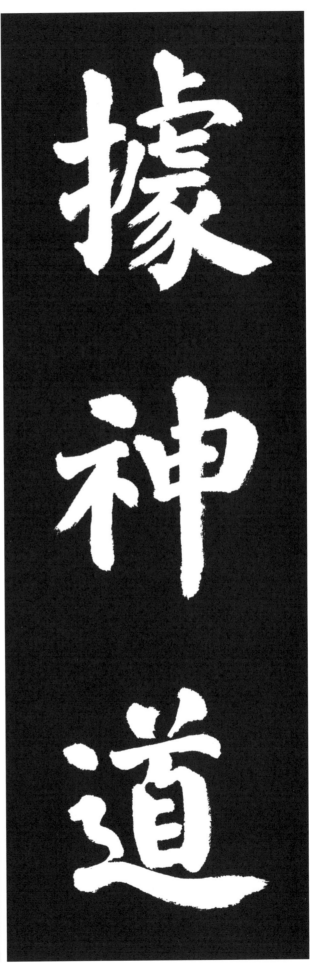

據
의지할 거

神
귀신 신

道
법도 도

碑
비석 비

會
모을 회

宗
마루 종

襄
사양할 양
州
고을 주
參
참여할 참
軍
군사 군
孝
효도 효
友
벗 우

楚
초나라 초
州
고을 주
司
맡을 사
馬
말 마
澄
맑을 징
左
왼쪽 좌

衞
지킬 위
翊
도울 익

□
潤
윤택할 윤
倜
대범할 척
儻
고상할 당

衞翊

潤倜儻

原文
脫字

涪
물거품 부

城
재 성

尉
벼슬이름 위

曾
일찍 증

孫
손자 손

春
봄 춘

卿
벼슬 경
工
공교할 공
詞
말 사
翰
글씨 한
有
있을 유
風
풍채 풍

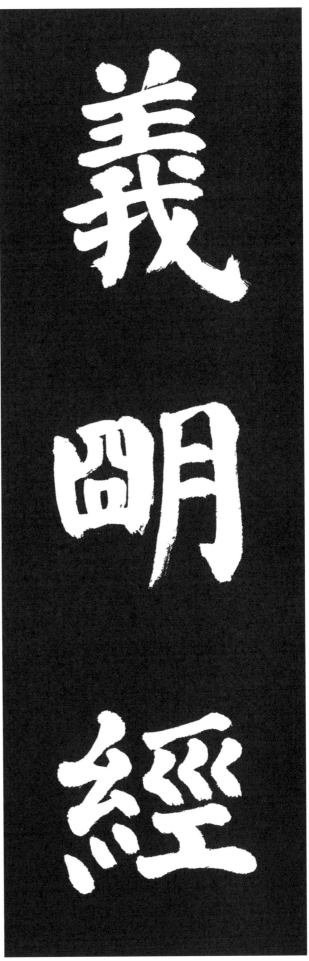

義 옳을 의
明 밝을 명
經 경서 경
拔 뺄 발
萃 모을 췌
犀 굳을 서

浦
물가 포
蜀
촉규화벌레 촉
二
두 이
縣
고을 현
尉
벼슬이름 위
故
연고 고

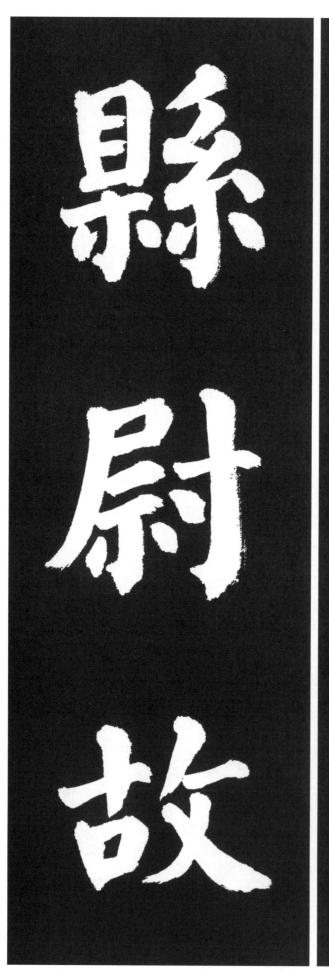

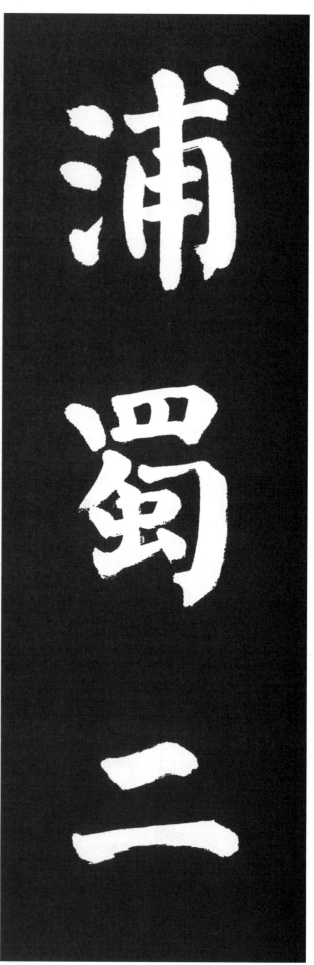

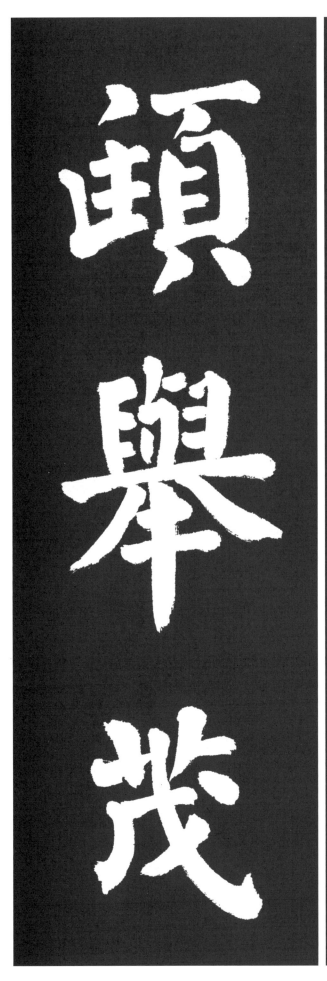

相 서로 상
國 나라 국
蘇 차조기 소
頲 곧을 정
擧 뽑을 거
茂 무성할 무

才 재주 재
又 또 우
爲 할 위
張 베풀 장
敬 공경 경
忠 충성 충

劍
칼 검

南
남녘 남

節
마디 절

度
법도 도

判
판단할 판

官
벼슬 관

偃
자빠질 언
師
스승 사
丞
이을 승
杲
밝을 고
卿
벼슬 경
忠
충성 충

烈
매울 렬

有
있을 유

淸
맑을 청

識
알 식

吏
관리 리

幹
능할 간

累 더할 루
遷 옮길 천
太 클 태
常 떳떳할 상
丞 정승 승
攝 끌 섭

常
떳떳할 상

山
뫼 산

太
클 태

守
지킬 수

殺
죽일 살

逆
거스를 역

賊
도적 적

安
편안 안

祿
옷소리 록

山
뫼 산

將
장수 장

李
오얏 리

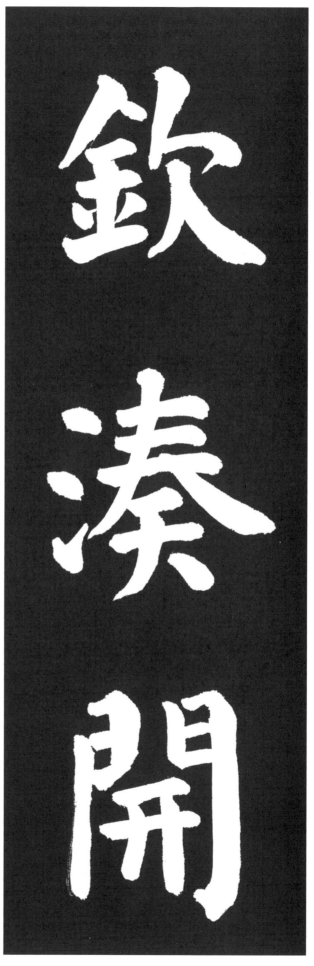

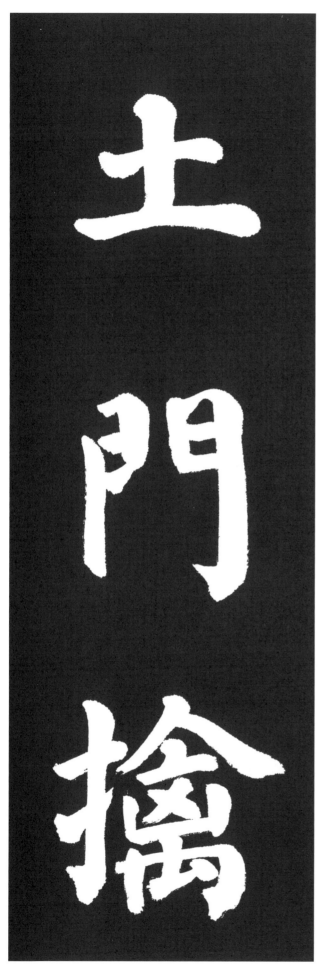

欽
공경할 흠

湊
물모일 주

開
열 개

土
흙 토

門
문 문

擒
사로잡을 금

其 그기
心 마음 심
手 손 수
何 어찌 하
千 일천 천
年 해 년

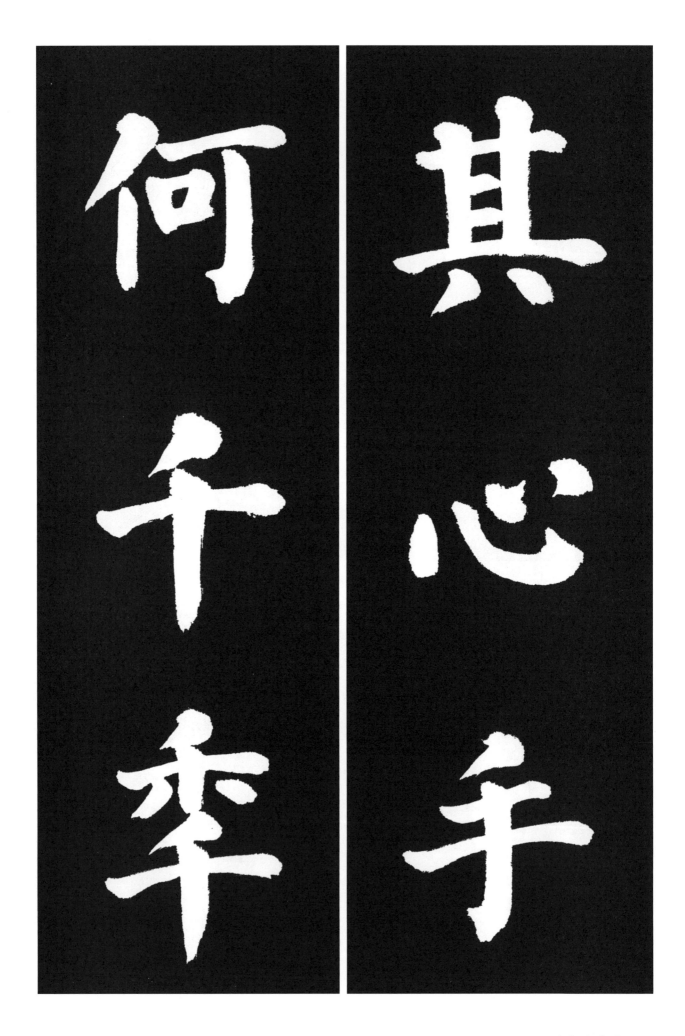

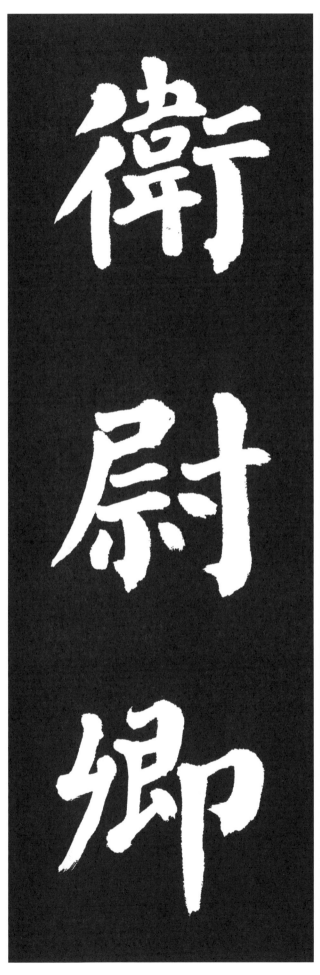

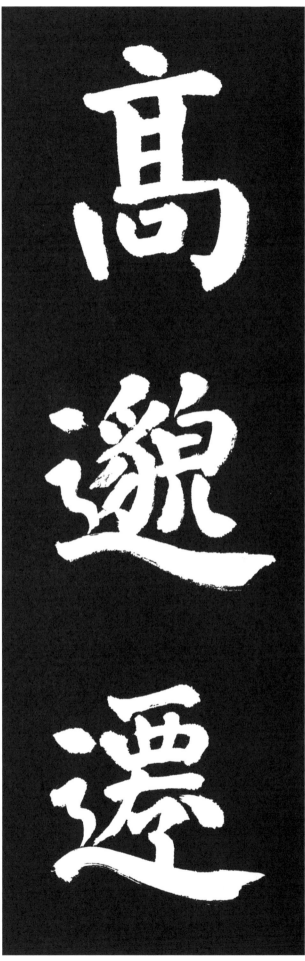

高
높을 고

邈
아득할 막

遷
옮길 천

衞
지킬 위

尉
벼슬이름 위

卿
벼슬 경

兼
겸할 겸
御
모실 어
史
사기 사
中
가운데 중
丞
정승 승
城
재 성

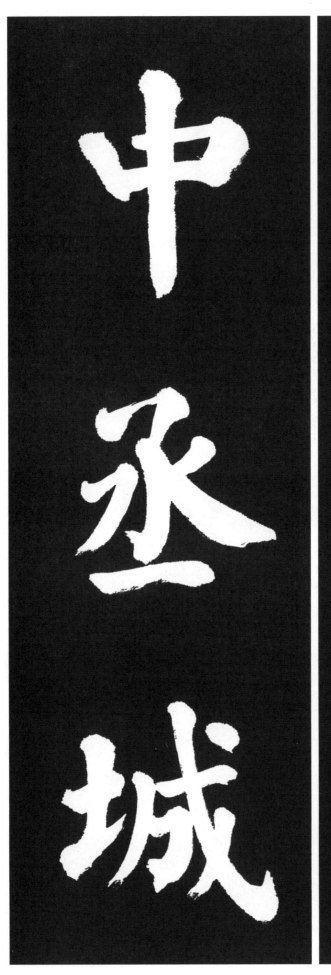

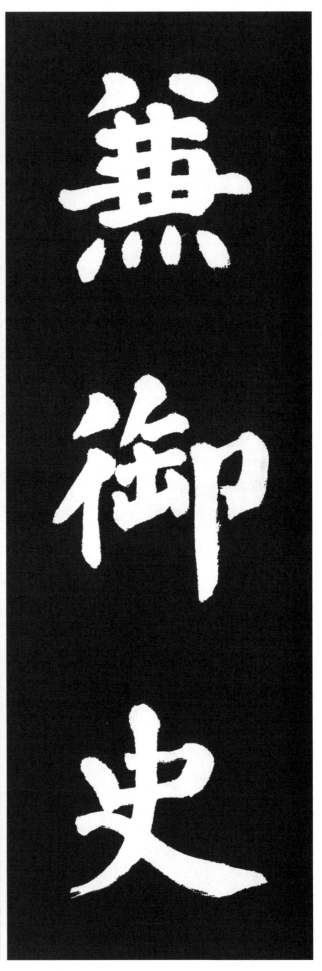

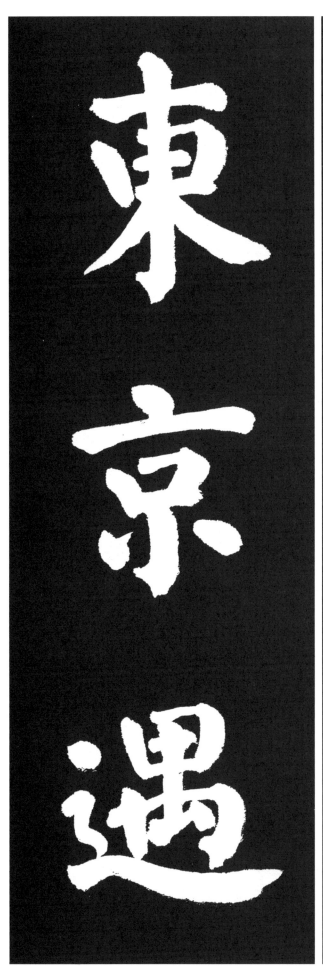

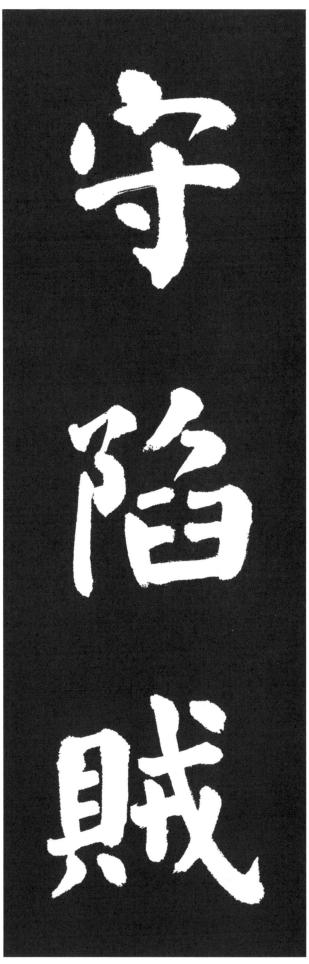

守 지킬 수
陷 무너질 함
賊 도적 적
東 동녘 동
京 도읍 경
遇 만날 우

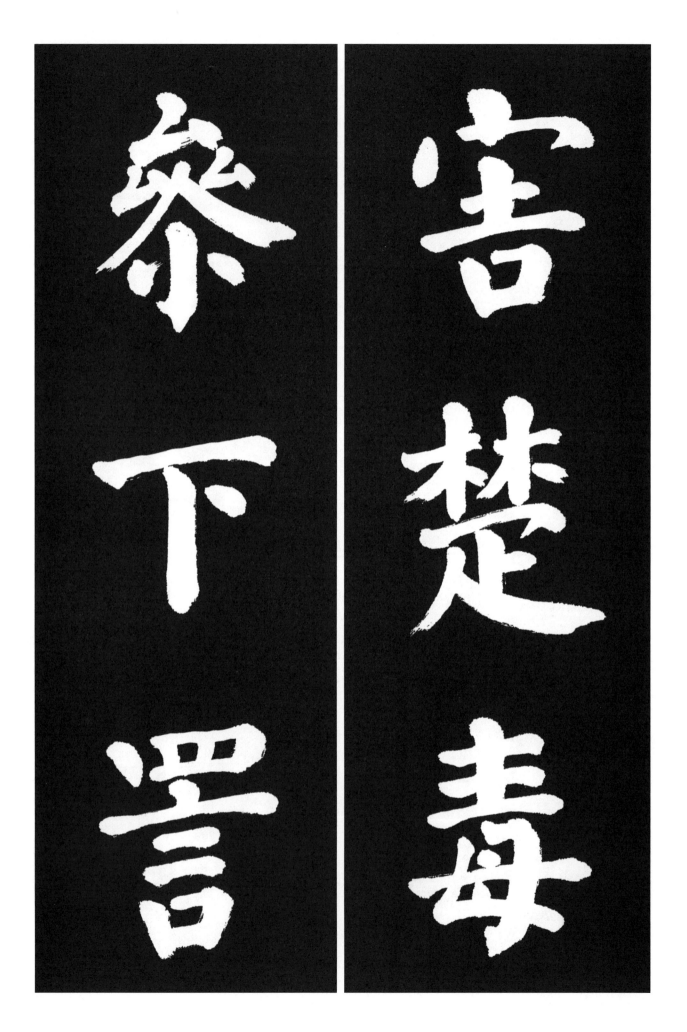

害
해로울 해

楚
고통 초

毒
독할 독

參
석 삼

下
내릴 하

詈
꾸짖을 이

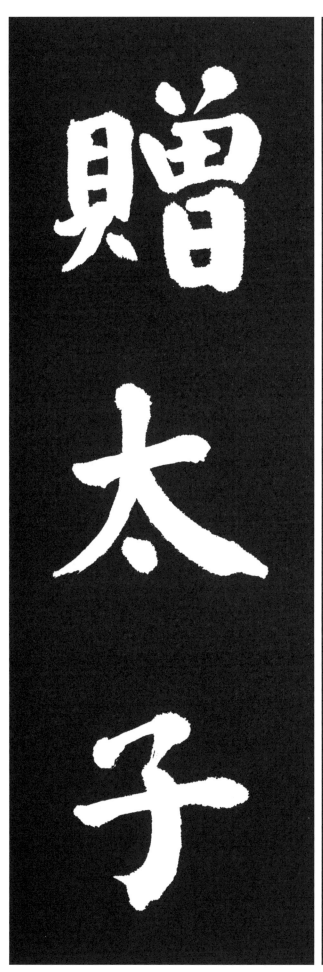

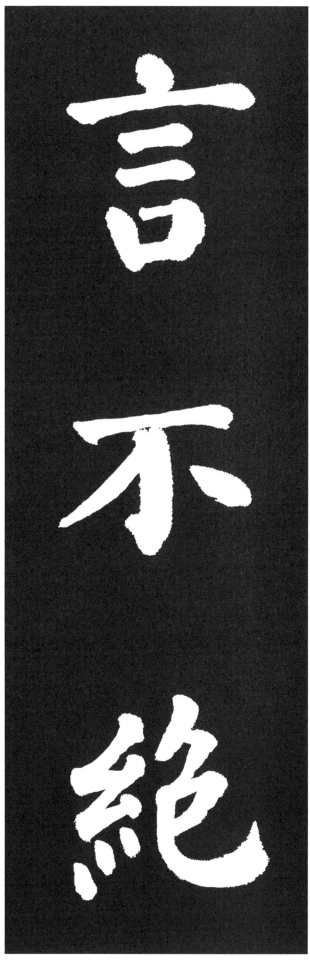

言
말씀 언

不
아닐 부

絶
끊을 절

贈
줄 증

太
클 태

子
아들 자

太
클 태

保
보전할 보

諡
시호 시

曰
가로 왈

忠
충성 충

曜
빛날 요

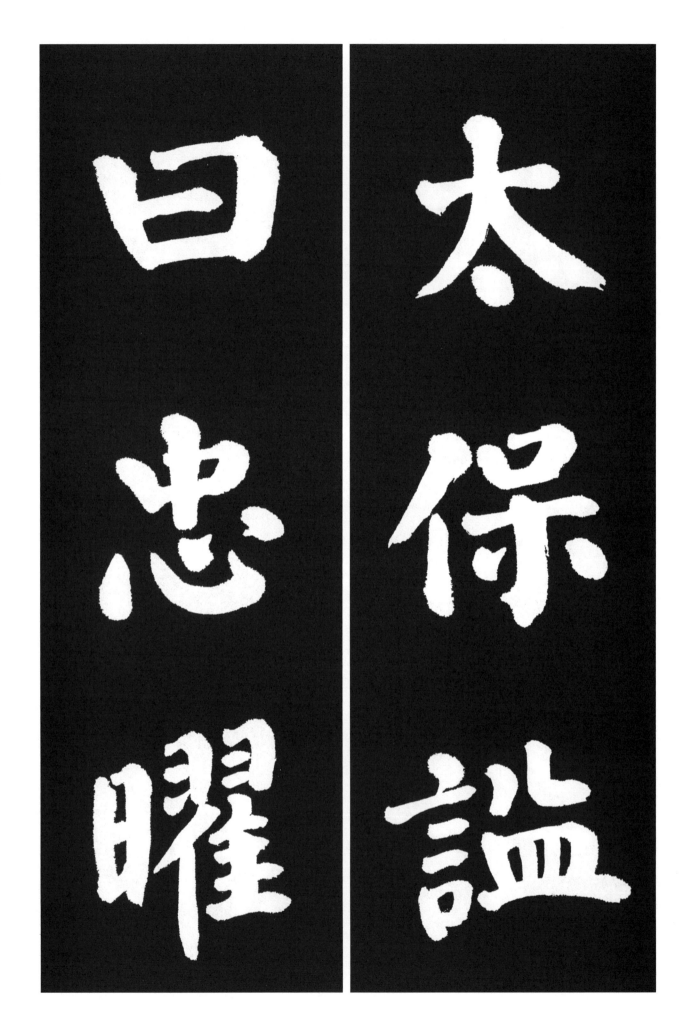

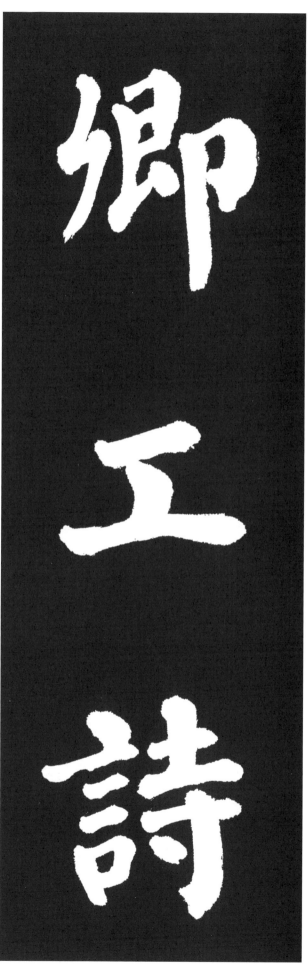

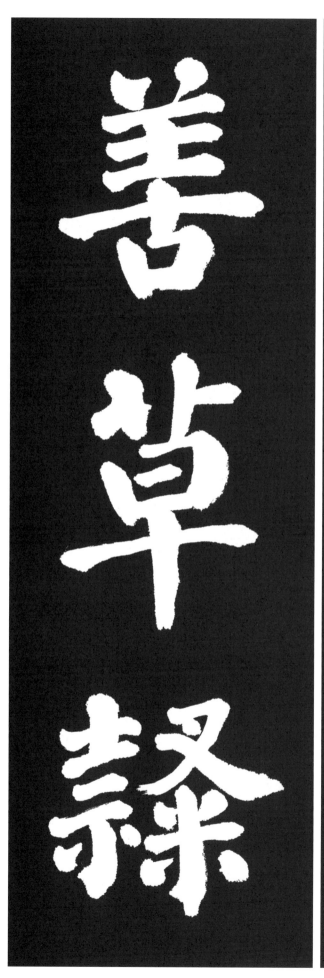

卿
벼슬 경

工
공교할 공

詩
글 시

善
잘할 선

草
풀 초

隷
종 례

十 열십
六 여섯 륙
以 써 이
詞 말 사
學 배울 학
直 당할 직

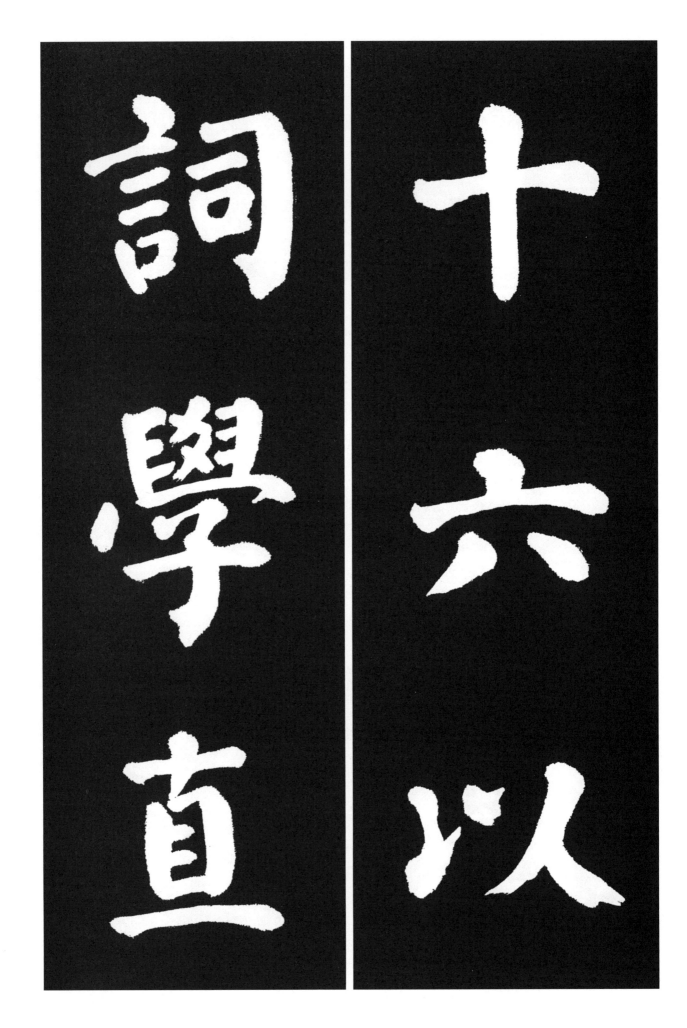

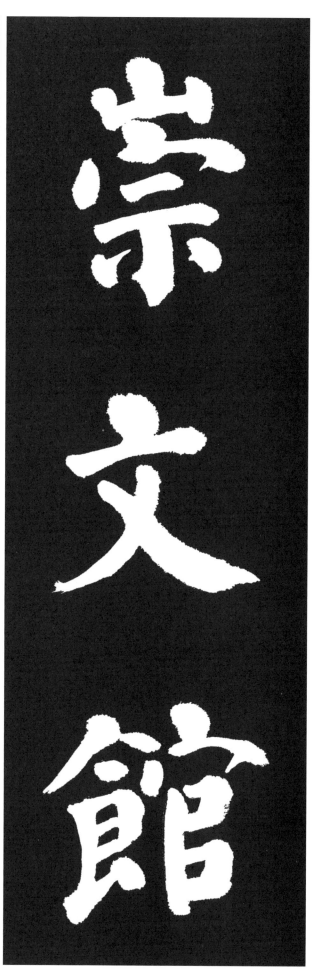

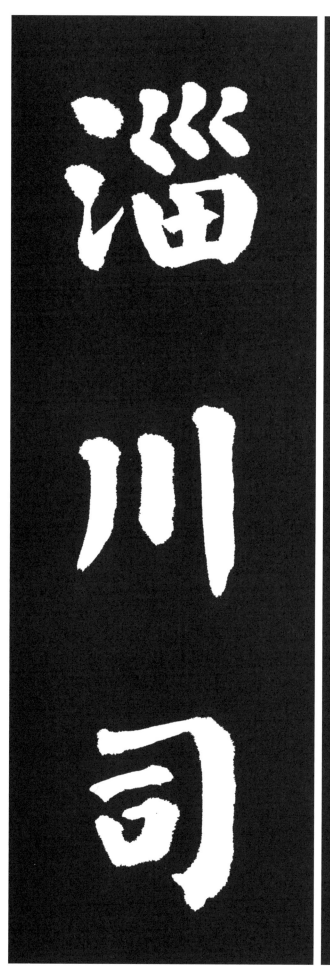

崇
높을 숭
文
글월 문
館
집 관
淄
물이름 치
川
내 천
司
맡을 사

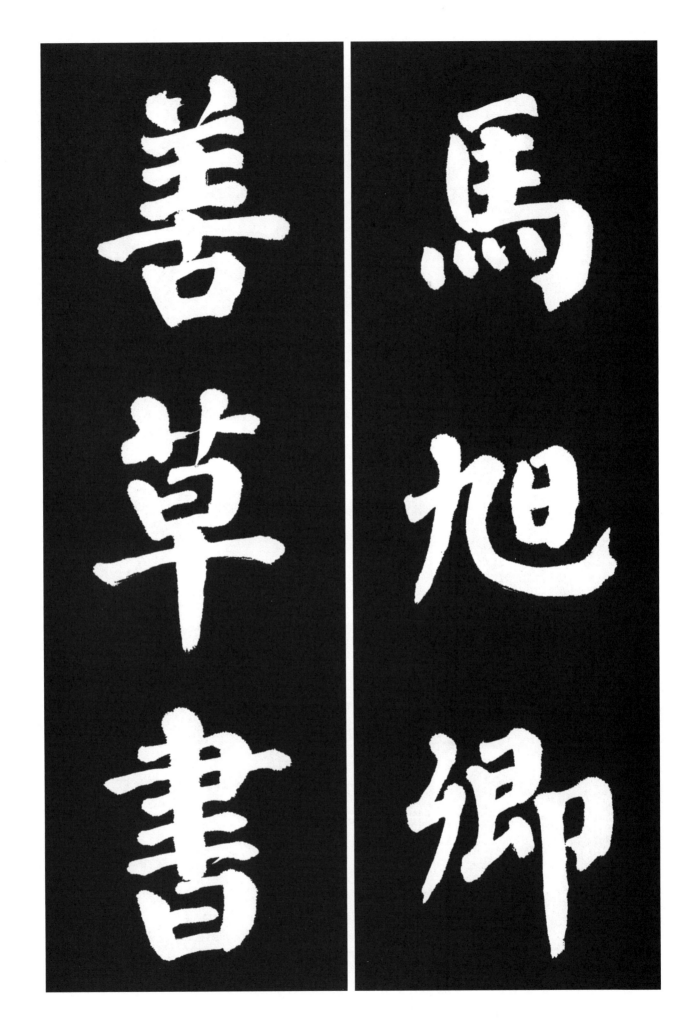

馬
말 마

旭
빛날 욱

卿
벼슬 경

善
잘할 선

草
풀 초

書
글 서

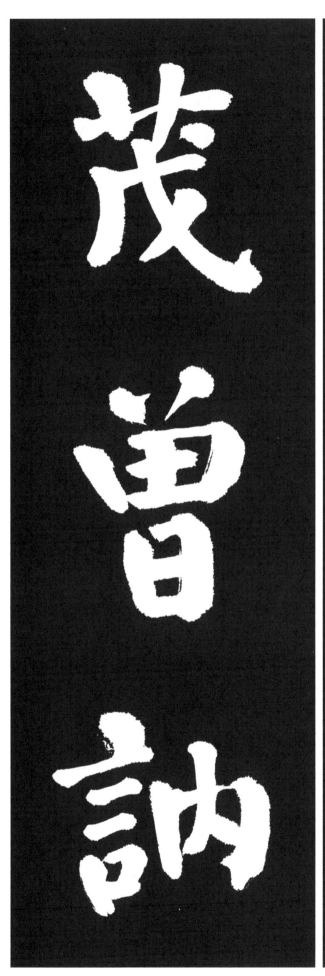

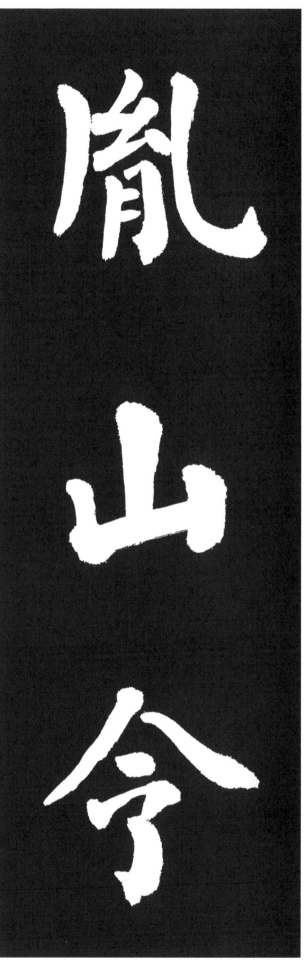

胤
맏아들 윤

山
뫼 산

令
벼슬이름 령

茂
성할 무

曾
일찍 증

訥
말더듬거릴 눌

言
말씀 언

敏
민첩할 민

行
행실 행

頗
자못 파

工
공교할 공

篆
전자 전

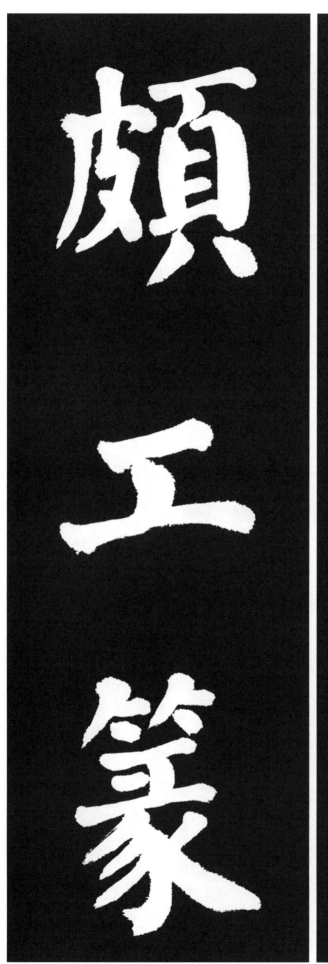

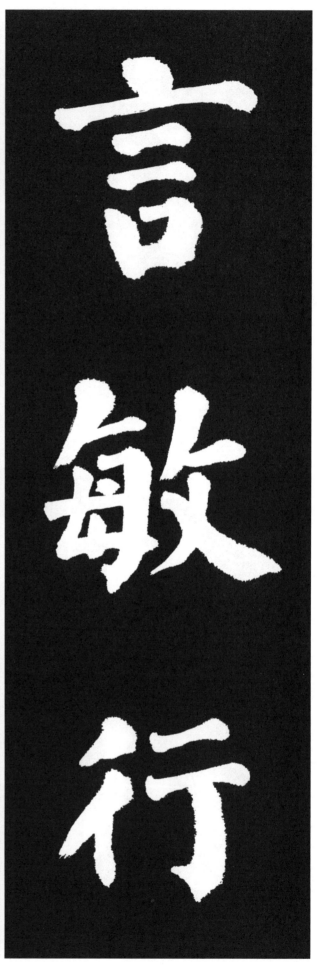

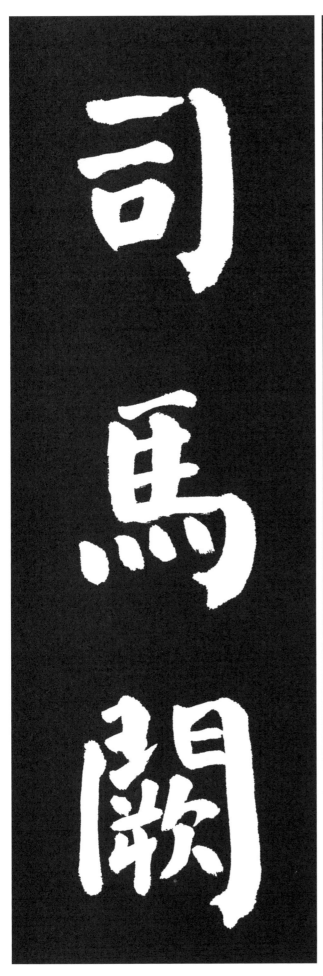

籀
주문 주
犍
불친소 건
爲
할 위
司
맡을 사
馬
말 마
闕
대궐 궐

疑
의심할 의

仁
어질 인

孝
효도 효

善
잘할 선

詩
글 시

春
봄 춘

秋
가을 추
杭
건널 항
州
고을 주
參
참여할 참
軍
군사 군
允
마땅할 윤

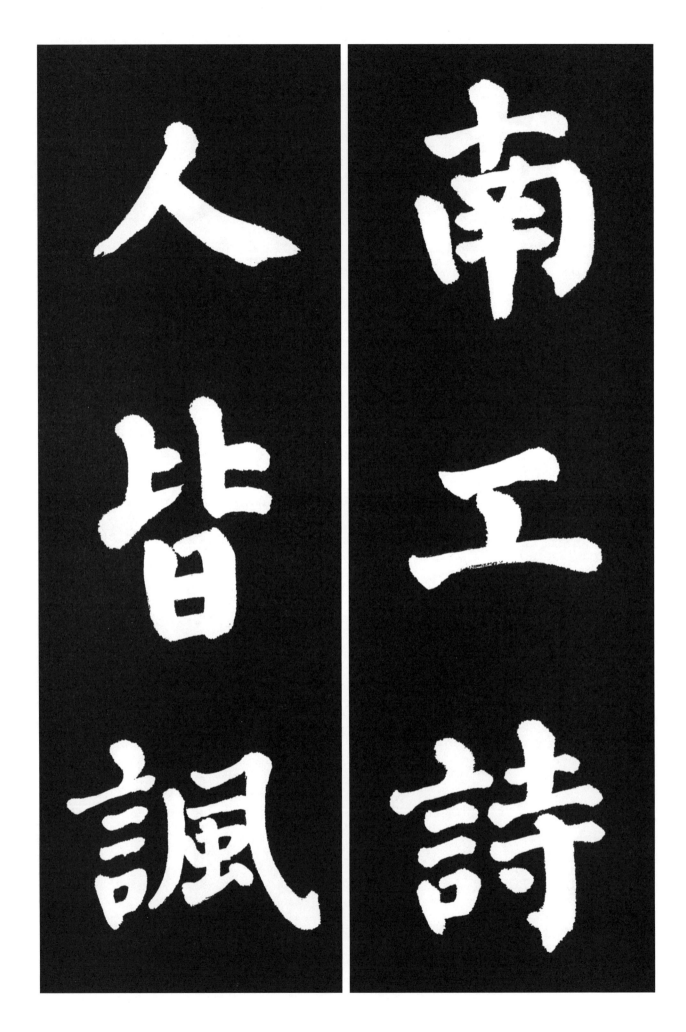

南
남녘 남

工
공교할 공

詩
글 시

人
사람 인

皆
다 개

諷
욀 풍

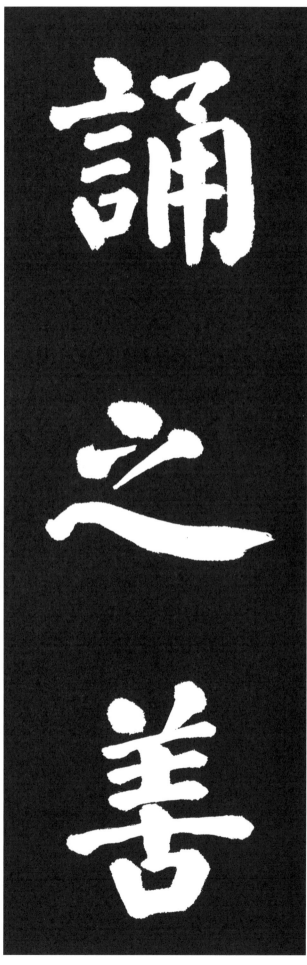

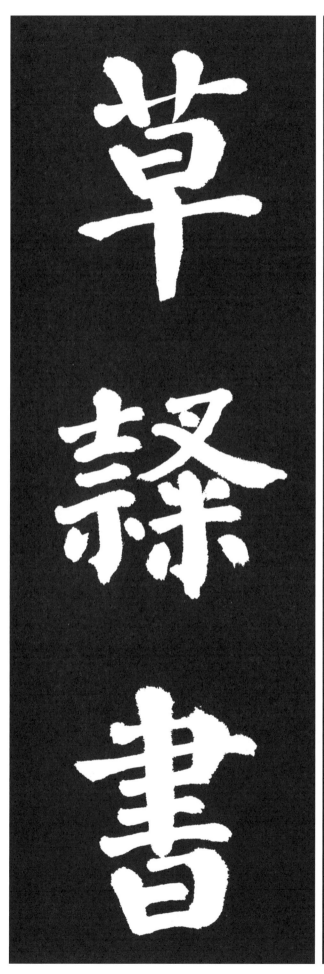

誦 욀 송
之 그것 지
善 잘할 선
草 풀 초
隷 종 예
書 글 서

判
판단할 판
頻
자주 빈
入
들 입
等
등수 등
第
과거 제
歷
겪을 력

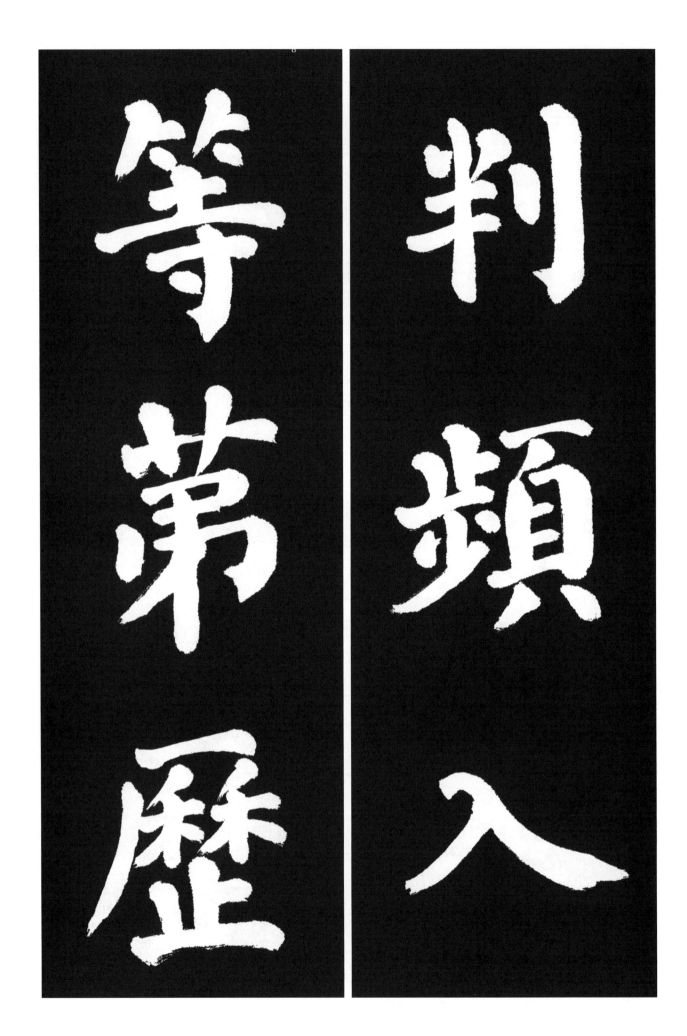

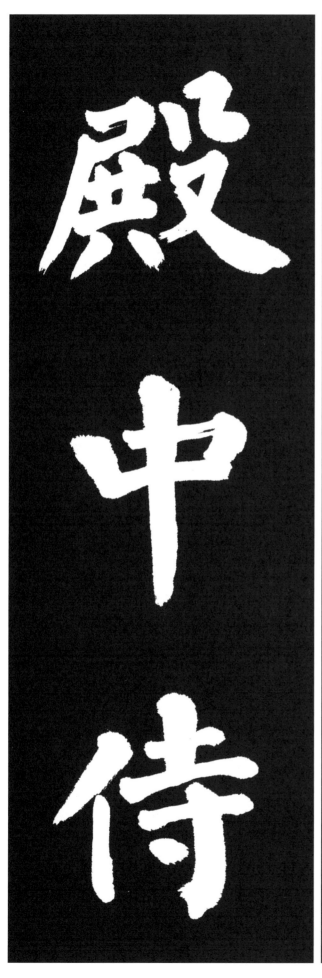

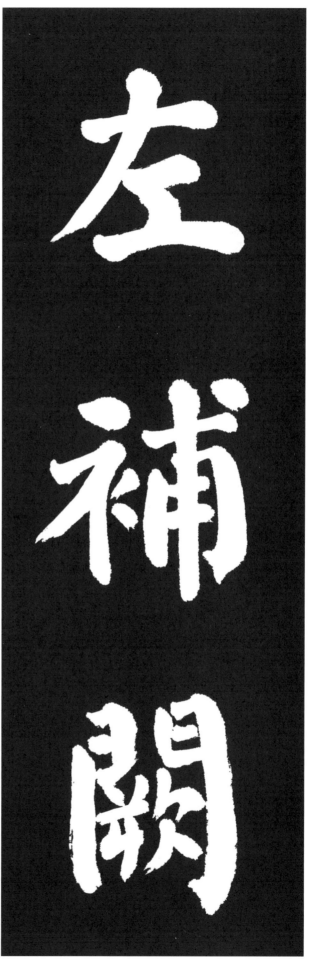

左
왼쪽 좌

補
도울 보

闕
대궐 궐

殿
대궐 전

中
가운데 중

侍
모실 시

御
모실 어

史
사기 사

三
석 삼

爲
할 위

郎
벼슬이름 랑

官
벼슬 관

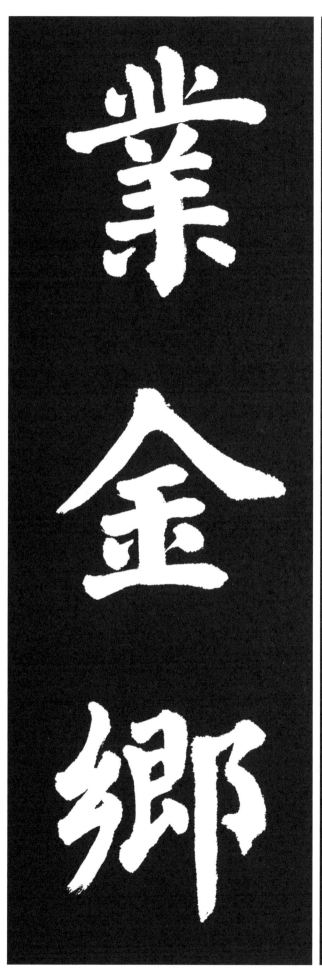

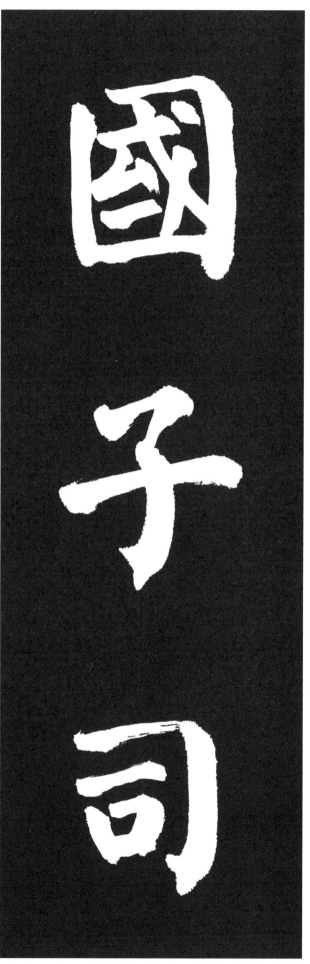

國 나라 국
子 아들 자
司 맡을 사
業 업 업
金 쇠 금
鄕 시골 향

男
사내 남

喬
높을 교

卿
벼슬 경

仁
어질 인

厚
두터울 후

有
있을 유

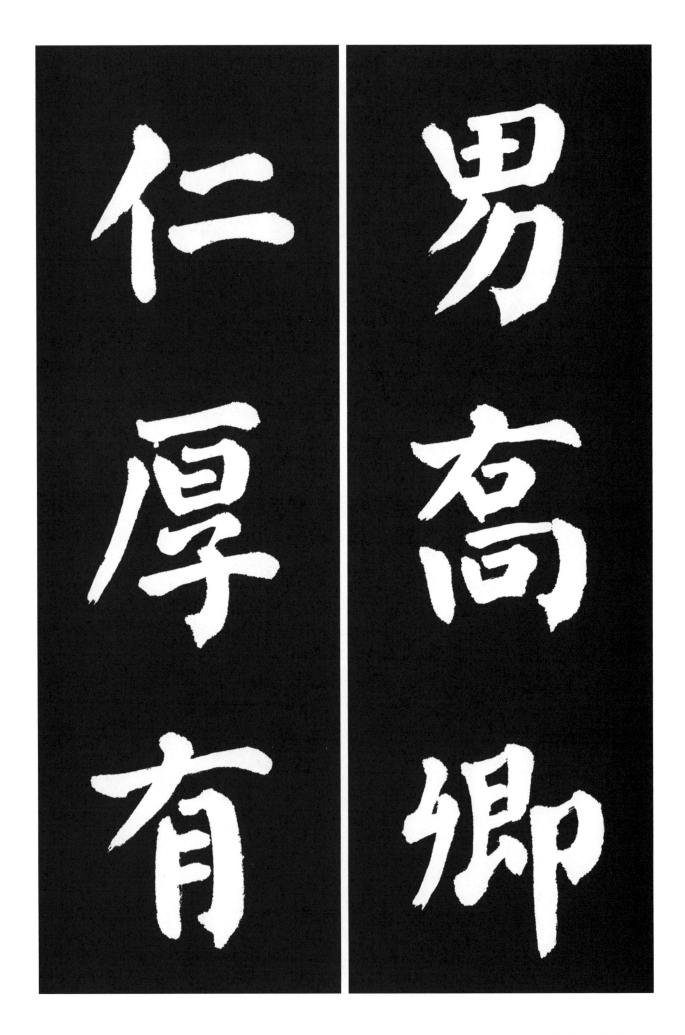

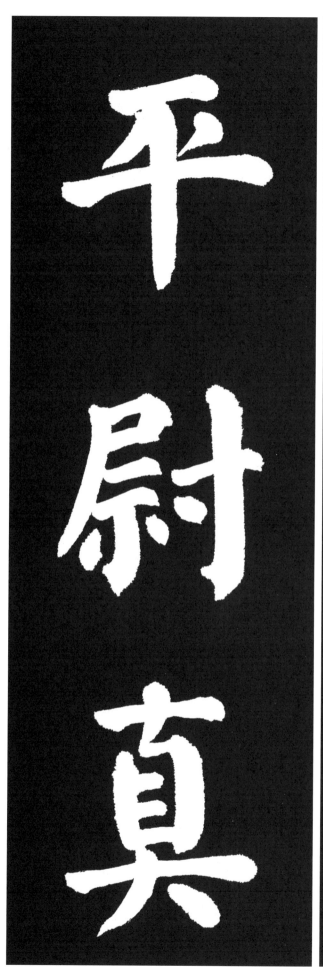

吏
관리 리

材
재주 재

富
부자 부

平
평할 평

尉
벼슬이름 위

眞
참 진

長
긴 장
耿
깨끗할 경
介
지킬 개
擧
뽑힐 거
明
밝을 명
經
경서 경

幼
어릴 유

輿
수레바탕 여

敦
도타울 돈

雅
고아할 아

有
있을 유

醞
온자할 온

藉
온자할 자
通
통할 통
班
벌려설 반
漢
한나라 한
書
글 서
左
왼쪽 좌

清
맑을 청

道
길 도

率
거느릴 솔

府
마을 부

兵
군사 병

曹
무리 조

眞
참 진
卿
벼슬 경
擧
뽑힐 거
進
나갈 진
士
선비 사
挍
바로잡을 교

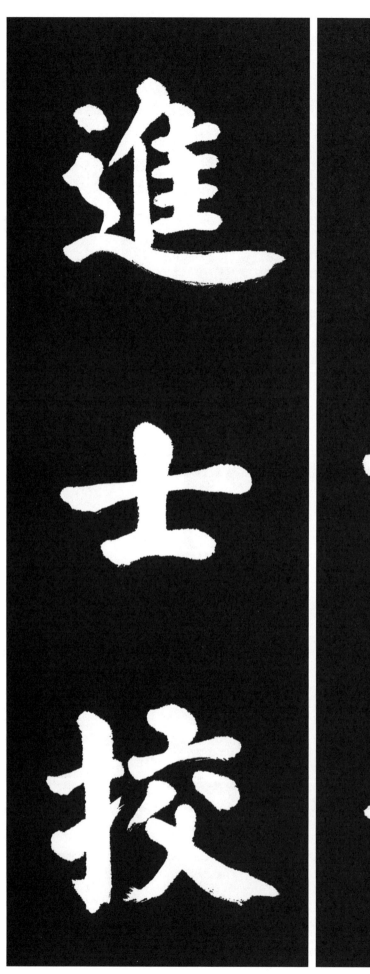

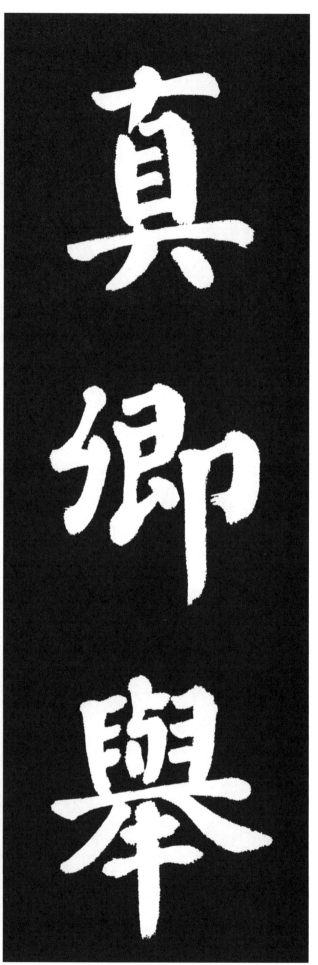

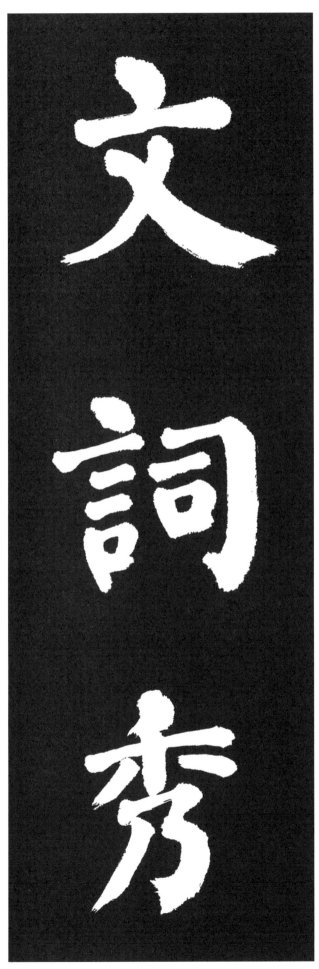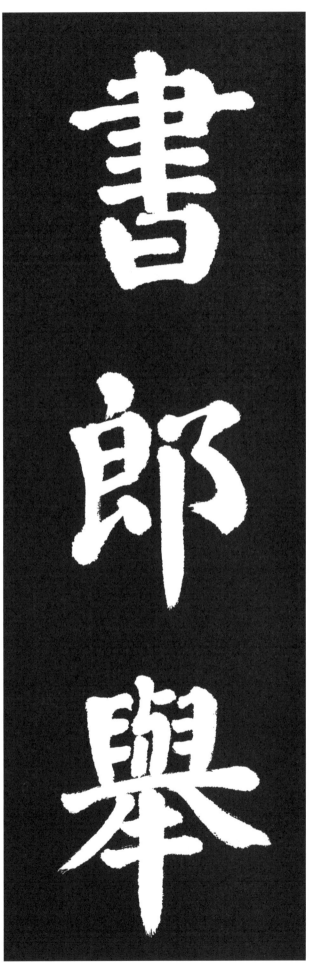

書 글 서
郎 사내 랑
擧 뛰어날 거
文 글월 문
詞 말 사
秀 빼어날 수

逸
뛰어날 일
醴
단술 례
泉
샘 천
尉
벼슬이름 위
黜
물리칠 출
陟
오를 척

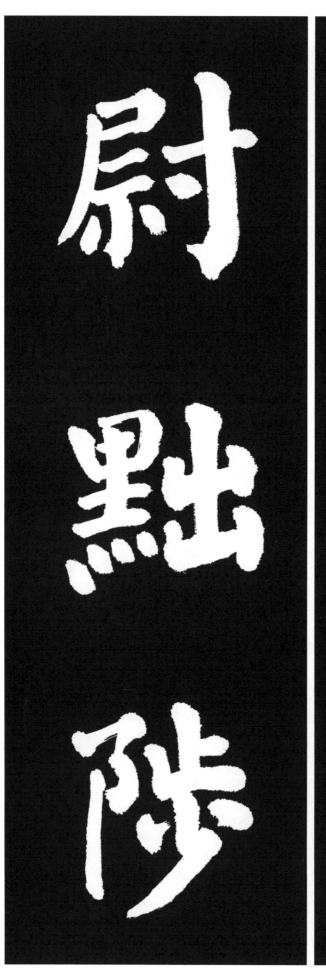
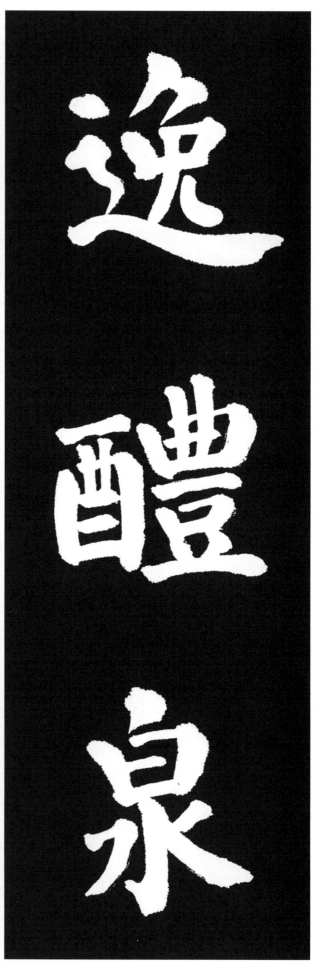

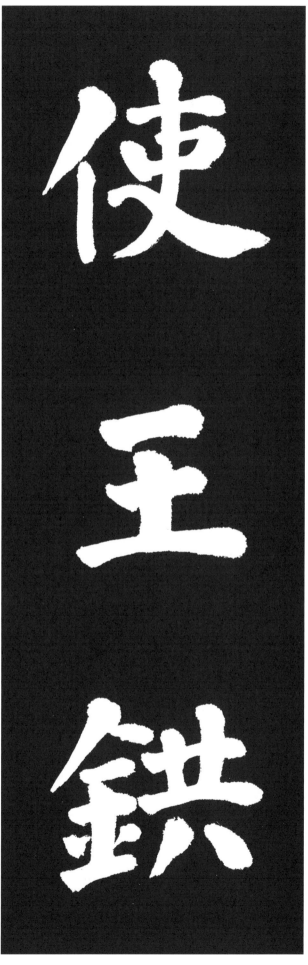

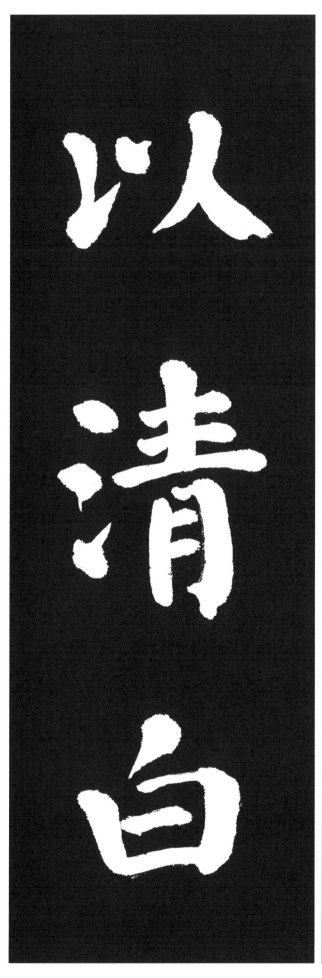

使
부릴 사

王
임금 왕

�既
쇠뇌고동 홍

以
써 이

淸
맑을 청

白
흰 백

名 이름 명
聞 들을 문
七 일곱 칠
爲 할 위
憲 법 헌
官 벼슬 관

名聞七

爲憲官

九
아홉 구

爲
할 위

省
행정구역 성

官
벼슬 관

荐
천거할 천

爲
할 위

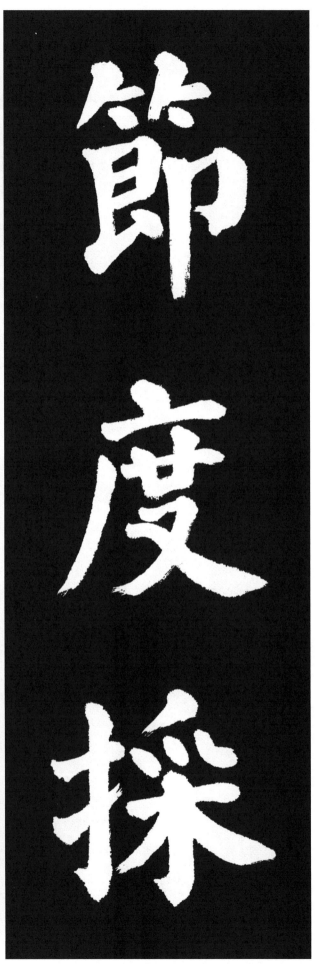

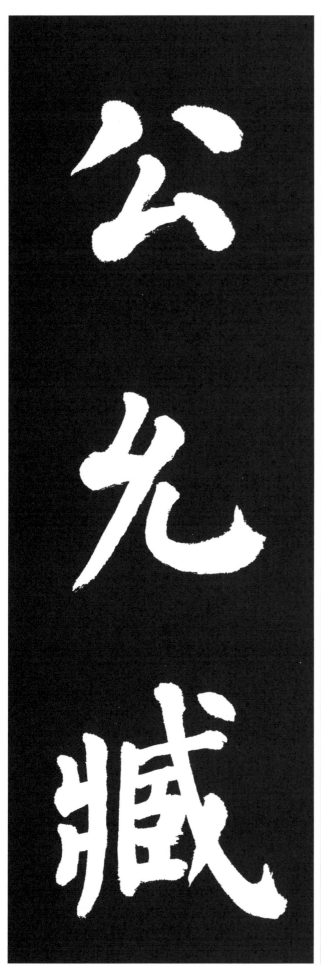

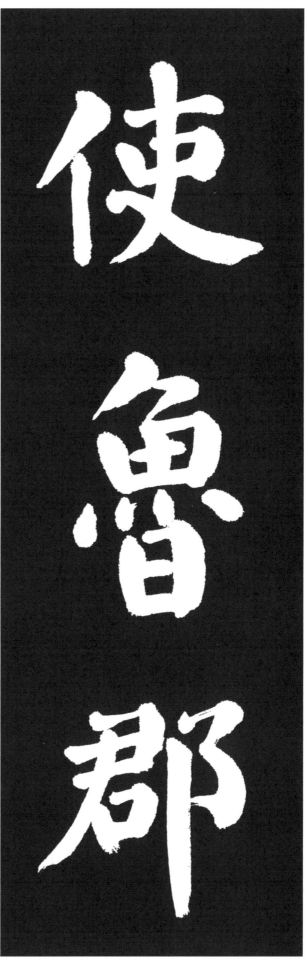

使
부릴 사

魯
노나라 노

郡
고을 군

公
벼슬 공

允
마땅할 윤

臧
착할 장

敦
도타울 돈

實
열매 실

有
있을 유

吏
관리 리

能
능할 능

擧
뽑힐 거

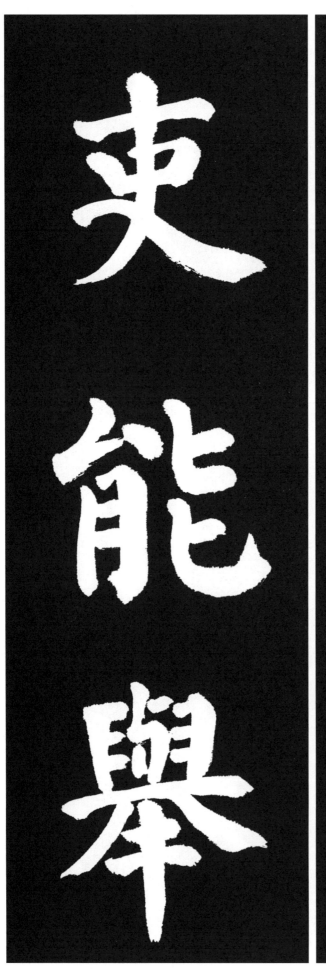

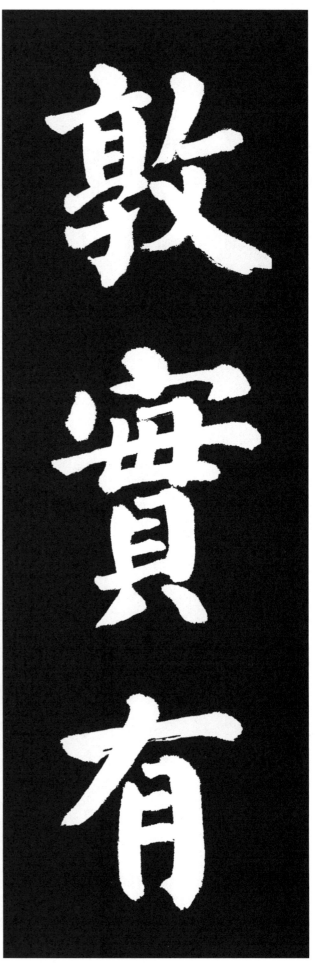

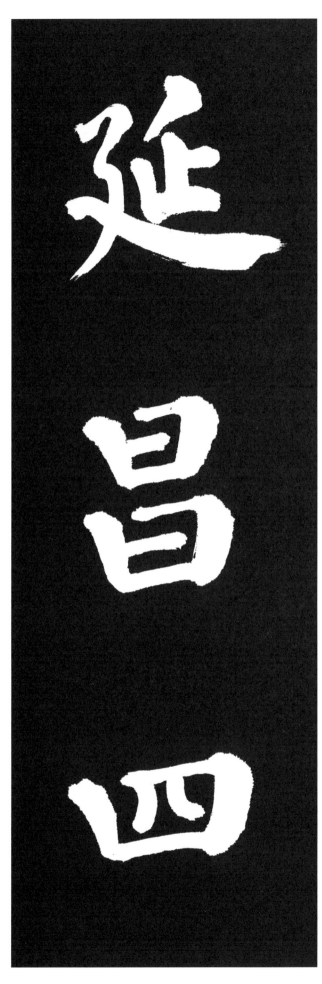

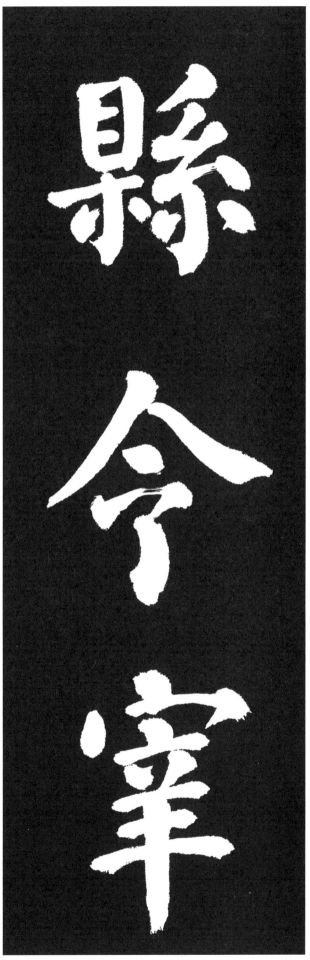

縣
고을 현

令
벼슬이름 령

宰
다스릴 재

延
끌 연

昌
창성할 창

四
넉 사

爲
할 위
御
모실 어
史
사기 사
充
가득할 충
太
클 태
尉
벼슬이름 위

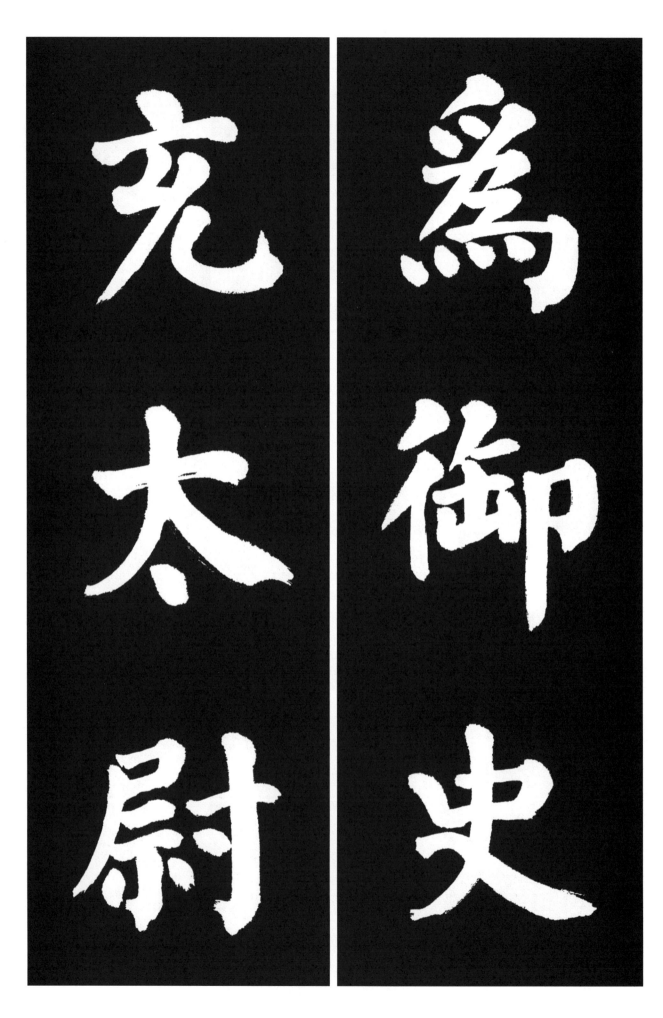

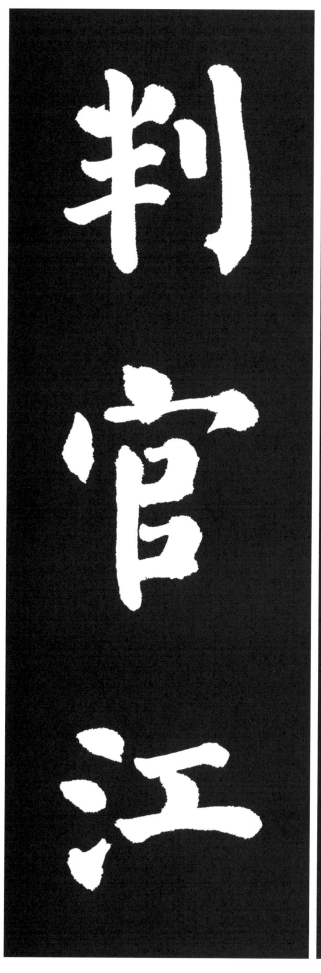

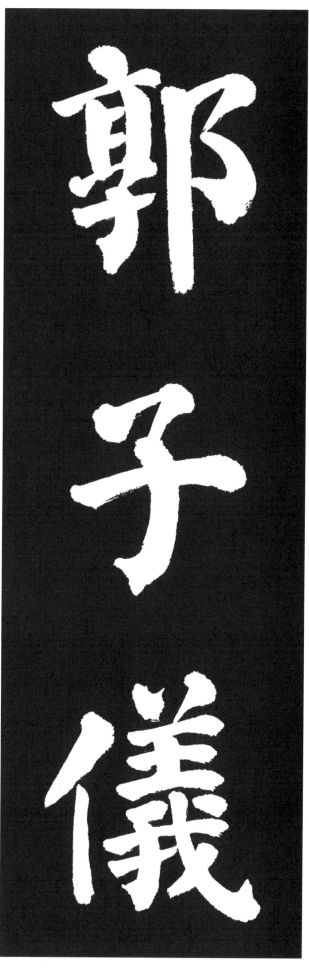

郭 성곽 곽
子 아들 자
儀 거동 의
判 판단할 판
官 벼슬 관
江 물 강

陵
언덕 릉
少
적을 소
尹
맏 윤
荊
광대싸리 형
南
남녘 남
行
다닐 행

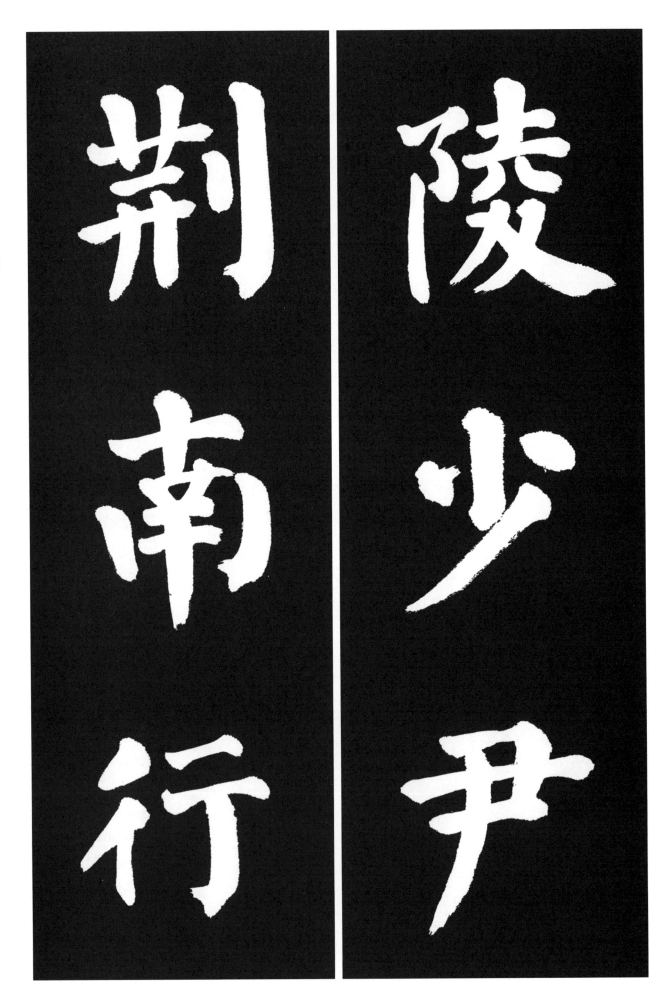

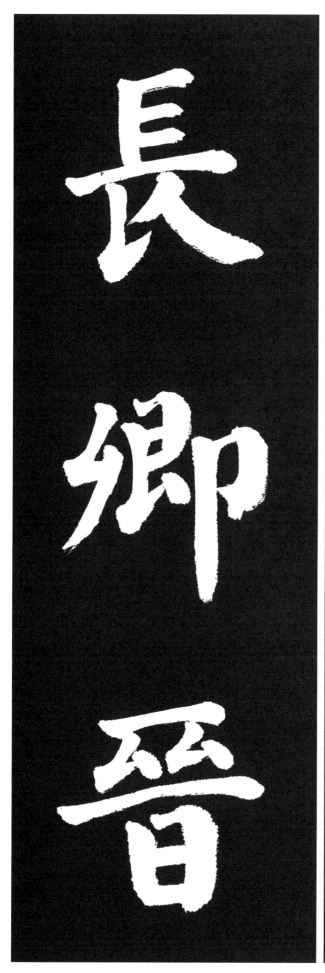

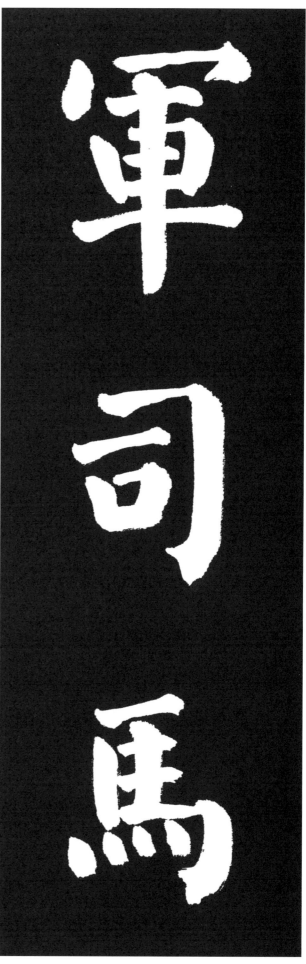

軍
군사 군

司
맡을 사

馬
말 마

長
긴 장

卿
벼슬 경

晋
나라이름 진

卿
벼슬 경
邠
고을이름 빈
卿
벼슬 경
充
가득찰 충
國
나라 국
質
바탕 질

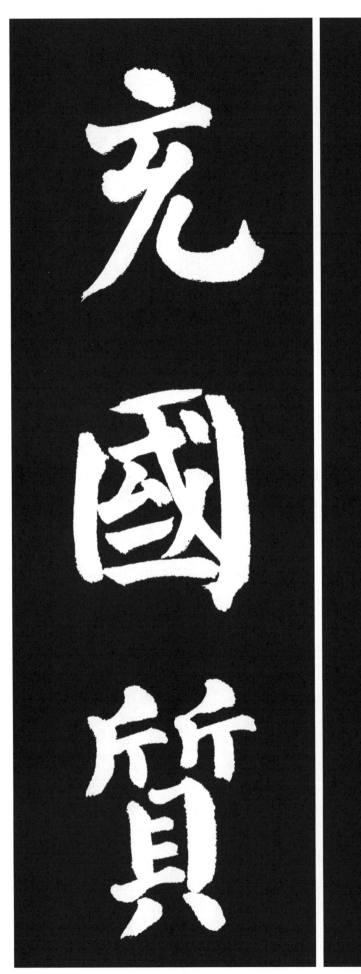

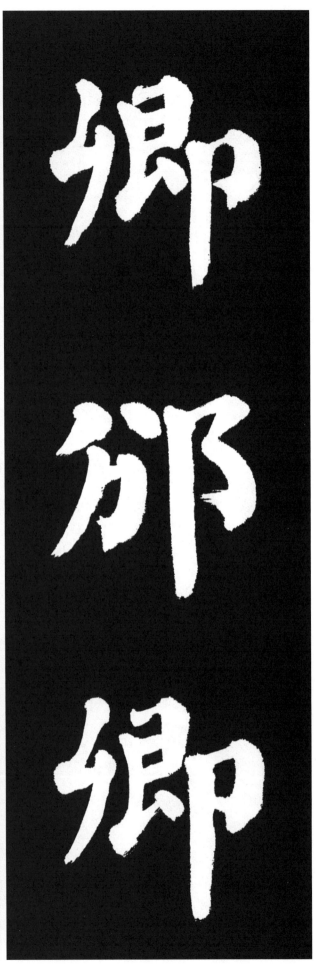

多
많을 다

無
없을 무

□
早
일찍 조

世
세상 세

名
이름 명

原文脫字

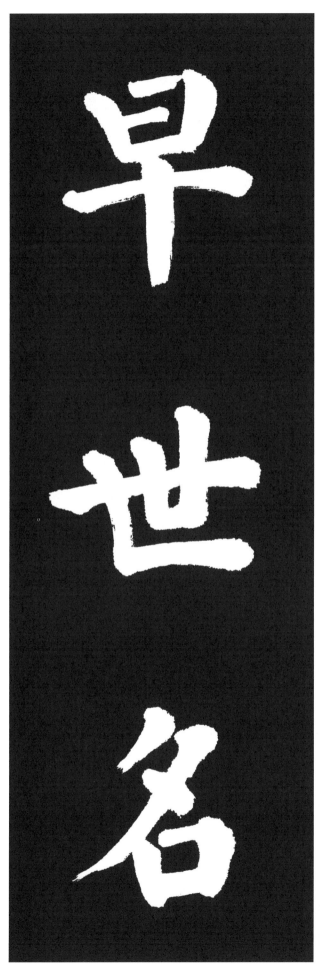

卿
벼슬 경
倜
고상할 척
佶
바를 길
伋
생각할 급
倫
인륜 륜
竝
나란히 병

爲
할 위

武
호반 무

官
벼슬 관

玄
검을 현

孫
손자 손

紘
넓을 굉

通
통할 통

義
옳을 의

尉
벼슬이름 위

沒
죽을 몰

于
어조사 우

蠻
오랑캐 만

泉
샘 천

明
밝을 명

孝
효도 효

義
옳을 의

有
있을 유

吏
관리 리

泉
샘 천

明
밝을 명

孝
효도 효

義
옳을 의

有
있을 유

吏
관리 리

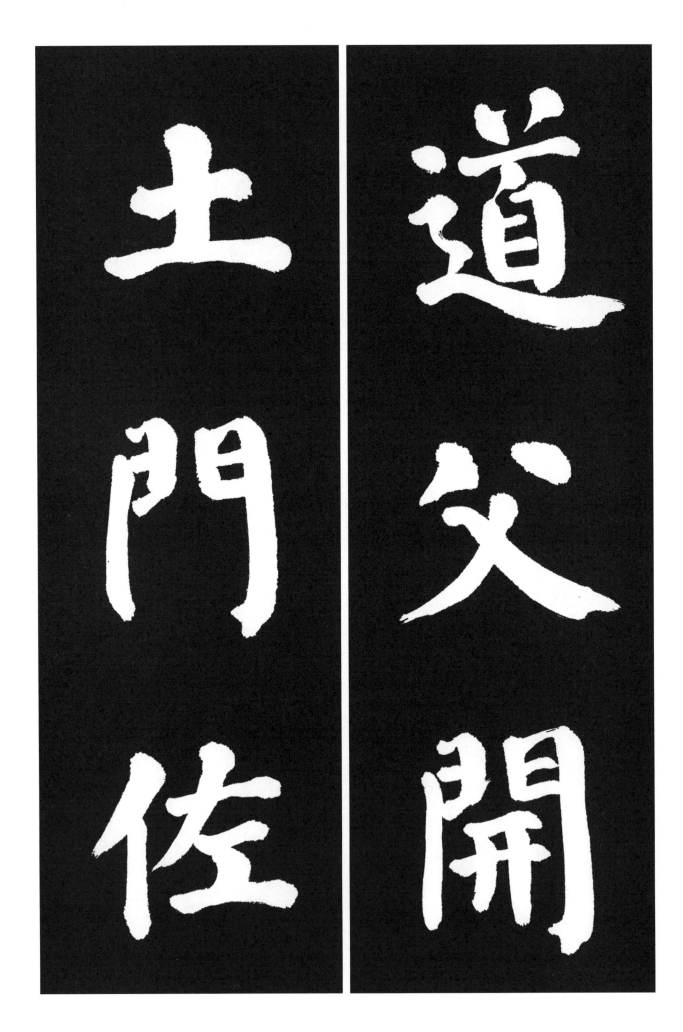

道
법도 도

父
아버지 부

開
열 개

土
흙 토

門
문 문

佐
도울 좌

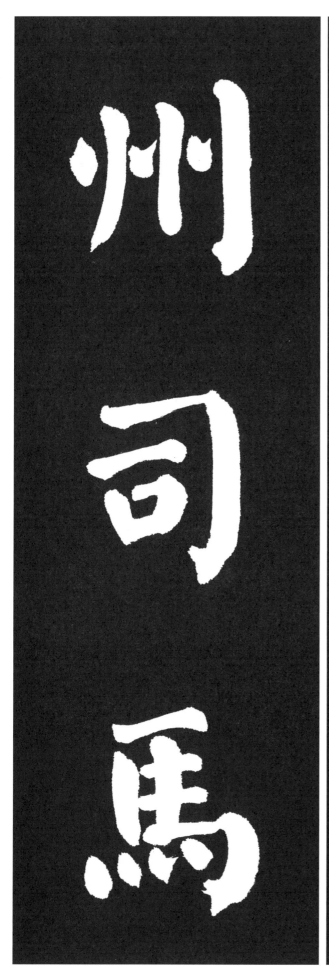

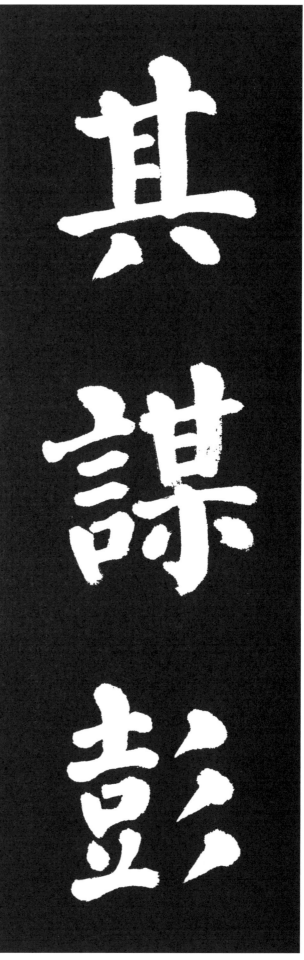

其 그기
謀 꾀모
彭 성팽
州 고을주
司 맡을사
馬 말마

威
위엄 위
明
밝을 명
邛
병될 공
州
고을 주
司
맡을 사
馬
말 마

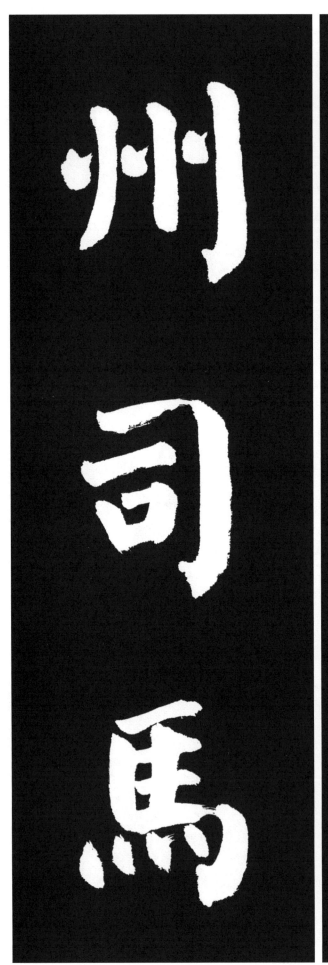

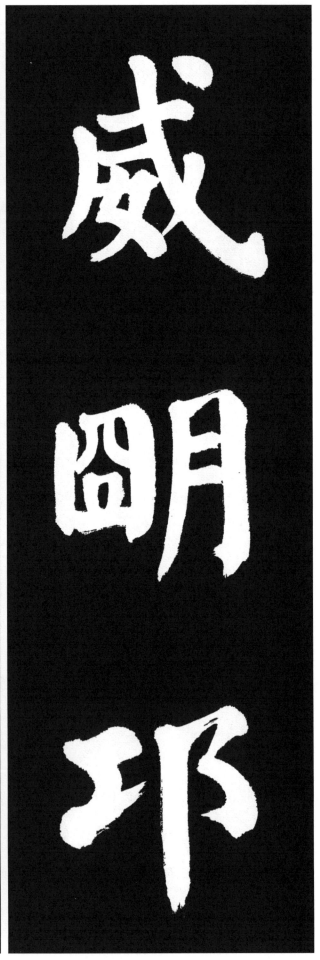

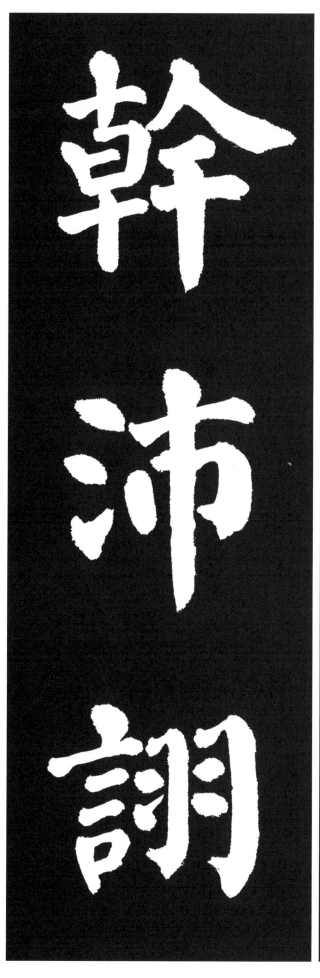

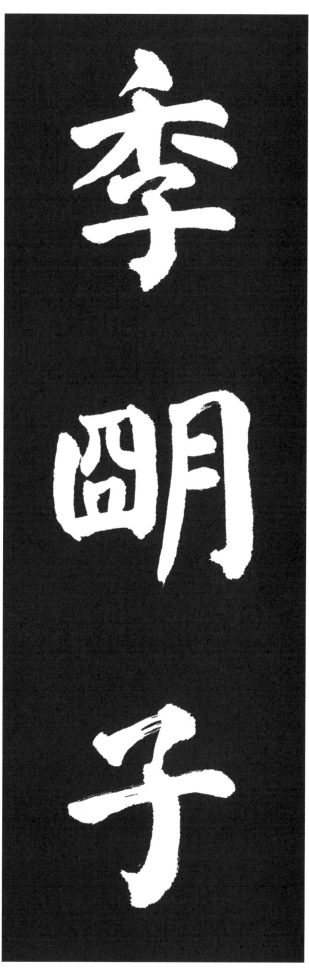

季
끝 계
明
밝을 명
子
아들 자
幹
줄기 간
沛
자빠질 패
詡
자랑할 후

頗
자못 파

泉
샘 천

明
밝을 명

男
사내 남

誕
탄생할 탄

及
미칠 급

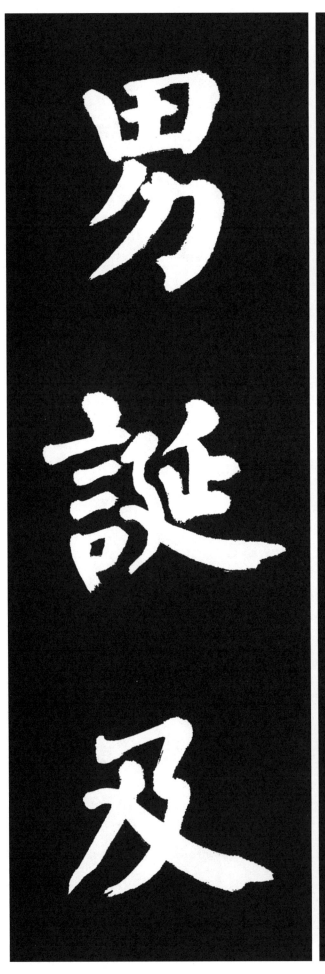

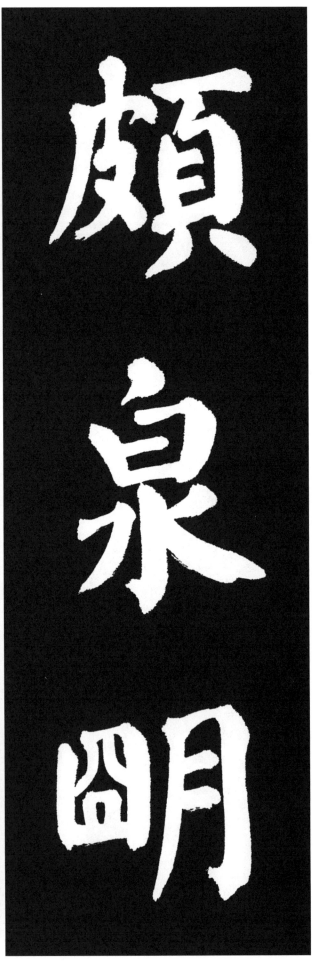

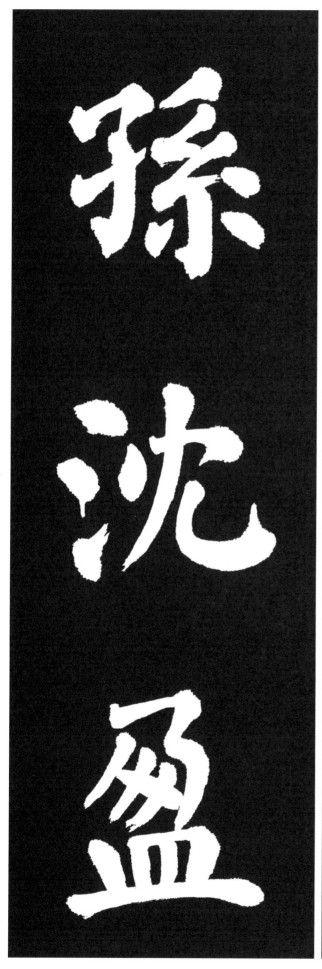

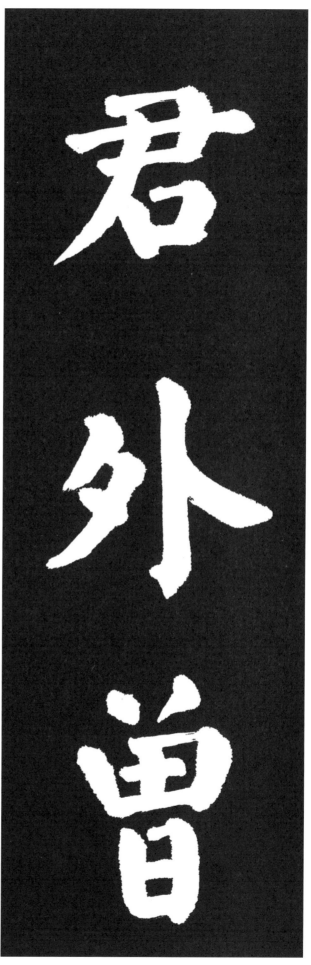

君 임금 군
外 바깥 외
曾 일찍 증
孫 손자 손
沈 성 심
盈 찰 영

盧 성 노
逖 멀 적
竝 나란히 병
爲 할 위
逆 거스릴 역
賊 도적 도

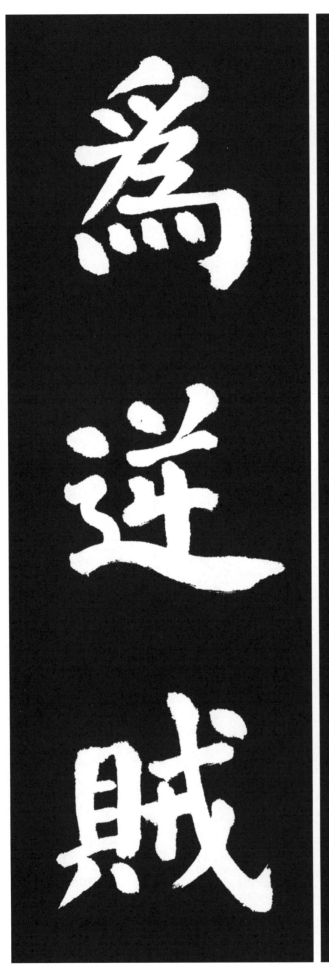
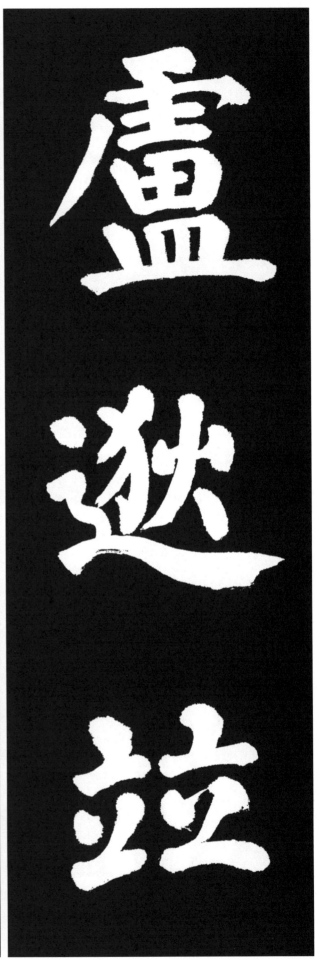

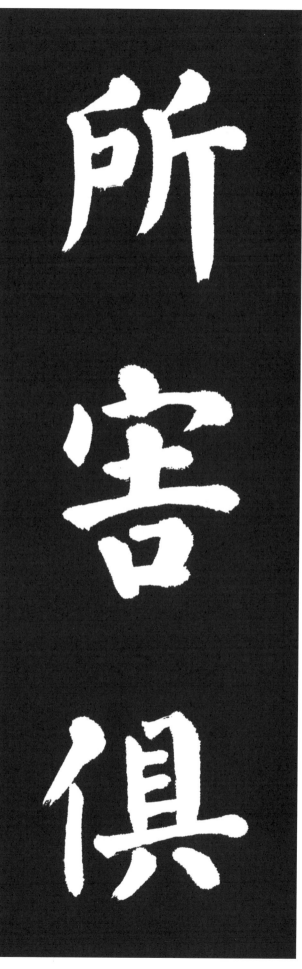

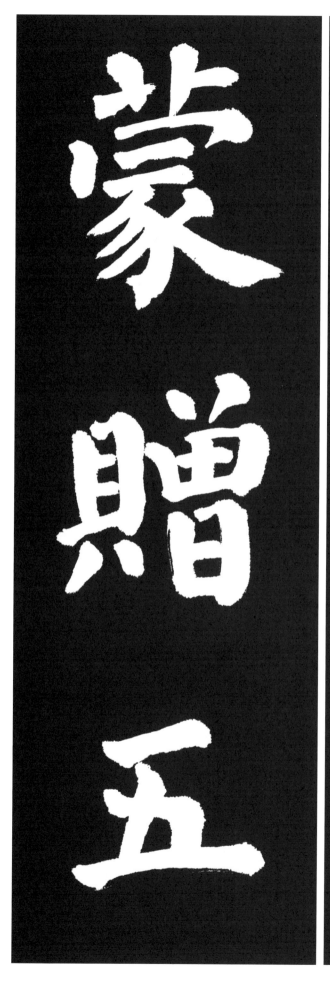

所 바소
害 해칠 해
俱 다 구
蒙 힘입을 몽
贈 줄 증
五 다섯 오

品
품수 품

京
도읍 경

官
벼슬 관

濬
깊을 준

好
좋을 호

屬
글지을 속

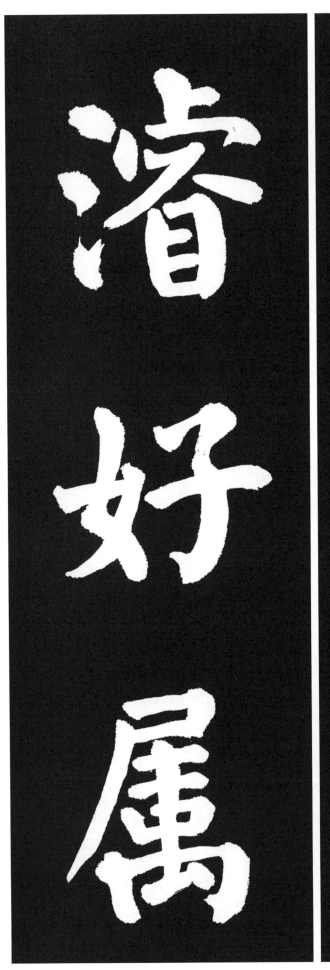

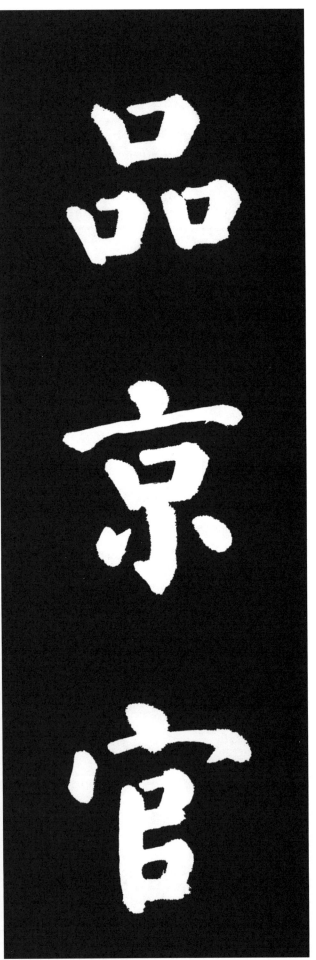

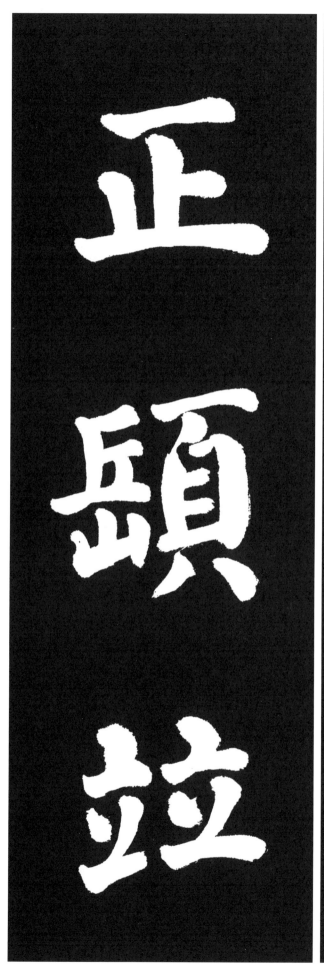

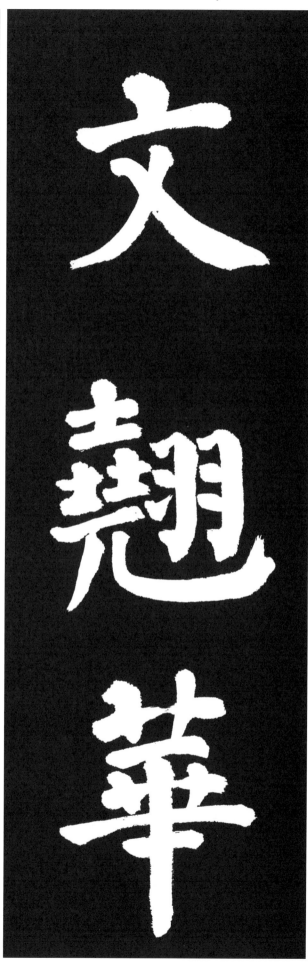

文 글월 문
翹 들 교
華 빛날 화
正 바를 정
頤 불명자
竝 나란히 병

早
일찍 조
夭
일찍죽을 요
頲
빛날 경
好
좋을 호
五
다섯 오
言
말씀 언

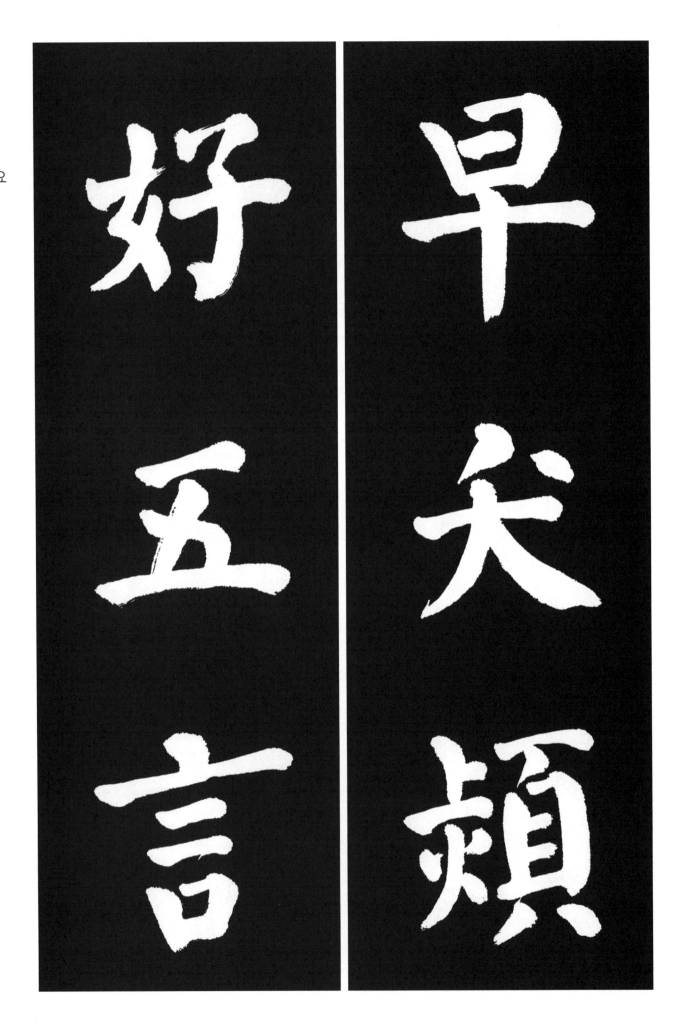

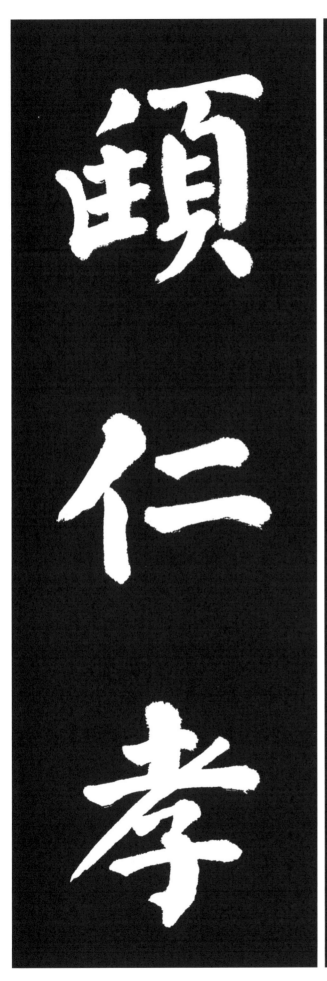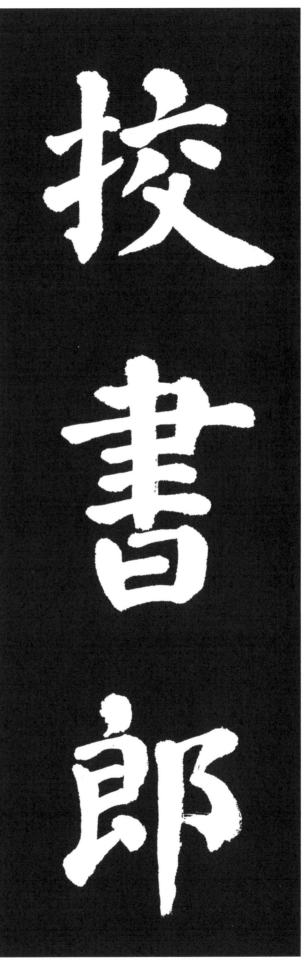

挍
바로잡을 교
書
글 서
郞
벼슬이름 랑
頲
곧을 정
仁
어질 인
孝
효도 효

方
모방

正
바를 정

明
밝을 명

經
경서 경

大
큰 대

理
이치 리

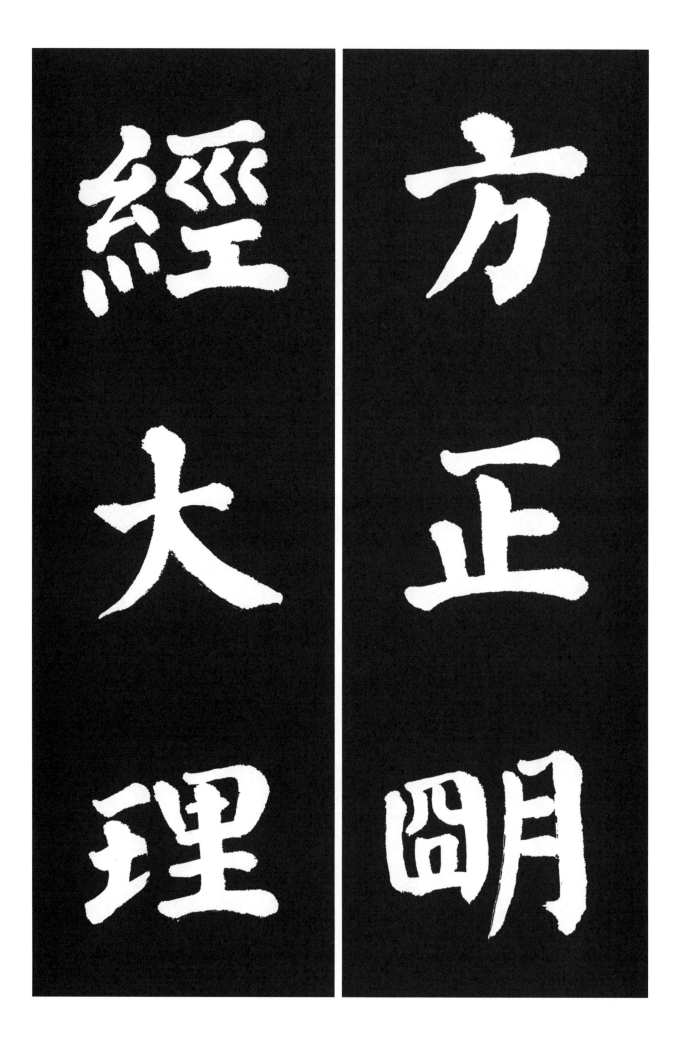

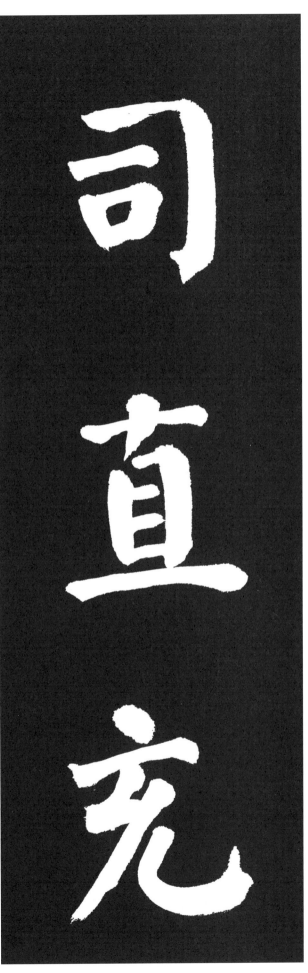

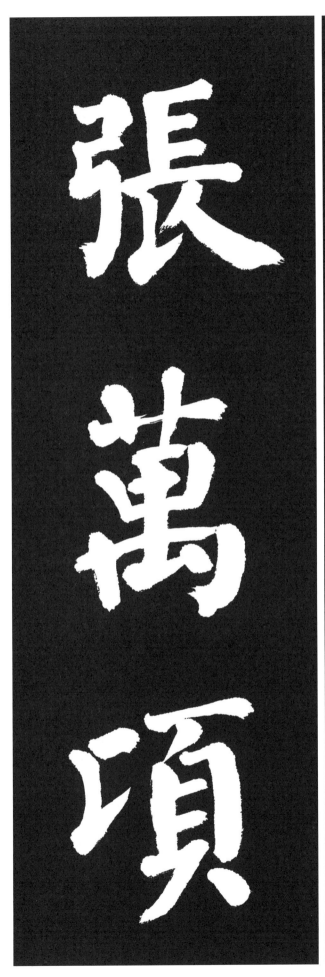

司
맡을 사
直
곧을 직
充
가득찰 충
張
베풀 장
萬
일만 만
頃
잠깐 경

嶺
고개 령

南
남녘 남

營
경영할 영

田
밭 전

判
판단할 판

官
벼슬 관

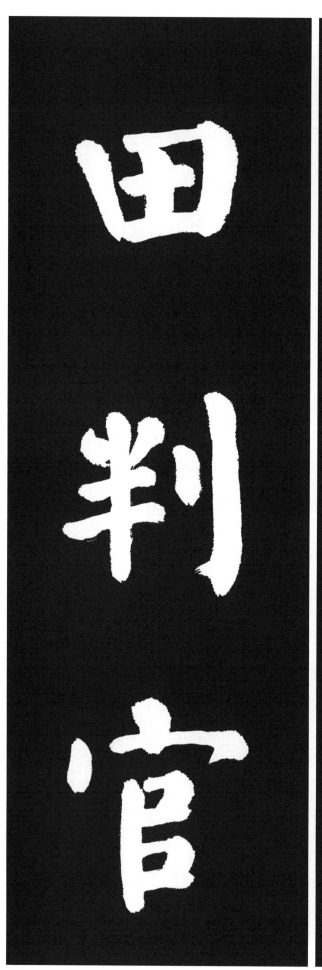

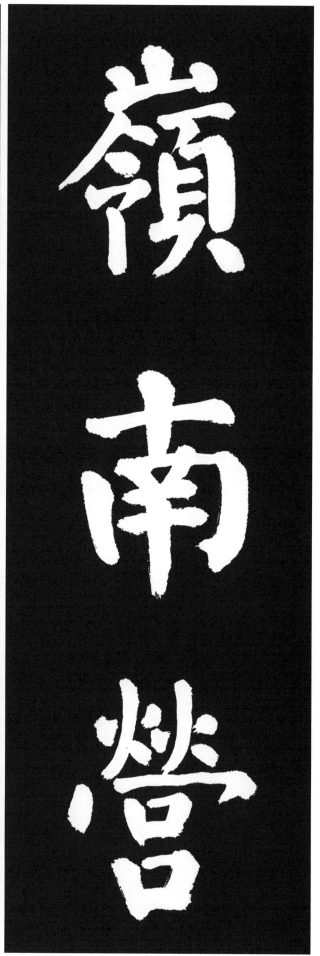

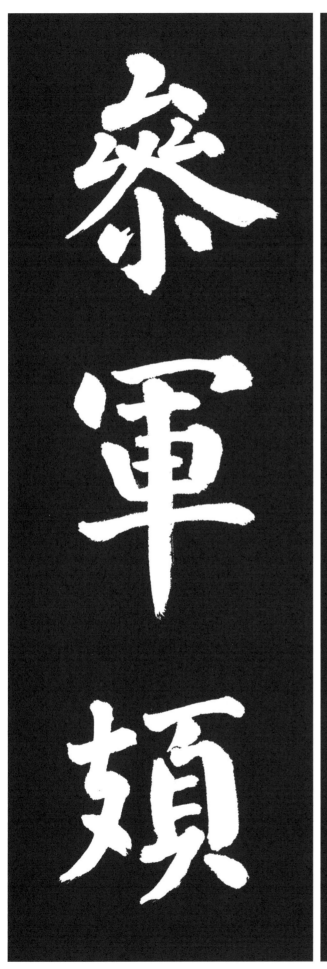

顗
질길 의

鳳
새 봉

翔
나래 상

參
참여할 참

軍
군사 군

頍
고깔비녀 규

通
통할 통
悟
깨달을 오
頗
비뚤어질 파
善
잘할 선
隸
종 례
書
글 서

太 클태
子 아들 자
洗 씻을 세
馬 말 마
鄭 나라 정
王 임금 왕

府
마을 부
司
맡을 사
馬
말 마
竝
나란히 병
不
아닐 불
幸
다행 행

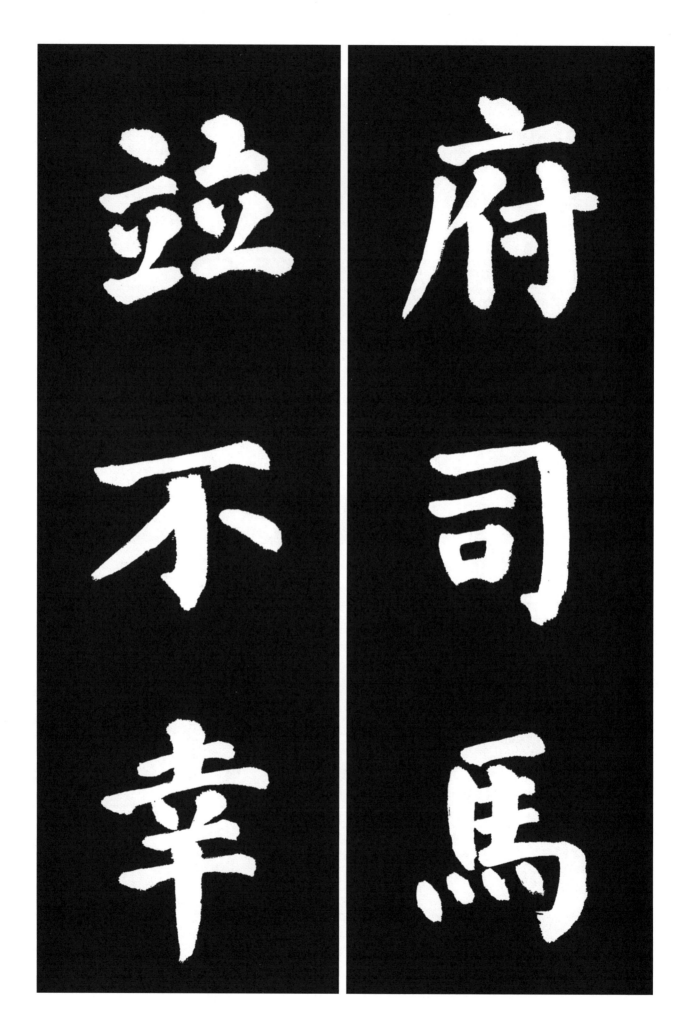

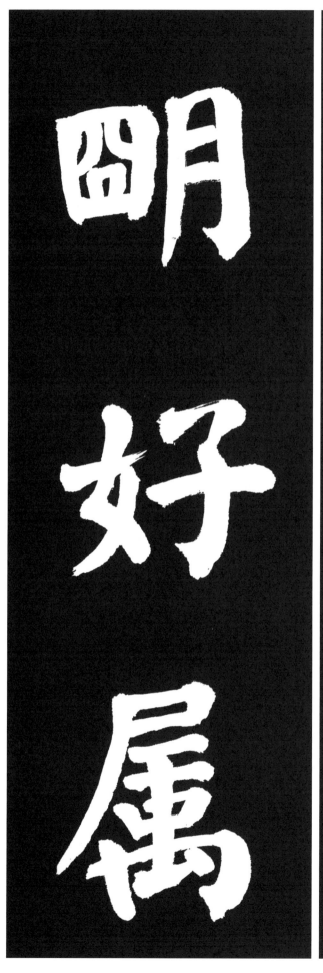

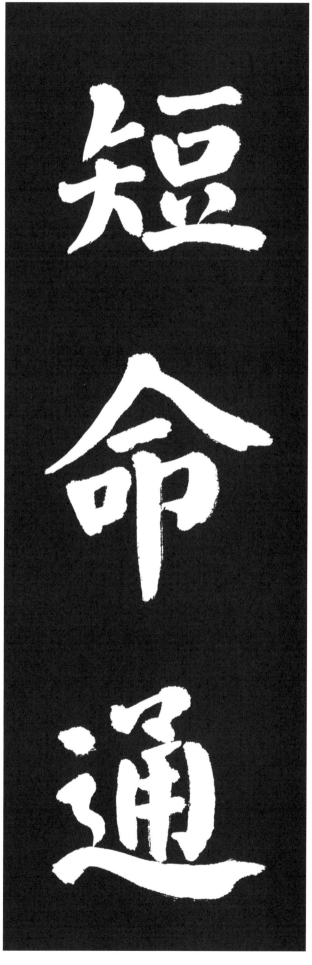

短
짧을 단
命
목숨 명
通
통할 통
明
밝을 명
好
좋을 호
屬
글지을 속

文
글월 문

項
머리 항

城
재 성

尉
벼슬이름 위

翽
훨훨날 홰

溫
따뜻할 온

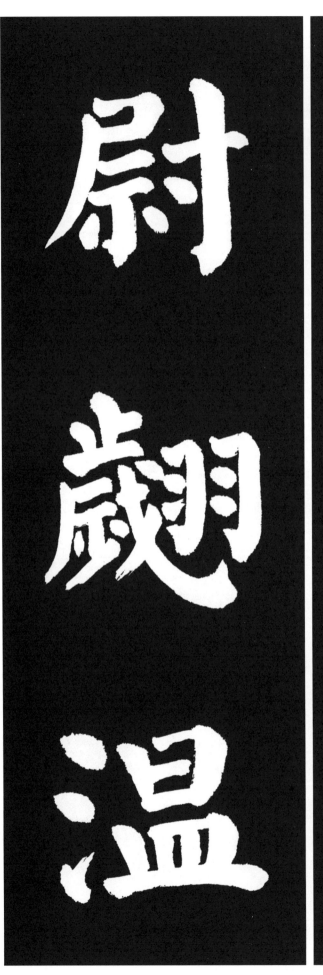

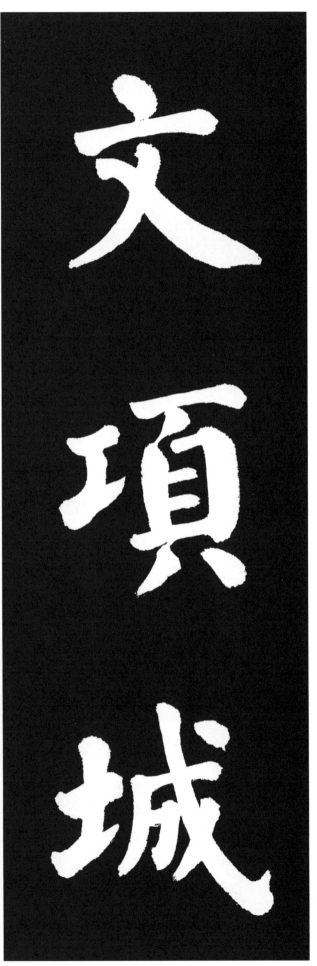

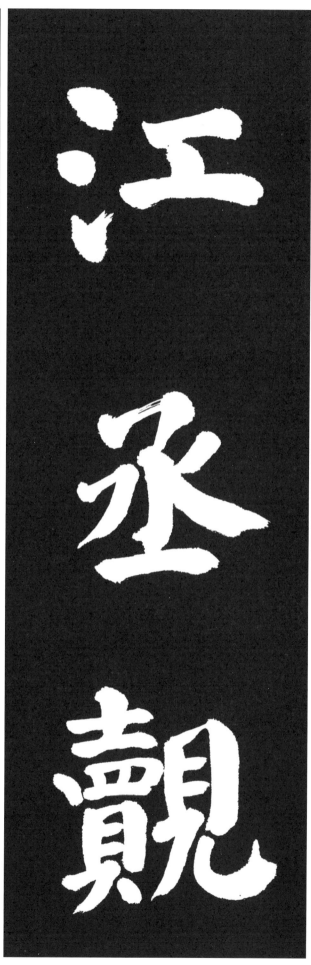

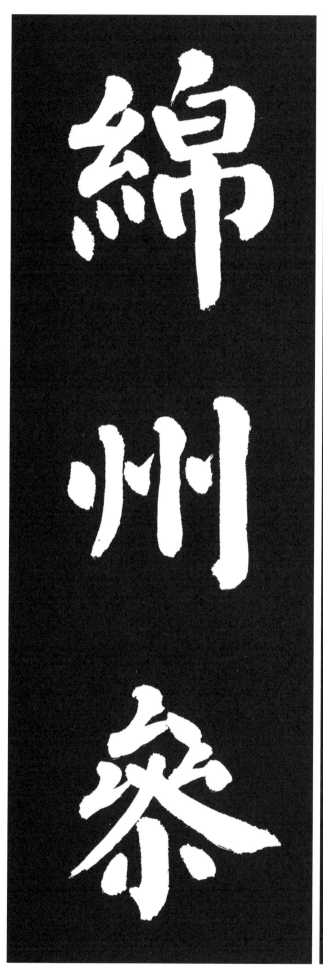

江 물 강
丞 정승 승
覿 볼 적
綿 솜 면
州 고을 주
參 참여할 참

軍
군사 군
靚
단장할 정
鹽
소금 염
亭
정자 정
尉
벼슬이름 위
顥
클 호

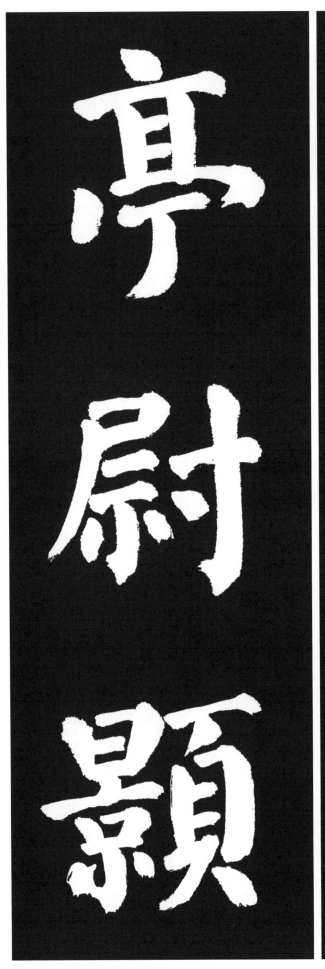
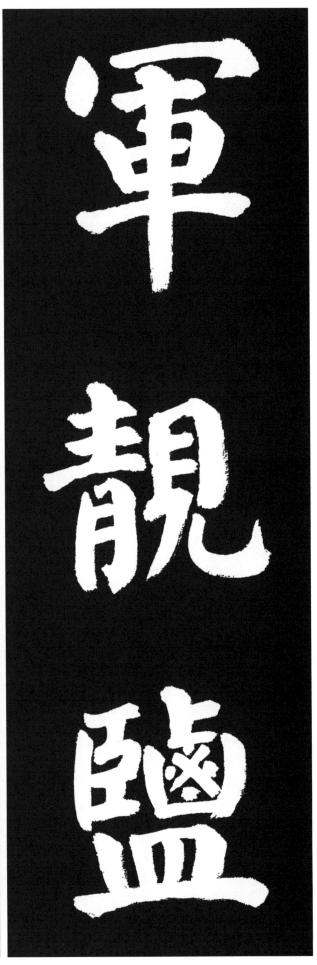

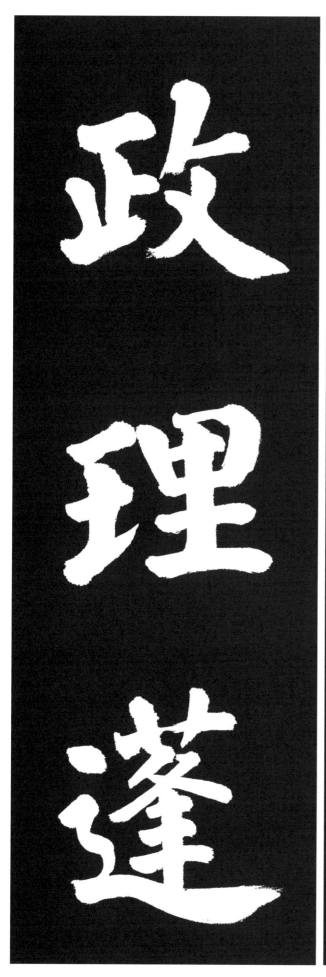
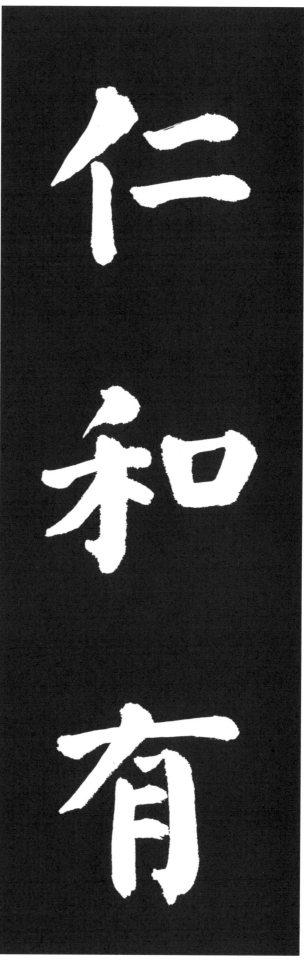

仁 어질 인
和 화할 화
有 있을 유
政 정사 정
理 이치 리
蓬 쑥 봉

州
고을 주
長
긴 장
史
사기 사
慈
사랑 자
明
밝을 명
仁
어질 인

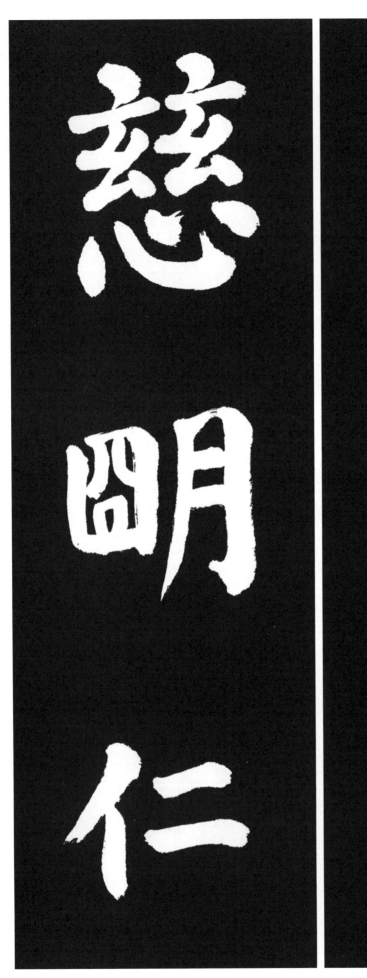

順
순할 순

幹
능할 간

蠱
일 고

都
도읍 도

水
물 수

使
부릴 사

者
놈 자
穎
빼어날 영
介
굳을 개
直
곧을 직
河
물 하
南
남녘 남

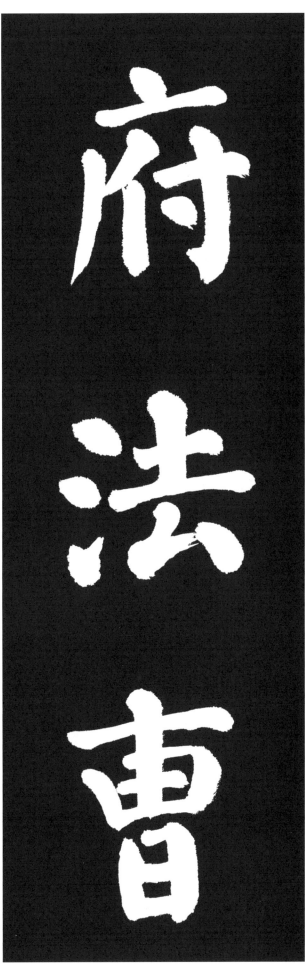

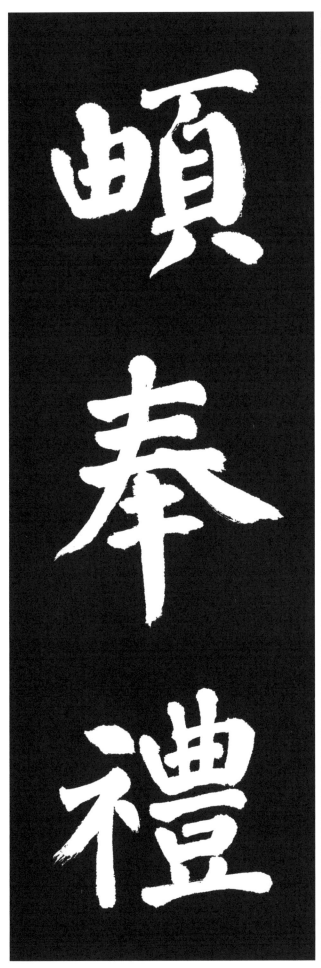

府
부서 부

法
법 법

曹
무리 조

頓
좋을 적

奉
받들 봉

禮
예도 례

郎
벼슬이름 랑
頎
헌걸찬모양 기
江
물 강
陵
임금무덤 릉
參
참여할 참
軍
군사 군

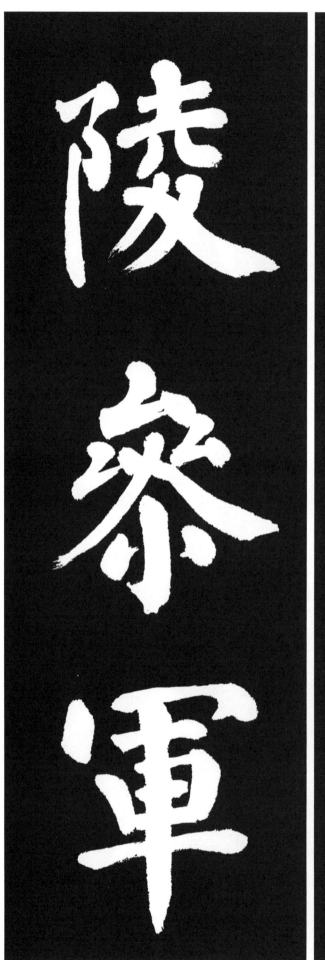

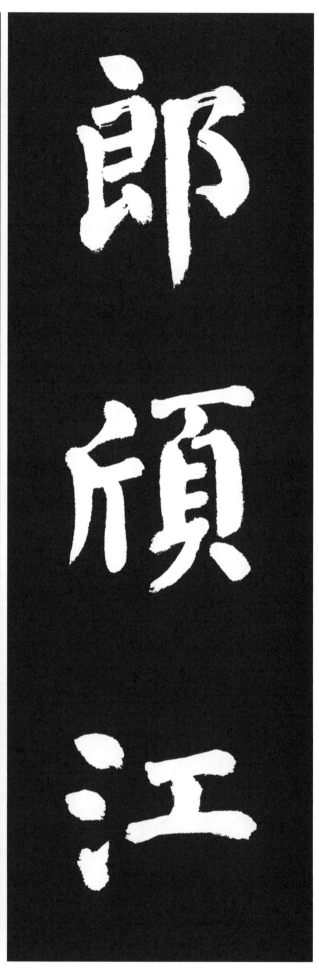

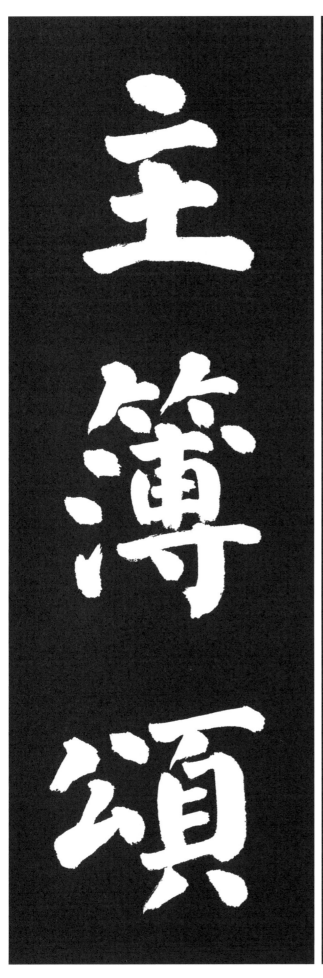

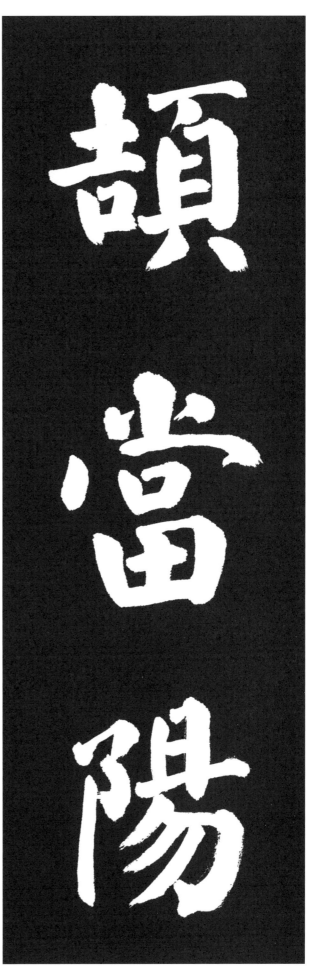

頡
날아오를 힐
當
마땅 당
陽
볕 양
主
임금 주
簿
문서 부
頌
칭송할 송

河
물 하

中
가운데 중

參
참여할 참

軍
군사 군

頂
꼭대기 정

衞
호위할 위

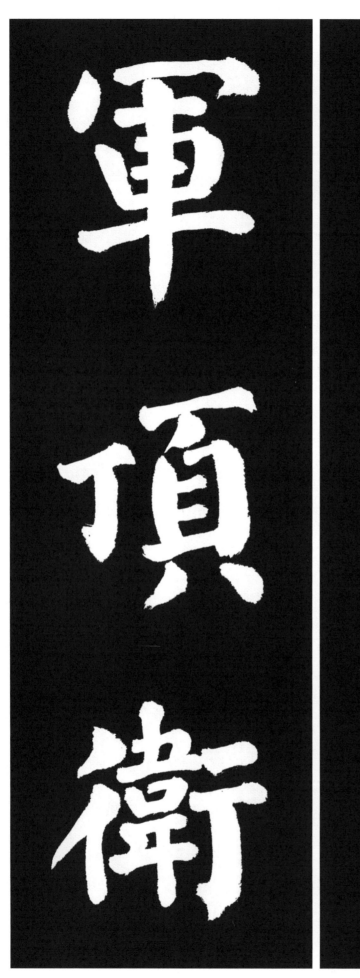

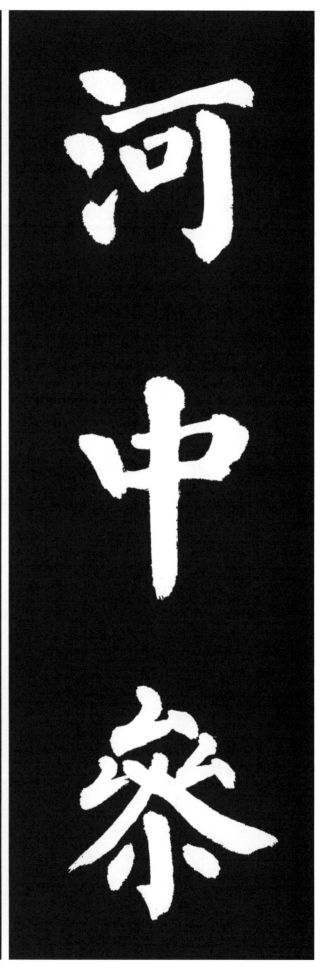

尉
벼슬이름 위

主
임금 주

簿
문서 부

願
원할 원

左
왼쪽 좌

千
일천 천

牛
소우
頤
턱 이
頗
낯씻을 회
竝
나란히 병
京
도읍 경
兆
억조 조

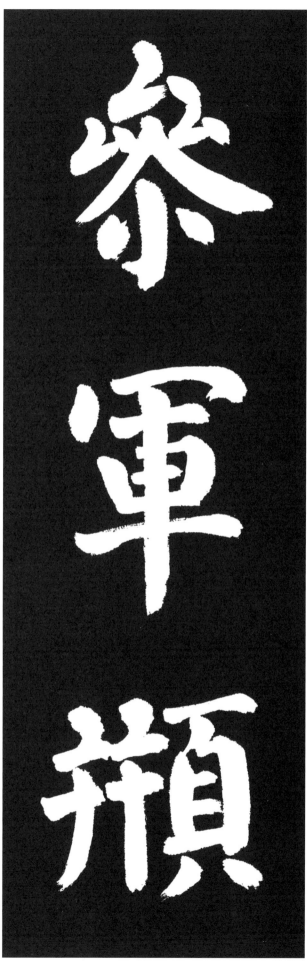

參
참여할 참

軍
군사 군

頩
옥색 병

須
수염 수

頩
고깔 변

竝
나란할 병

童
아희 동
稚
어릴 치
未
아닐 미
仕
벼슬 사
自
부터 자
黃
누를 황

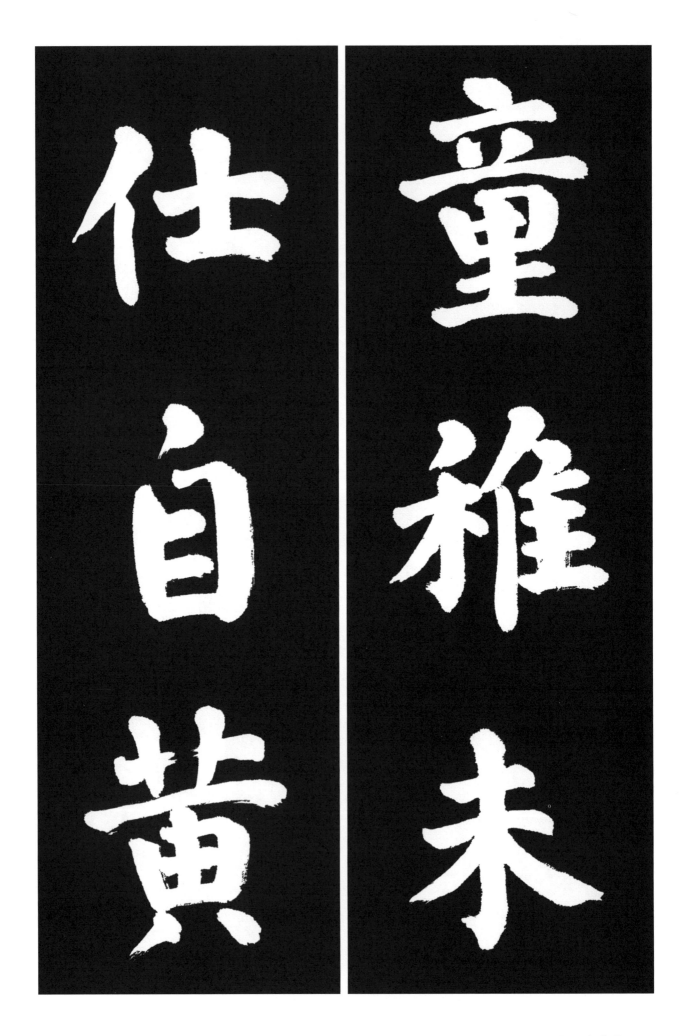

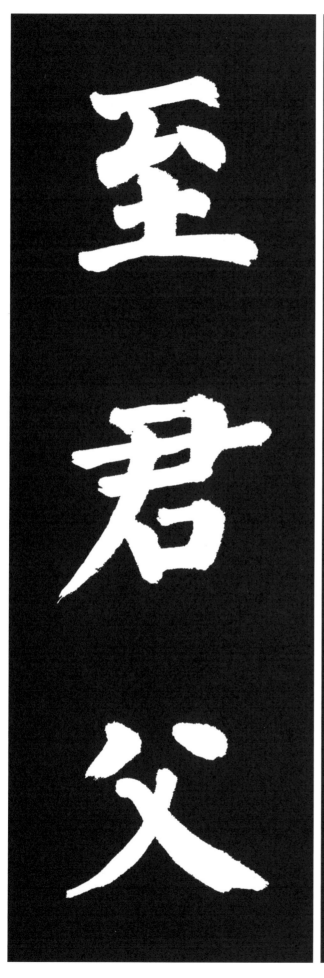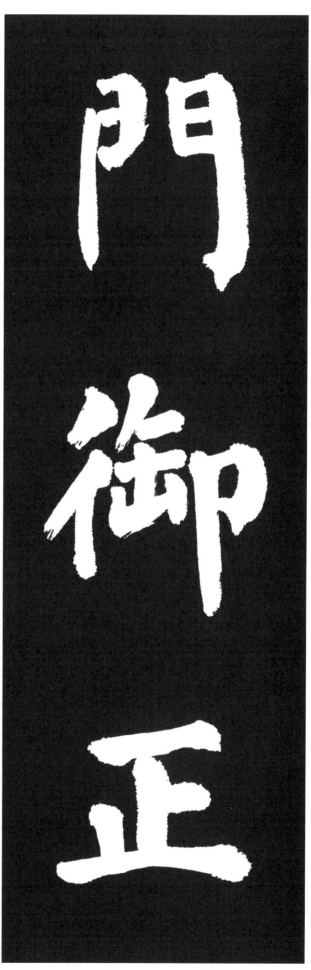

門 문 문
御 모실 어
正 바를 정
至 이를 지
君 임금 군
父 아버지 부

叔
아재비 숙

兄
맏 형

弟
아우 제

曁
다못 기

子
아들 자

姪
조카 질

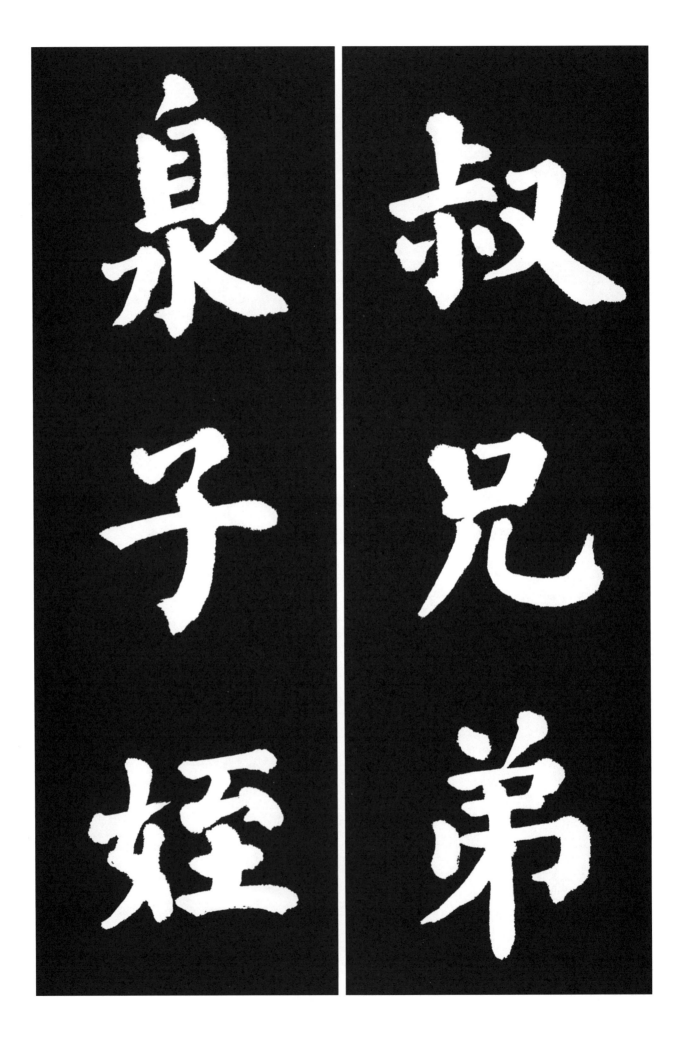

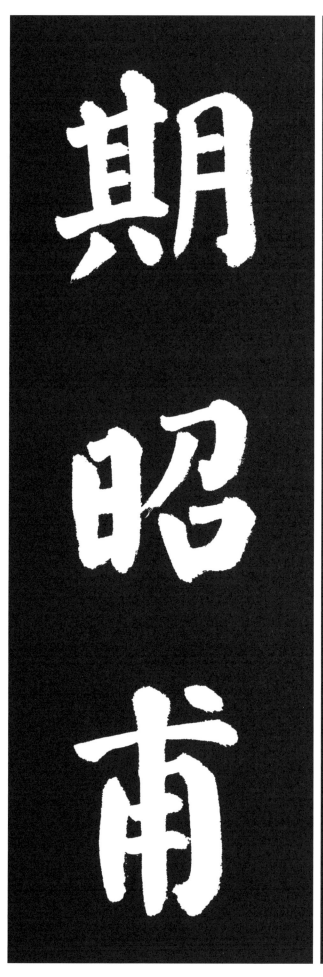
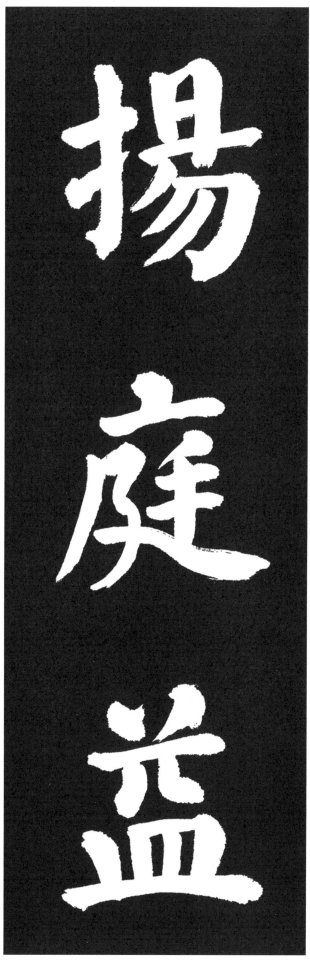

揚
드날릴 양

庭
뜰 정

益
더할 익

期
기할 기

昭
소명할 소

甫
클 보

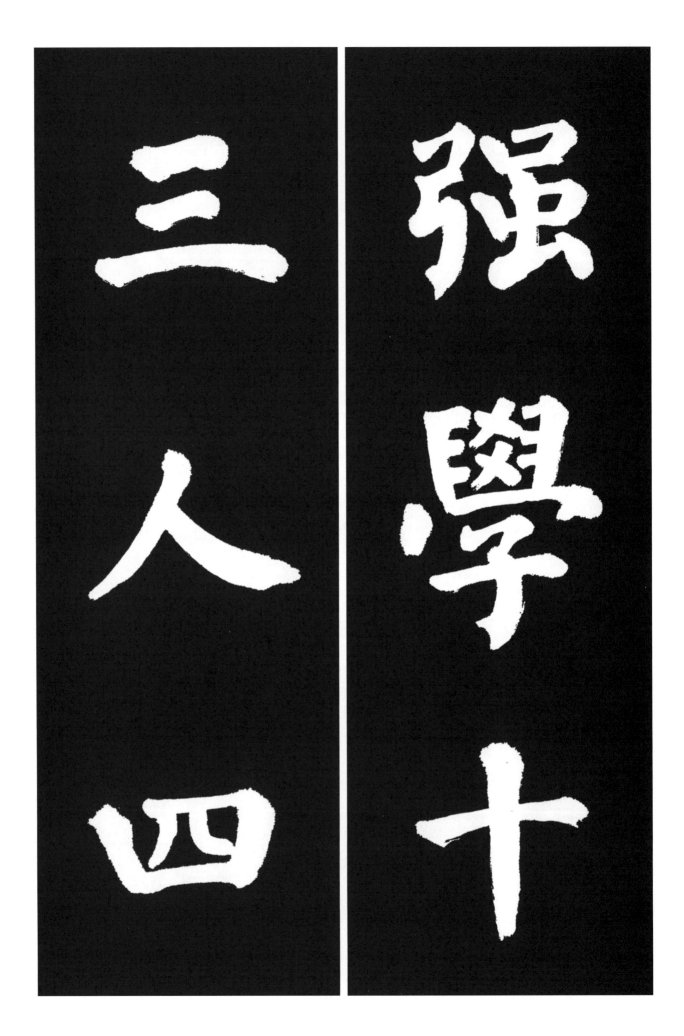

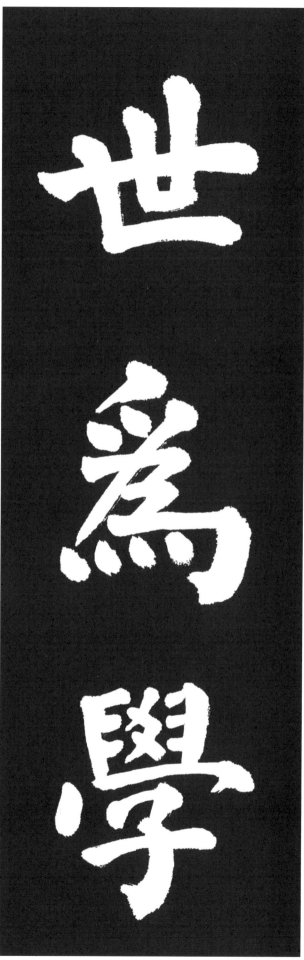

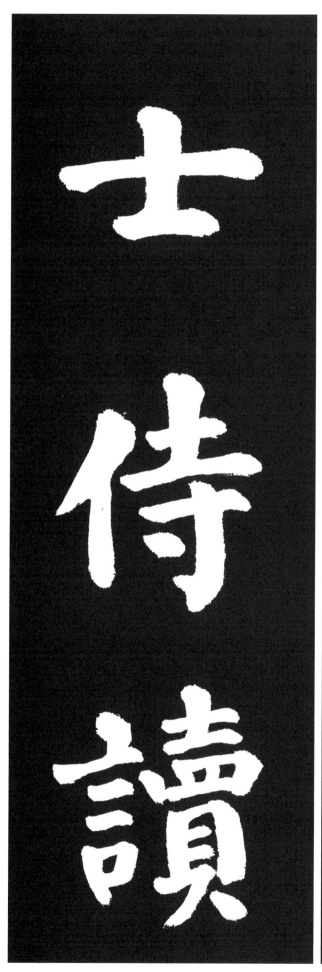

世 세대 세
爲 할 위
學 배울 학
士 선비 사
侍 모실 시
讀 읽을 독

事
일 사
見
보일 견
柳
버들 류
芳
꽃다울 방
續
이을 속
卓
뛰어날 탁

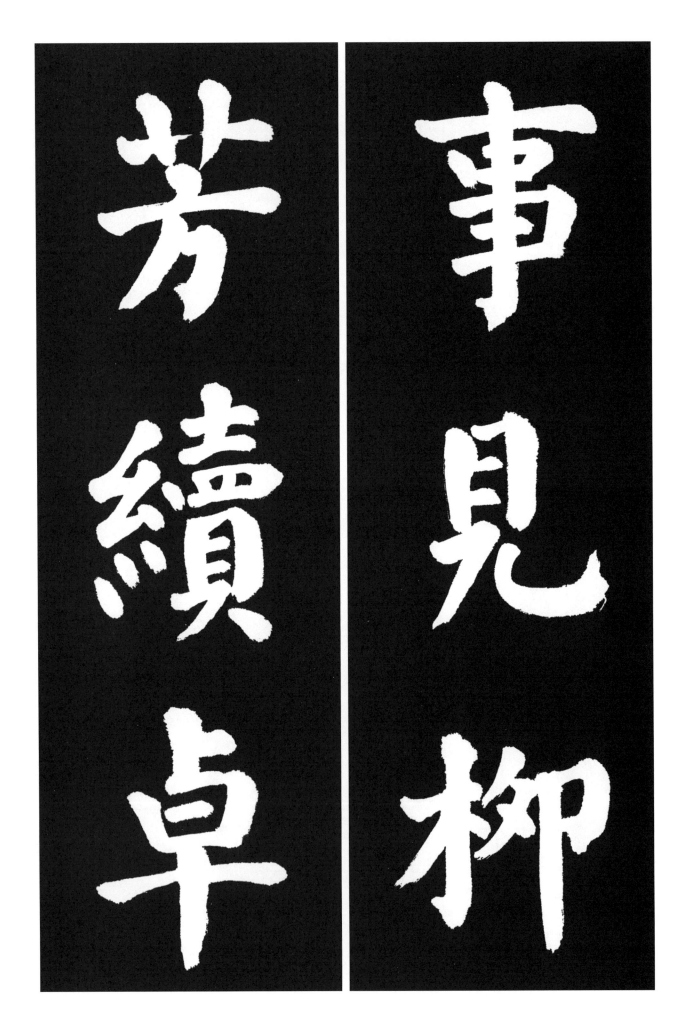

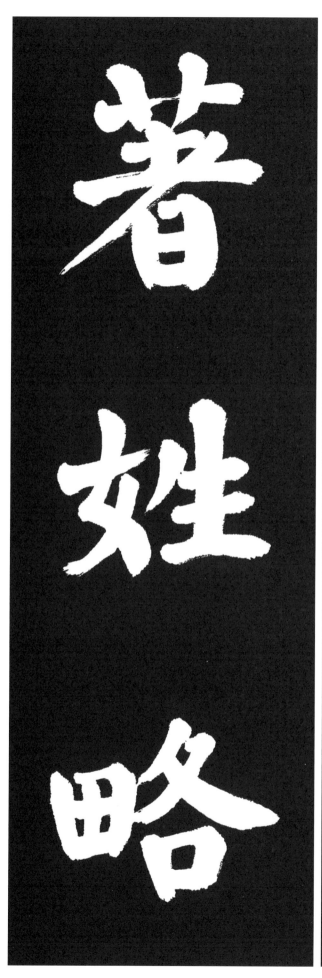

絕
끊을 절

殷
은나라 은

寅
동방 인

著
지을 저

姓
성 성

略
간략할 략

小
작을 소

監
감독할 감

少
적을 소

保
보전할 보

以
써 이

德
큰 덕

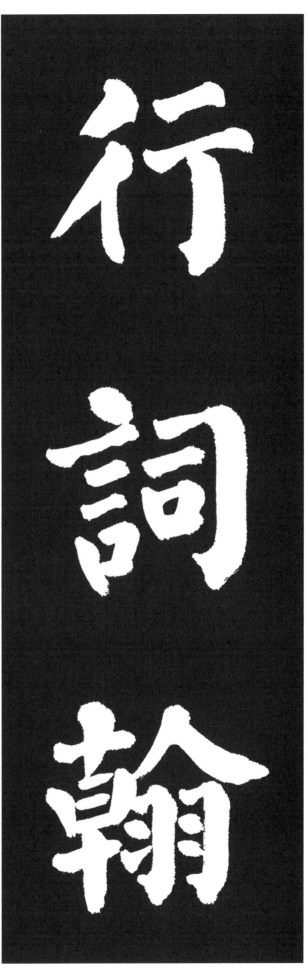

行 다닐 행
詞 말 사
翰 글 한
爲 할 위
天 하늘 천
下 아래 하

所
바 소
推
밀 추
春
봄 춘
卿
벼슬 경
杲
밝을 고
卿
벼슬 경

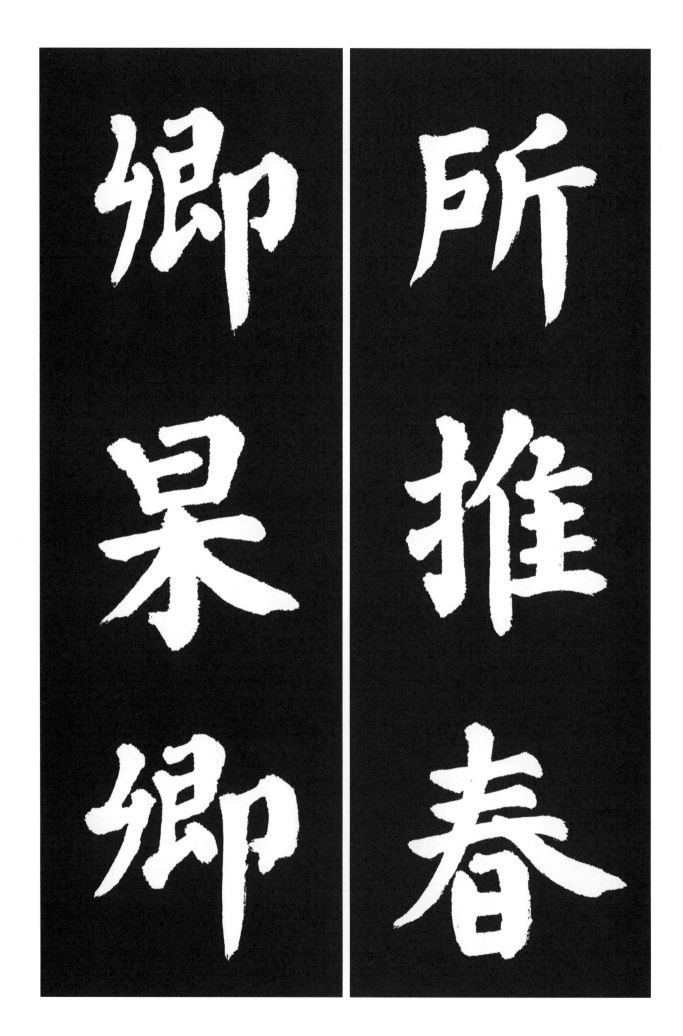

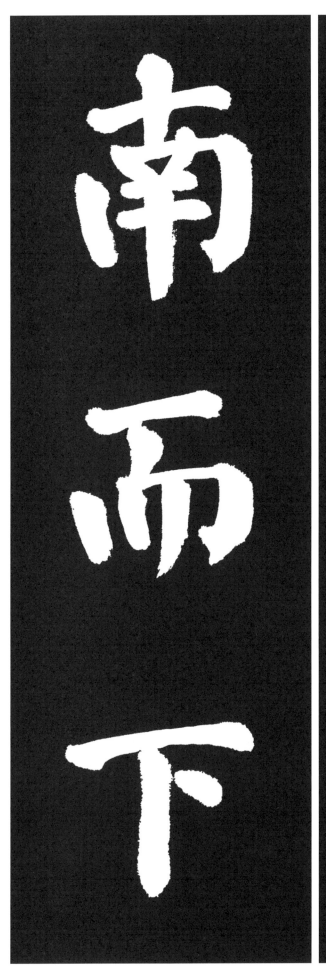

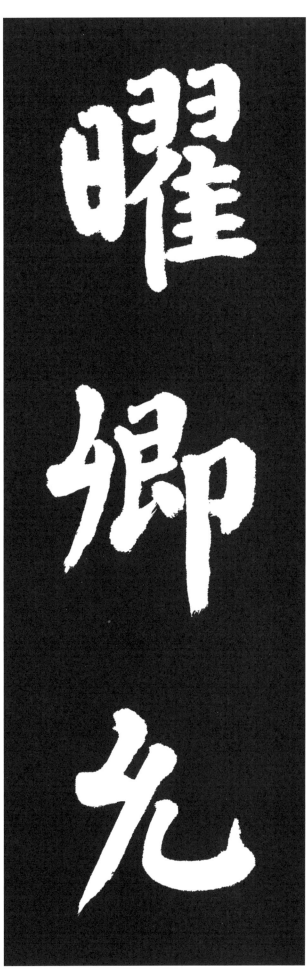

曜
요일 요

卿
벼슬 경

允
마땅할 윤

南
남녘 남

而
말이을 이

下
아래 하

泉
다못 기
君
임금 군
之
갈 지
群
무리 군
從
쫓을 종
光
빛 광

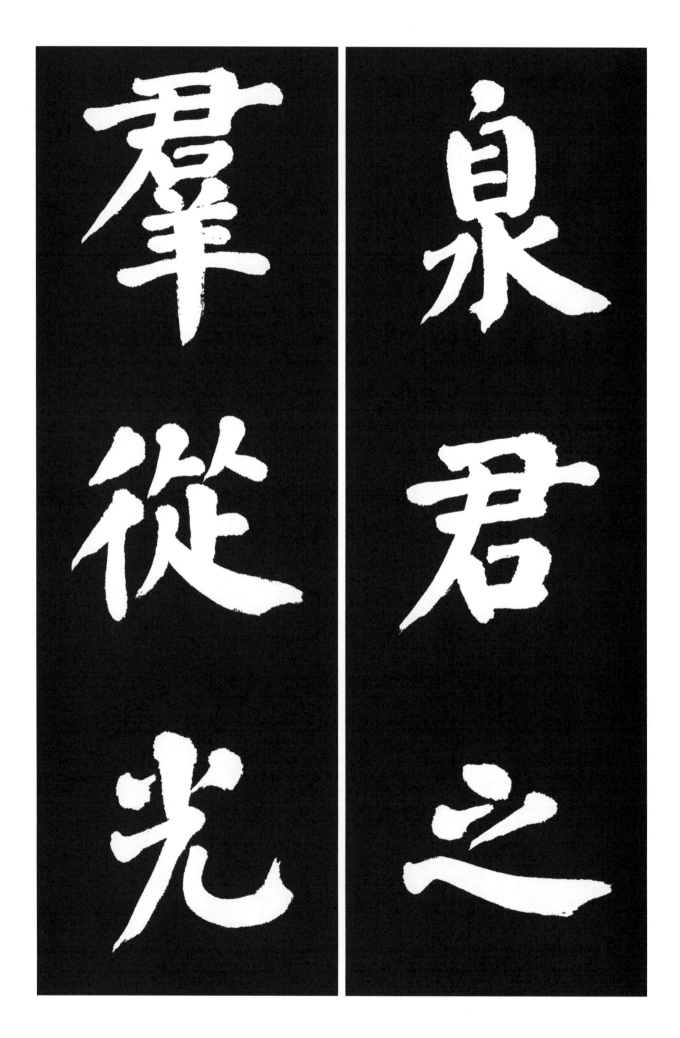

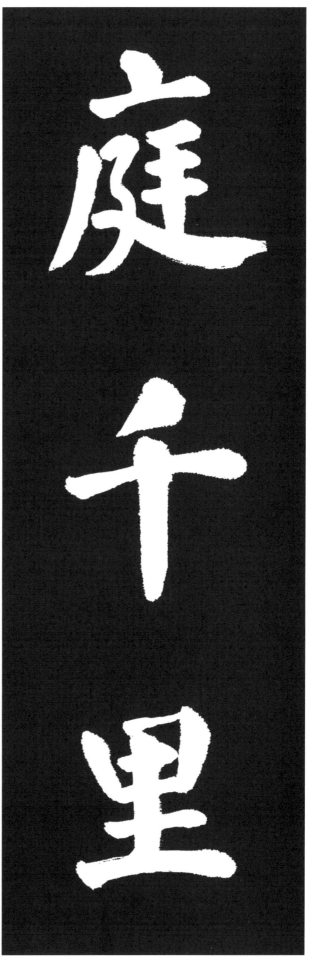

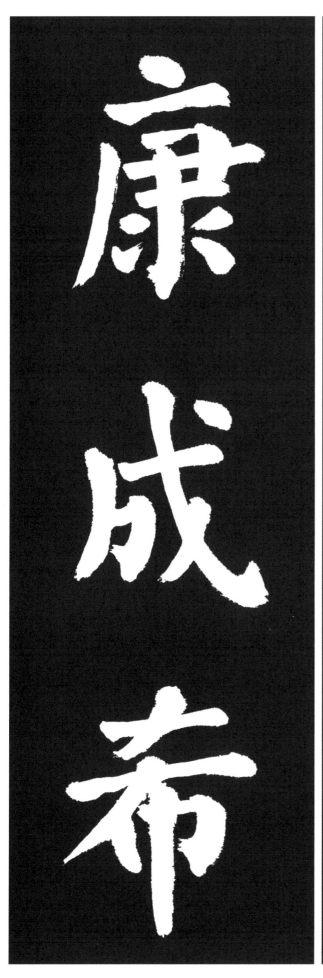

庭 뜰 정
千 일천 천
里 마을 리
康 편안 강
成 이룰 성
希 바랄 희

莊
씩씩할 장
日
날 일
損
감할 손
隱
숨을 은
朝
아침 조
匡
바를 광

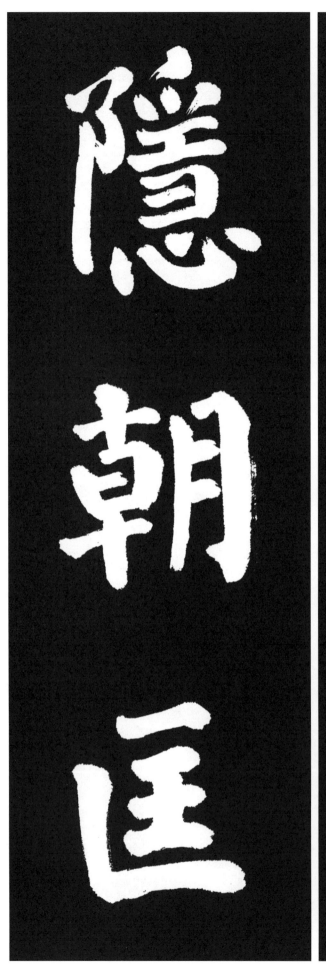

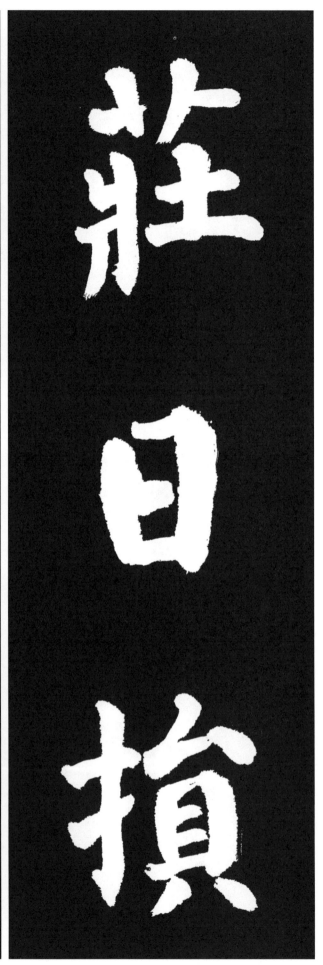

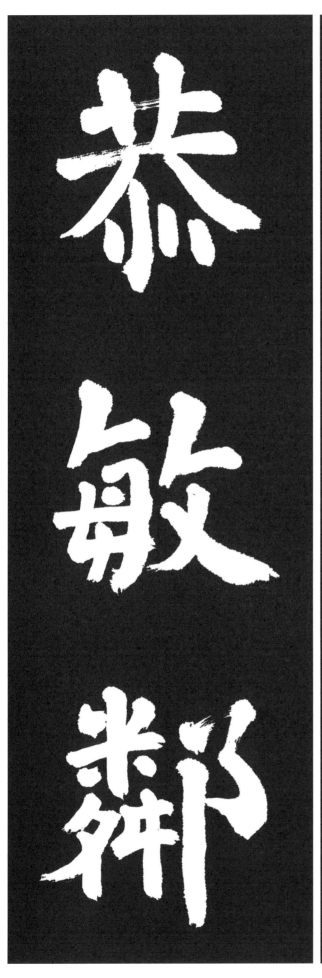

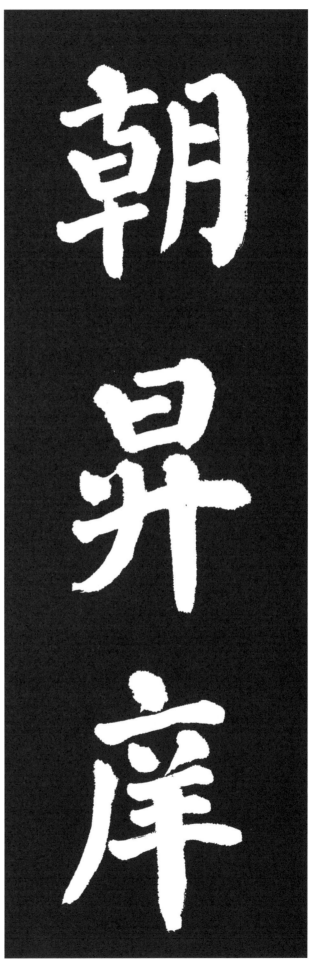

朝
아침 조

昇
오를 승

庠
태학 상

恭
공손할 공

敏
민첩할 민

鄰
이웃 린

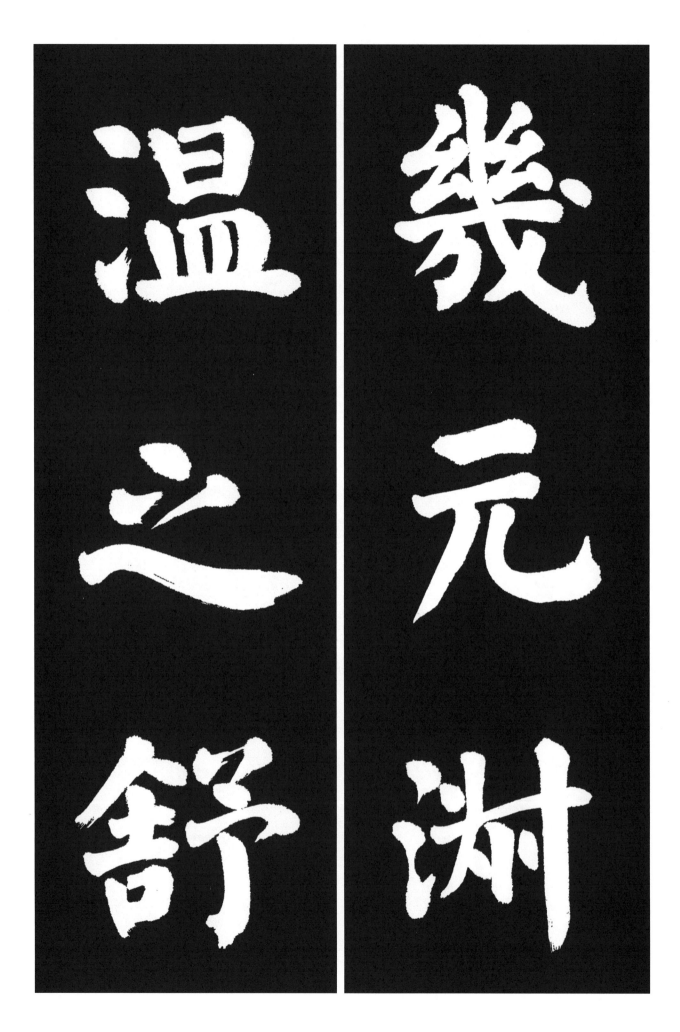

幾
몇 기
元
으뜸 원
淑
맑을 숙
溫
따뜻할 온
之
갈 지
舒
펼 서

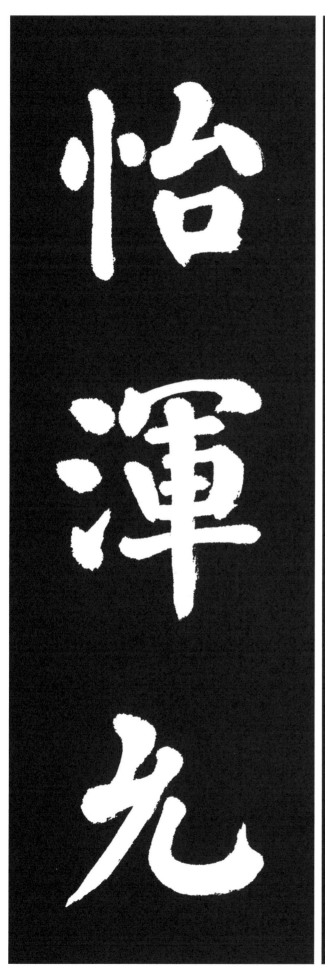

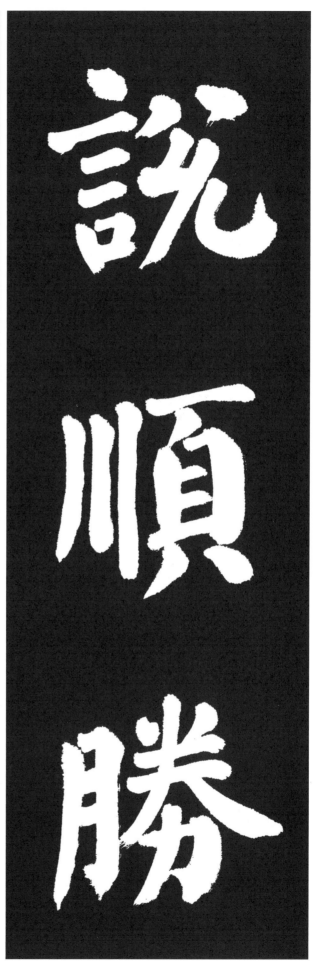

說 말씀 설
順 순할 순
勝 이길 승
怡 기쁠 이
渾 흐릴 혼
允 마땅할 윤

濟
건널 제
挺
빼어날 정
式
법 식
宣
베풀 선
韶
밝을 소
等
무리 등

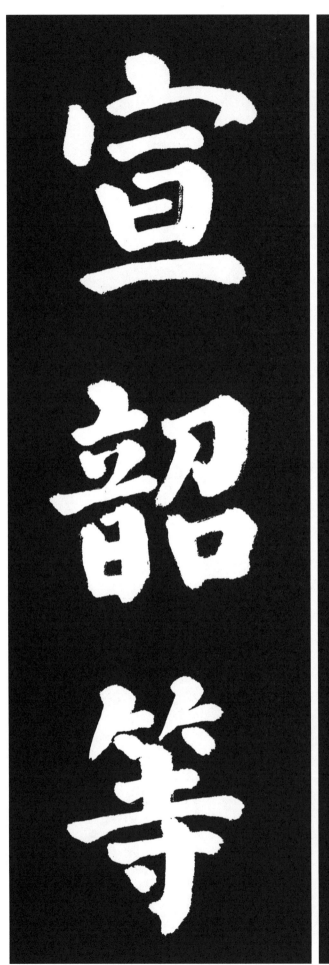
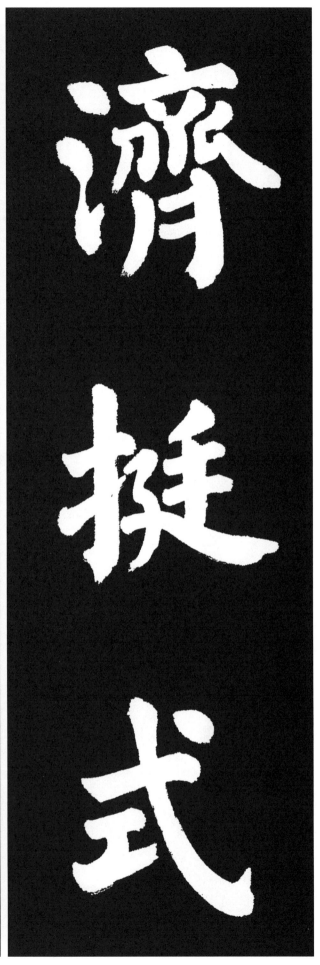

多
많을 다
以
써 이
名
이름 명
德
큰 덕
著
지을 저
述
지을 술

學
배울학

業
업업

文
글월문

翰
글한

交
사귈교

映
비칠영

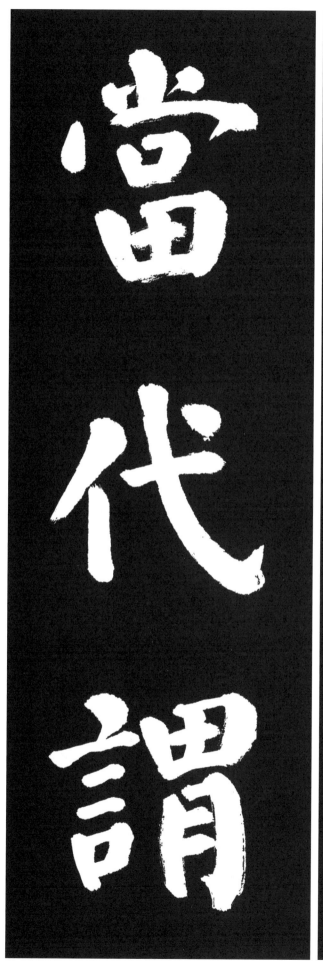
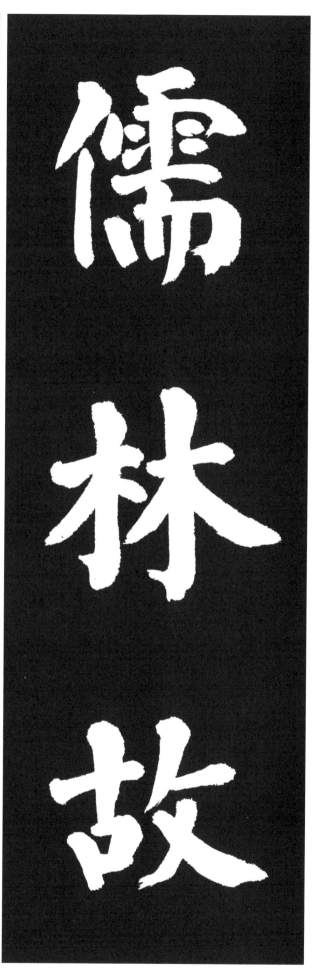

儒 선비 유
林 수풀 림
故 연고 고
當 그 당
代 세대 대
謂 이를 위

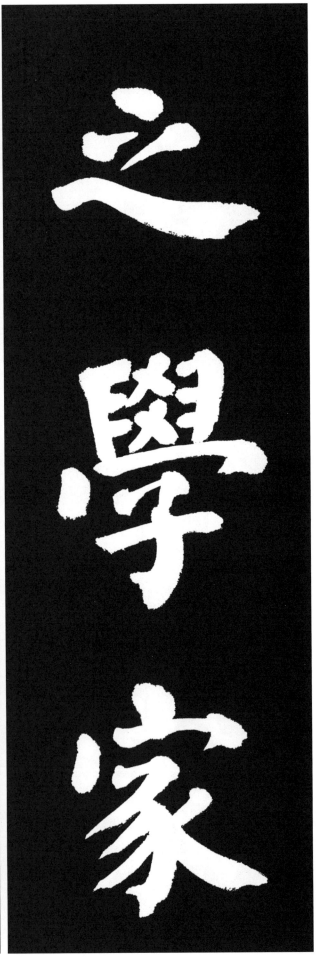

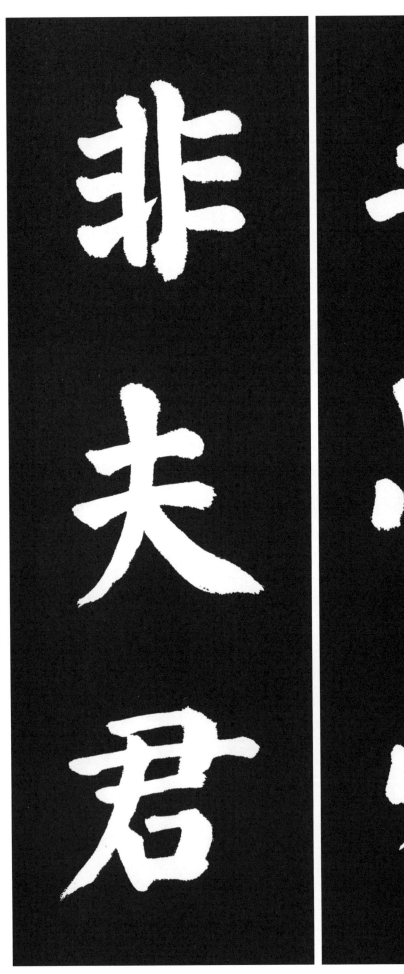

之
갈 지

學
배울 학

家
집 가

非
아닐 비

夫
지아비 부

君
임금 군

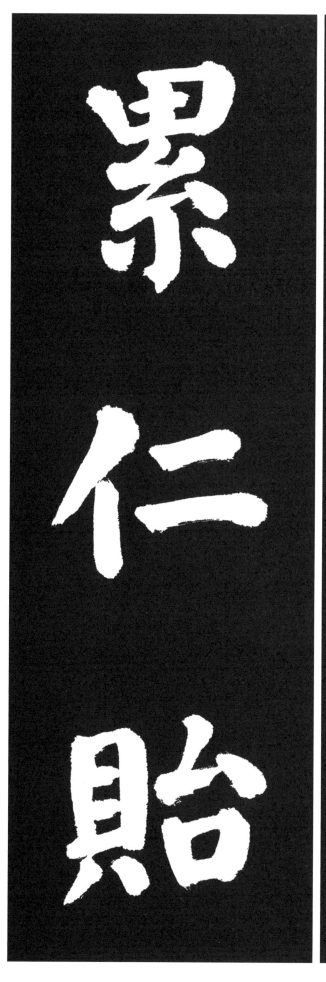

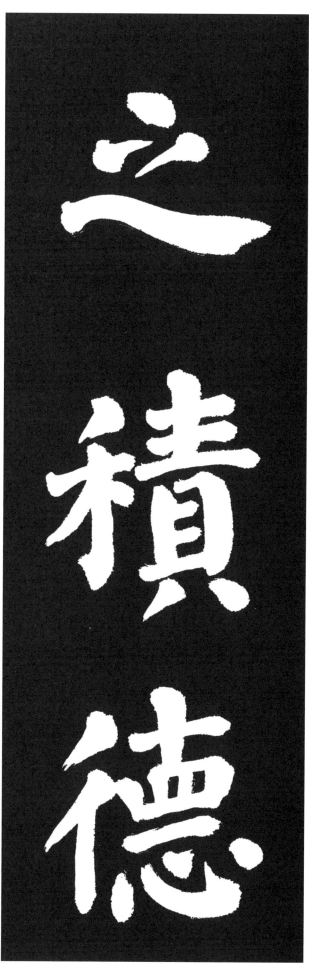

謀
꾀 모

有
있을 유

裕
넉넉할 유

則
곧 즉

何
어찌 하

以
써 이

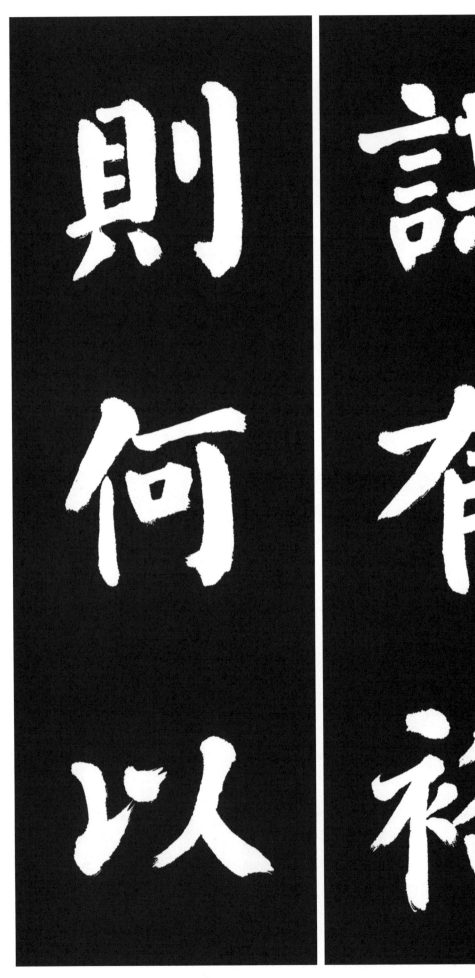

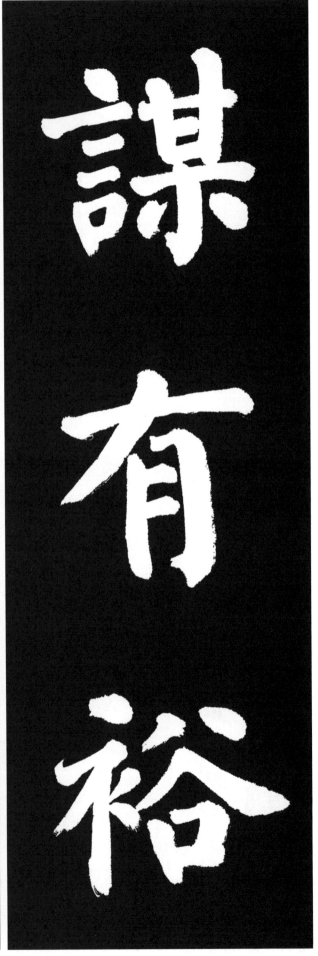

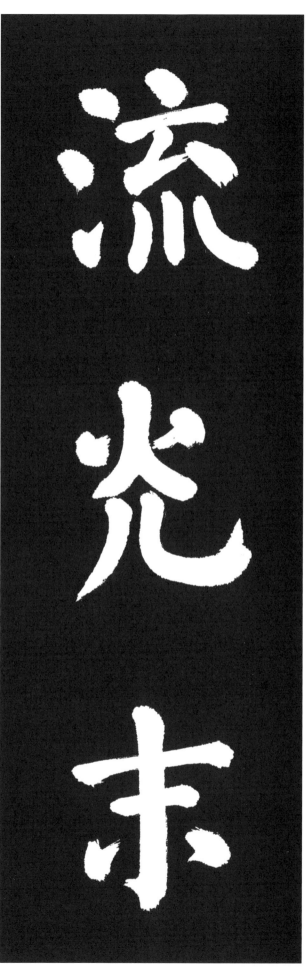

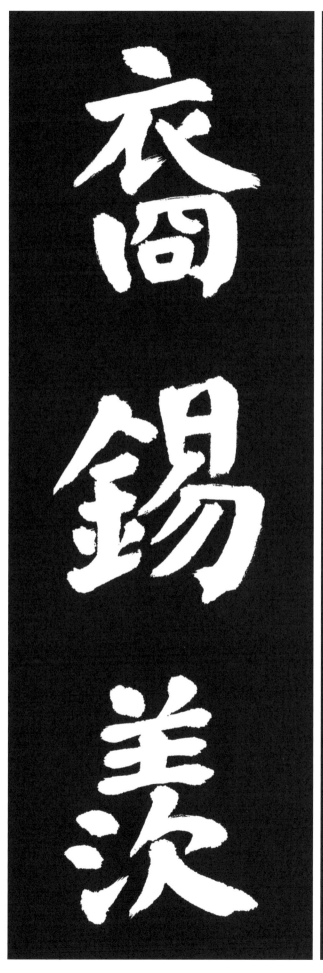

流
흐를 류

光
빛 광

末
끝 말

裔
후예 예

錫
줄 석

羨
부러울 선

盛
성할 성
時
때 시
小
작을 소
子
아들 자
眞
참 진
卿
벼슬 경

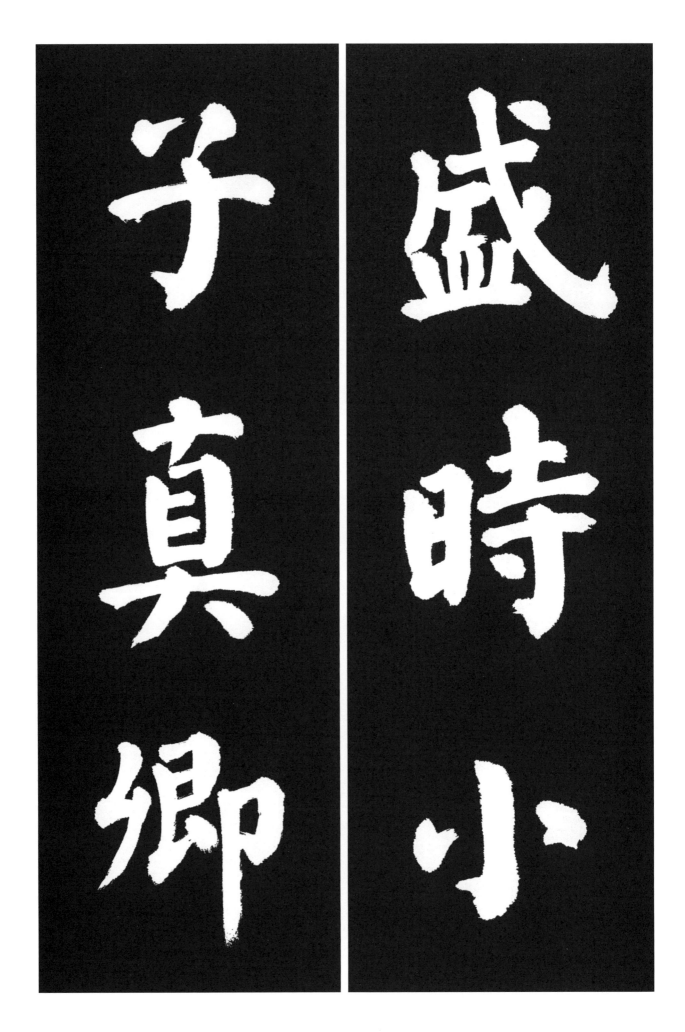

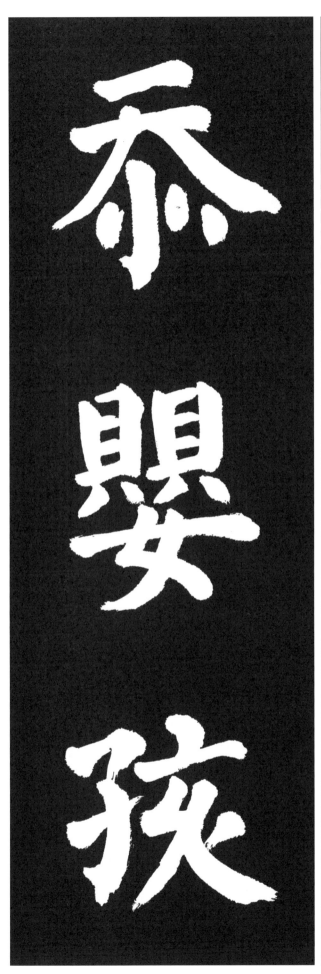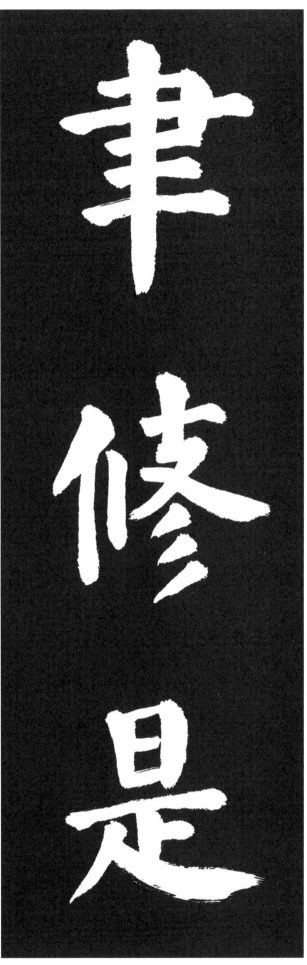

聿
마침내 율

修
닦을 수

是
이 시

忝
욕될 첨

嬰
어릴 영

孩
어린아이 해

集
모을 집
蓼
여뀌 료
不
아닐 불
及
미칠 급
過
지날 과
庭
뜰 정

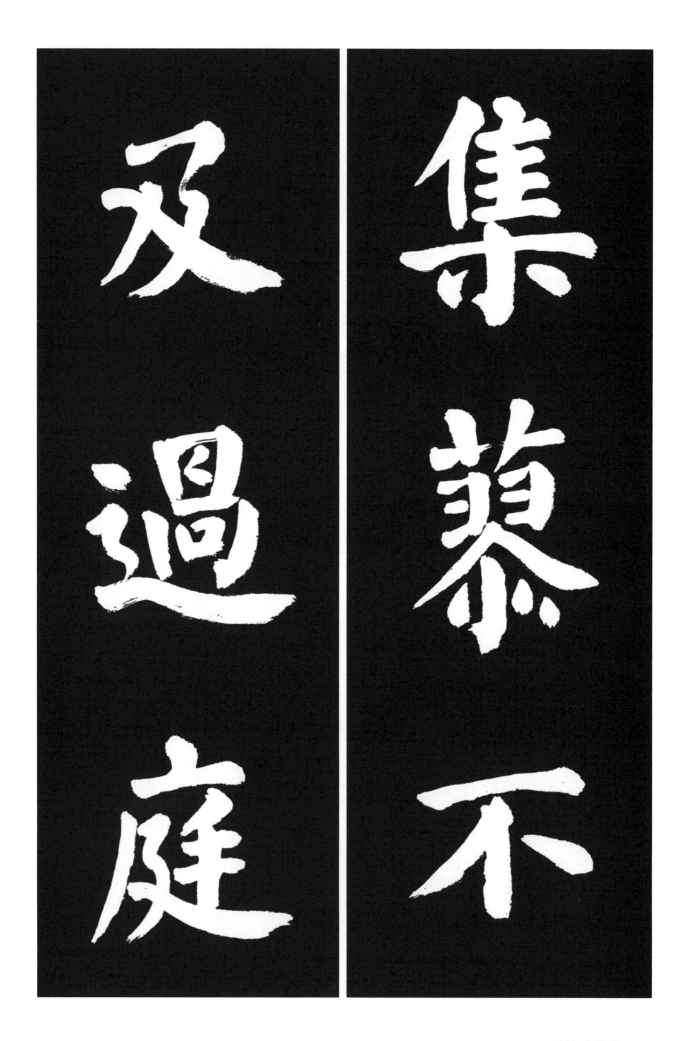

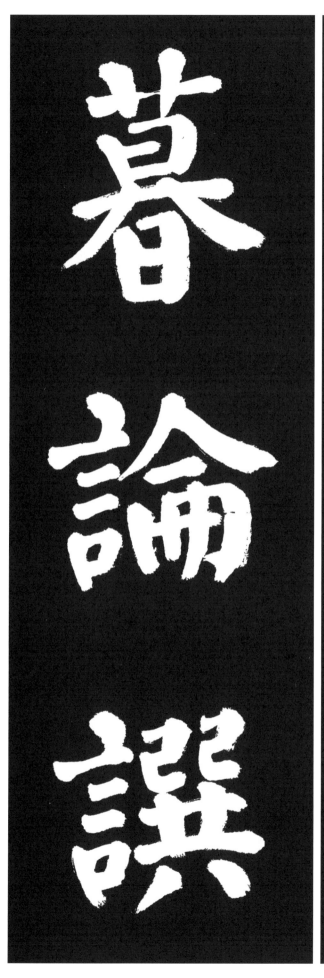

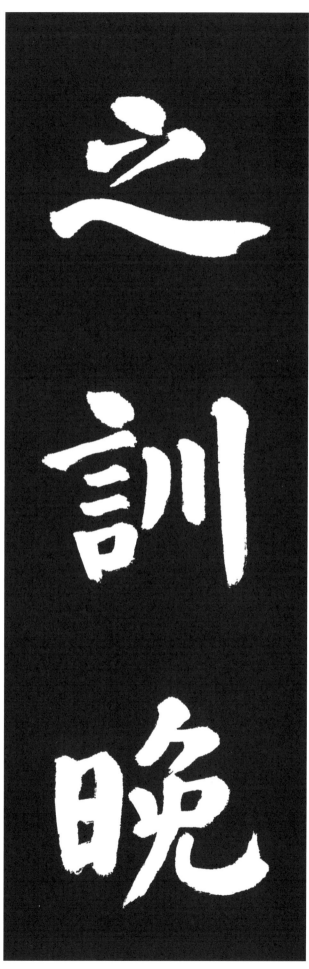

之 갈 지
訓 가르칠 훈
晚 늦을 만
暮 저물 모
論 말씀 론
譔 지을 선

莫
말 막
追
쫓을 추
長
어른 장
老
늙을 로
之
갈 지
口
입 구

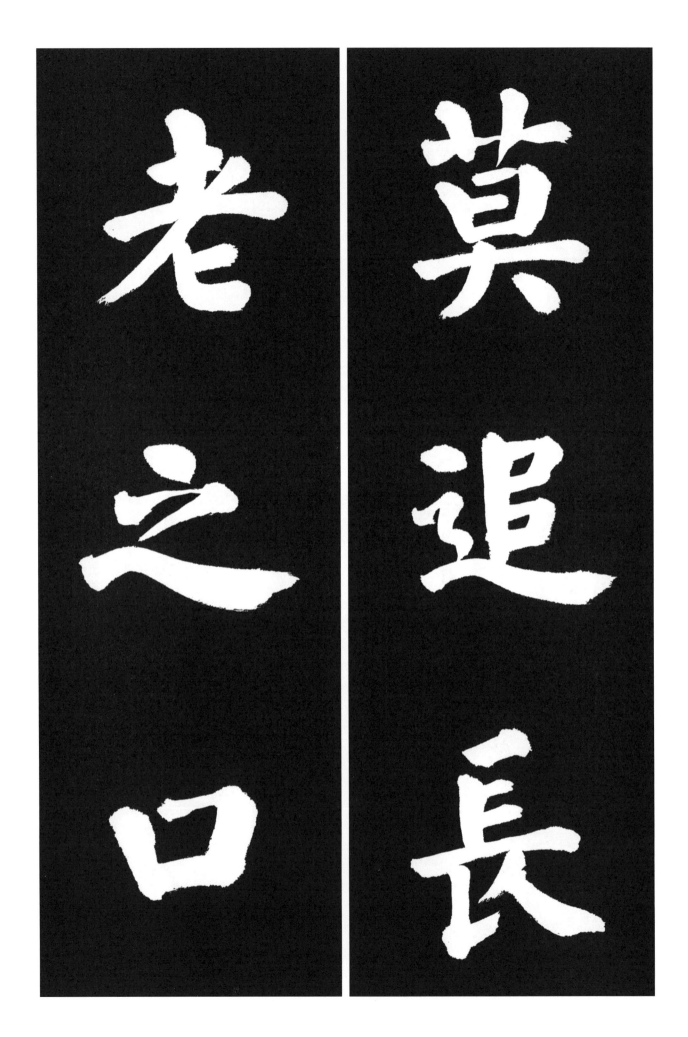

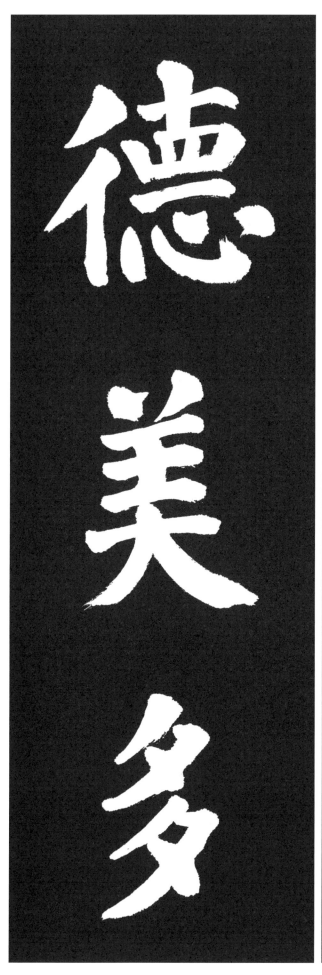

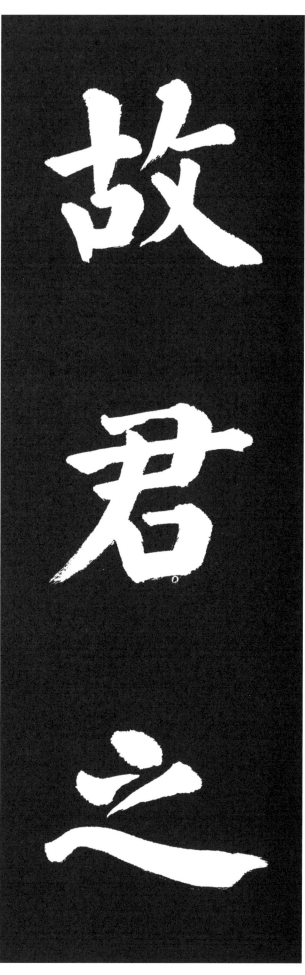

故
연고 고

君
임금 군

之
갈 지

德
큰 덕

美
아름다울 미

多
많을 다

恨
한할 한
闕
빠질 궐
遺
끼칠 유
銘
돌에새긴글 명
曰
가로 왈

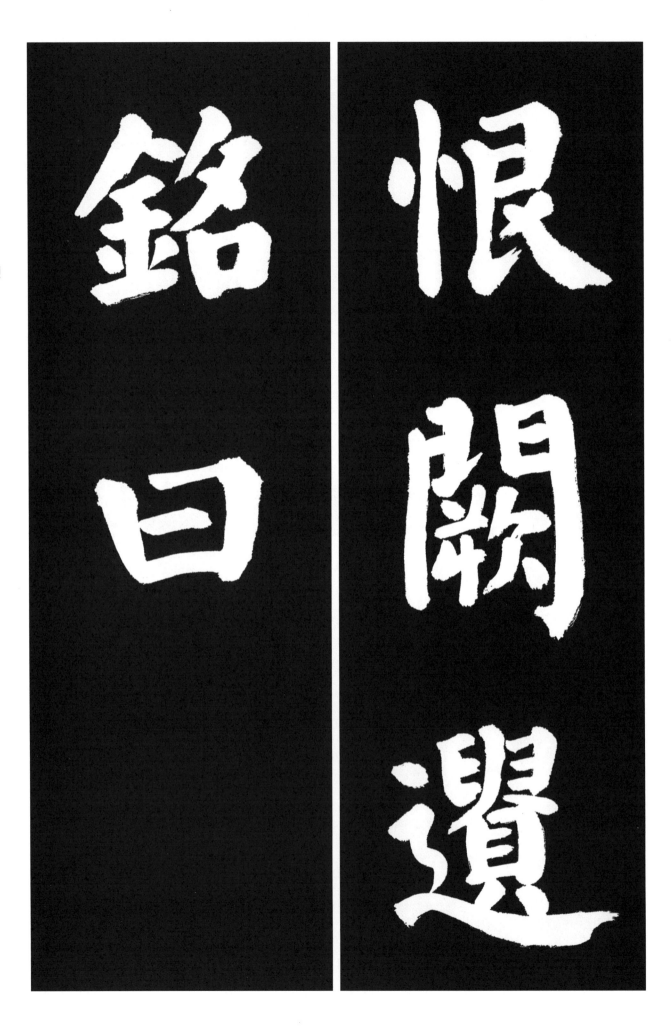

甲
첫째천간 갑

午
일곱째 지지 오

菊
국화 국

秋
가을 추

霧
안개 무

林
수풀 림

書
쓸 서

顏勤禮碑

1

曾孫 魯郡開國公 眞卿撰幷書。君諱勤禮。字敬。琅邪臨沂人。高祖諱遠。齊御史中丞。梁武帝受禪。不食數日。一慟而絶。事見梁齊周書。曾祖諱協。梁湘東王記室參軍。□苑有傳。祖諱之推。北齊給事黃門侍郎隋東宮學士 齊書有傳。始自南入北今爲京兆長安人。父□思魯。博學善屬文。尤工詁訓。仕隋司經局校書 東宮學士 長寧王侍讀。與沛國劉臻。辯論經義。臻□屈焉。齊書黃門傳云。集序君自作。後加踰岷將軍。太宗爲秦王。精選僚屬。拜記室參軍。□儀同。娶御正中大夫 殷英童女。英童集呼顏郎是也。更唱和者二十餘首。溫大雅傳云。初君在隋。□大雅俱仕東宮。弟愍楚與彦博。同直內史省。愍楚弟游秦與彦將。俱典祕閣。二家兄弟各爲一時□物之選。

중손인 魯郡開國公인 眞卿이 撰하고 아울러 쓰노라。군의 諱는 勤禮요、字는 敬이시며 琅邪의 臨沂사람이다。고조의 諱는 遠이니 齊의 御史中丞이셨다。양나라 武帝가 受禪하시자、여러 날을 먹지 않으시고 한결같이 애통해 하시다 돌아 가셨다。행적이 梁書 齊書 周書에도 보인다。증조의 諱는 協이시니 양나라의 湘東王記室參軍을 지내셨다。□苑에 기록이 있다。조의 諱는 之推이시니 북제의 給事黃門侍郎을 지내셨고。수나라의 東宮學士를 지내셨다。齊書에 기록이 있다。이때부터 처음으로 남쪽에서 북으로 들어와 지금 京兆의 長安人이 되었다。부의 諱는 思魯인데 博學하고 글을 잘 지으셨고、더욱이 詁訓에 뛰어났다。수나라에서 벼슬하여 司經局校書 東宮學士 長寧王侍讀을 지내셨고、沛國의 劉臻과 더불어서 經의 뜻을 辯論했는데 臻□이 굴복하였다。齊書의 黃門傳에 이르기를 문집의 서문은 君의 자작이라 하였고、이후에 踰岷將軍을 제수받아서、太宗이 秦王이 되어 僚屬을 자세히 선정할 때에 記室參軍을 제수받아서、太宗이 顏郎이라고 불리었는데、바로 이 분이로다。다시 창화한 것이 이십여수이다。溫氏의 大雅傳에 이르기를、처음에 군이 수에 있을 때 □大雅와 함께 동궁에서 벼슬을 하였는데、아우인 愍楚가 彦博과 함께 비각의 일을 맡았으니、두 집안의 형제들이 각각 한 시대를 같이 뛰어난 인물이었다。

〈주해〉

• 神道碑:고대에 종이품 이상의 관원의 무덤 근처 큰 길가에 세운 石碑。
• 琅邪:秦代에 설치되었는데 지금의 山東省의 臨沂縣의 북쪽。春秋시대에 齊의 땅이었고、뒤에 秦始皇帝가 여기에 高樓를 세움。
• 京兆:궁성이 있는 도시。곧 도읍지。
• 屬文:문장을 읽어서 잘 지음。
• 詁訓:고서의 자구를 해석하는 것。訓詁와 같음。
• 侍讀:동궁의 벼슬로 궁내부의 皇太子宮에 딸린 관리。
• 溫氏 顏氏:당시에 유명한 두 가문。顏氏는 思魯、愍楚、遊秦 3형제요、溫氏는 大雅、彦博、彦將 3형제가 유명하였다。
• 祕閣(비각):중요한 문서등을 비밀리에 소장하여 두는 창고의 비밀장소。

2

少時學業顏氏爲優。其後職位溫氏爲盛。事具唐史。君幼而朗晤。識量弘遠。工於篆籀。尤精詁訓。祕閣司經局籍多所刊定。義寧元年十一月。從太宗平京城。授朝散正議大夫。勳解□□書省校書郎。武德中授右領左右府鎧曹參軍。九年十一月。授輕車都尉兼直祕書省。貞觀三年□月。兼行雍州參軍事。六年七月。授著作佐郎。七年六月。授詹事主簿。轉太子內直監。加崇賢館學士。宮廢出補蔣王文學 弘文館學士。永徽元年三月。制日。具官君學藝優敏。宜加獎擢。乃拜□王屬。學士如故。遷曹王友無何拜祕書省著作郎。

書令柳顗親累。貶夔州都督府長史。明慶六年。加上護軍。君安時處順。恬□□□。不幸遇疾。傾逝于府之官舍。既而旋窆于京城東南萬年縣寧安鄉之鳳栖原。先夫人陳郡□□祔柳夫人同合祔焉。禮也。

〈주해〉
• 蘭室：난초의 향기가 그윽한 방. 즉 선한 사람이 사는 곳.
• 鶴侖龍樓：太子의 居處인 鶴宮과 太子內直監이 있는 桂宮, 곧 東宮을 龍樓라 하여 곧 일찍이 勤禮가 궁중의 太子內直監을 지낸 것을 뜻함.
• 明慶：唐 高宗때의 연호(656~661년)

君이 형과 함께 祕書監師古와 禮部侍郎相時로 함께 명성이 높았는데, 同時에 崇賢과 弘文館學士가 되고, 禮部侍郎은 天冊府學士가 되었다. 동생인 太子通事舍人인 育德 또한 칙명을 받들어 司經局에서 경□를 교정하였다. 太宗이 일찍이 崇賢諸學士를 그려서 監(祕書監)에게 명령하여 畵像讚을 짓도록 했다. 君과 監이 형제이니, 서로 褒讚을 짓는 것이 마땅치 아니하니, 이에 中書舍人인 蕭鈞에게 명하여 讚을 짓게 하였는데, 『仁에 의지하고 義를 따르며, 文을 품고서 한결같이 지키도다. 道를 이행하고 스스로 거하도다. 휘장을 내리고서 종일 공부하였네. 덕이 향리에서 널리 펼쳐졌고, 행실은 蘭室에 이뤄지도다. 높은 벼슬로 명예를 떨치니, 太子東宮에서 힘써 일하게 되었다.』고 하였으니 당대 사람들이 칭송하였고, 後夫人의 오빠인 中書令인 柳奭의 친척으로 연루되었기에 夔州都督府長史로 좌천되었다. 明慶 육년에 上護軍으로 더하여졌다. 君은 때를 편안히 하고 順理대로 처하여, 편안히 □하더니, 불행히 병을 얻어서 府의 관사에서 逝去하였다. 얼마 지나지 않아 京城의 東南에 있는 萬年縣寧安鄉의 鳳栖언덕에 장사지냈다. 先夫人인 陳郡□□ 및 柳氏夫人을 함께 묻으니 이것이 예로다.

③
君與兄祕書監師古 禮部侍郎相時齊名。監□同時爲崇賢 弘文館學士。弟太子通事舍人育德。又奉令於司經局。校定經□。太宗嘗圖畫崇賢諸學士。命監爲讚。以君與監兄弟。不宜相褒述。乃命中書舍人蕭鈞□□□□。依仁服義。懷文守一。履道自居。下帷終日。德彰素里。行成蘭室。鶴籥馳譽。龍樓委質。當代□□□以後夫人兄中書令柳奭親累。貶夔州都督府長史。明慶六年。加上護軍。君安時處順。

젊을 때의 학업은 顏氏가 우위에 있었는데, 그 뒤의 벼슬은 溫氏가 더욱 번성하였는데, 그 사실이 唐史에 기록되어 있다. 군은 어려서 성격이 명랑하였으며, 지식과 도량이 크고 넓었다. 篆書와 籀書에 뛰어났으며, 더욱이 詁訓에 정통하였다. 祕閣司經을 맡아서 史籍을 刊定함이 많았다. 義寧元年의 십일월에 태종을 따라서 平京城을 평정하였기에, 朝散正議大夫를 제수받았고, 공훈으로 祕書省 校書郎이 되었다. 武德年間에 右領左右府鎧曹參軍을 제수받았고, 구년 십일월에는 輕車都尉와 祕書省을 겸하였다. 貞觀 삼년 □월에 行雍州參軍事를 겸했다. 육년 칠월에 著作佐郎를 제수받았고, 칠년 육월에 詹事主簿을 제수받고서, 太子內直監으로 옮겨갔는데, 崇賢館學士를 더하였다. 궁이 폐지되자 나와서 蔣王文學弘文館學士의 보직을 받았다. 永徽 원년 삼월에 制書에 관직이 내려오며 이르기를, 君의 學藝는 우수하고 총명하여 마땅히 높이 발탁되어야 한다고 하여 이에 王屬으로 벼슬을 받으니 學士는 이와 같은 연고로 曹王友로 옮기었고, 곧 다시 祕書省 著作郎으로 어찌 제수되었는지는 자세히 알 수 없다.

〈주해〉
• 刊定：쓸데없는 문자를 삭제하고 잘못을 바로 잡는 것.
• 武德年間：唐 高祖인 李淵이 사용한 연호.
• 貞觀：唐의 太宗 李世民이 사용한 연호(626~649년).
• 永徽：唐의 3代 황제인 高宗때의 최초의 연호(650~656년)

4

昭甫晉王曹王侍讀。贈華州刺史。事具眞卿所撰神道碑。敬仲吏部郎中。事具劉子玄神道碑。殆庶無恤辟非少連務滋皆著學行。以柳令外甥。不得仕進。孫元□舉進士。考功員外劉奇特摽牓之。名動海內。從調以書判入高等者三。累遷太子舍人屬。玄宗監國。專掌令畫。歷畿赤尉丞。太子文學。薛王友。滁沂豪三州刺史。贈祕書監。惟貞頻以書判入高等。德業具陸據神道碑。會宗襄州參軍。太子文學。薛王友。曾孫春卿工詞翰。有風義明經拔萃犀浦尉。孝友楚州司馬。澄左衛翊。□潤偄儻涪城尉。故相國蘇頲舉茂才。又爲張敬忠劍南節度判官。偃師丞。

七子。

〈주해〉
- 刺史：지방관리로 州知事이다.
- 考功員外郎：尙書考功、功、司의 각 벼슬로 문관들의 공과를 밝히고, 근무태도、휴가、포상 등의 일을 맡아봄.
- 摽牓：남의 선행사실을 기록하여 그 집의 門에 게시하는 것.
- 國子祭酒：國子學의 우두머리.
- 偄儻：여러 사람 속에서 뛰어난 것. 뜻이 크고 기개가 있는 모습.

일곱 아들이 있었는데 昭甫는 晉王 曹王侍讀을 지내 華州刺史를 벼슬 받았는데, 그의 사적은 眞卿이 편찬한 神道碑에 구체적으로 기록되어 있다. 敬仲은 吏部郎中을 지냈는데, 그의 사적은 劉子玄의 神道碑에 구체적으로 기록되어 있는데 柳奭의 甥姪이었기에 벼슬을 하지는 못했다. 殆庶 無恤 辟非 少連 務滋는 모두 학행이 뛰어났는데 柳令의 甥姪이라 벼슬을 하지 못했다. 孫子인 元孫은 진사에 뽑혔고 考功員外郎인 劉奇가 특별히 그들을 표방하여 이름이 海內에 떨치게 되었고, 書判으로 뽑히게 되어 높은 성적으로 세번이나 급제하였으니, 수차례 옮겨 太子舍人이 되었다. 玄宗이 국사를 감독하니, 칙령과 계획을 홀로 관장하였고, 滁州 沂州 豪州의 三州刺史가 되었고, 祕書監을 벼슬 받았다. 惟貞은 자주 書判으로 급제하였으며, 德業은 陸據가 지은 神道碑에 구체적으로 기록되어 있다. 會宗은 襄州參軍을 지

냈고, 孝友는 楚州司馬를 지냈고, 澄은 左衛翊를 지냈다. 曾孫인 春卿은 詞翰이 뛰어났고, □潤은 뜻이 대범하고 고상하였으며 涪城尉를 지냈다. 曾孫인 春卿은 詞翰이 뛰어나고, 풍의가 있었으며, 명경과에서 뛰어나게 발탁되어, 犀浦와 蜀의 두 縣尉를 지냈고, 故相國이신 蘇頲이 있을 때 茂才科에서 뽑혔고, 또 張敬忠이 劍南節度使로 있을 때 判官과 偃師丞이 되었다.

5

杲卿忠烈有淸識吏幹。累遷太常丞。攝常山太守。殺逆賊安祿山將李欽湊。開土門擒其心手何千年高邈。遷衛尉卿兼御史中丞。城守陷賊。東京遇害。楚毒參下。詈言不絶。贈太子太保。諡曰忠。曜卿工詩善草隸。十六以詞學直崇文館淄川司馬。旭卿善草書。胤山令。茂曾訥言敏行。頎工篆籀。健爲司馬。闕疑仁孝善詩善春秋。杭州參軍。允南工詩。人皆諷誦之。國子司業金鄉男。喬卿仁厚有吏材。左補闕殿中侍御史。三爲郎官。富平尉。眞長耿介舉明經。幼輿敦雅有醞藉。通班漢書。左淸道率府兵曹。眞卿舉進士。挍書郎。體泉尉。黜陟使王鉷以淸白名聞。七爲憲官。九爲省官。荐爲節度採訪觀察使魯郡公。

〈주해〉
- 安祿山：唐 玄宗 때의 무신. 벼슬을 하다가 중앙과 반목하여 755년에 거병을 하여 난을 일으킨 인물.
- 耿介：지조를 굳게 지키고 세속과 구차스럽게 영합하지 않음.
- 班固：後漢의 역사가. 아버지의 뜻을 이어 20여년간 漢書를 지었으나, 뜻을 이루지 못하고 옥에서 죽었는데 妹인 班昭가 이를 보충하였다.

이 劍南節度使로 있을 때 判官과 偃師丞이 되었다.

杲敬은 충렬하고 관직에 대한 능력이 있었기에, 여러 차례 진급하여 太常丞이 되었다. 常山太守로서 역적인 安祿山의 장수인 李欽湊를 죽였고, 土門을 열고서 그 심복인 수하의 何千年과 高邈을 사로 잡았다. 이에

公.

衛尉卿 겸 御史中丞으로 승진하여 갔다. 성을 지키다 적에게 함락되어, 東京遇에서 잡혀 죽을때 혹독한 고문을 세 차례나 당하면서도 말로써 꾸짖기를 멈추지 않았다. 太子太保의 벼슬을 받고 시호를 忠節公이라 하였다. 曜卿은 詩를 잘 지었고, 초서와 예서에 능하였다. 십육세에 詞學으로 崇文館에 뽑혀 淄川司馬를 지냈다. 旭卿은 초서를 잘 썼고, 胤山令을 지냈다. 茂曾은 말은 어눌했지만 행동은 민첩했다. 篆書와 籒書에 뛰어났는데 健爲司馬를 지냈다. 闕疑는 인자하고 효행이 지극하였고, 시를 잘 짓고 春秋에 조예가 깊었는데, 杭州參軍을 지냈다. 允南은 시에 뛰어나서 사람들이 모두 그의 시를 읊조렸으며, 초서와 예서를 잘 썼으며, 서판이 뛰어나 자주 과거에 급제하였으며, 左補闕殿中侍御史를 역임하였고, 세번이나 郎官이 되어 國子司業 金鄕男을 지냈다. 喬卿은 어질고 후덕하여 여러 벼슬의 재주가 있는데 富平尉를 지냈다. 眞長은 덕이 널리 빛났으나 너그러움이 있었고, 班固의 漢書에 능통하였는데 左淸道率府兵曹를 지냈다. 眞卿은 進士科에 뽑혀 挍書郎이 되었고 문장이 뛰어나서 醴泉尉에 뽑혔는데 黜陟使인 王鉷이 淸白으로 명성이 났기에 일곱번이나 憲官이 되고, 아홉번이나 省官이 되었기에 節度採訪使로 추천되어 觀察使 魯郡公이 되었다.

〈주해〉
• 御史：秦 漢이후 百官의 糾察을 맡아보던 벼슬.
• 長史：王公府의 아랫 벼슬로 州刺史의 부관.
• 幹蠱(간고)：일에 능력이 있는 것. 재능이 뛰어난 것.

⑥

允臧敦實有吏能. 舉縣令. 宰延昌四爲御史. 充太尉郭子儀判官 江陵少尹 荊南行軍司馬. 玄孫紘通義尉. 沒于蠻. 泉明孝義有吏道. 父開士門佐其謀. 彭州司馬. 威明邛州司馬. 季明子幹 沛 詡 頗 泉明男 誕. 及君外曾孫 沈盈 盧逖. 並爲逆賊所害. 頲仁孝方正. 明經大理司直. 充張萬頃嶺南營田判官. 頔鳳翔參軍. 頴好五言挍書郎. 頩通悟頗善隷書. 太子洗馬 鄭王府司馬. 並不幸短命. 颋好屬文項城尉. 翽溫江丞. 覿綿州參軍. 靚鹽亭尉. 頲奉禮郎. 慈明仁順幹蠱. 都水使者. 頴介直河南府法曹. 頖奉禮郎. 蓬州長史. 頴當陽主簿. 頌河中參軍. 頋左千牛. 頤頟並京兆參軍. 頵須 鷁並童稚未仕.

允臧은 돈실하고, 관리의 능력이 있어 縣令으로 뽑혔다. 延昌을 다스리며 네번이나 御史가 되었으며, 充太尉郭子儀判官 江陵少尹 荊南行軍司馬를 지냈다. 名卿 偶 佶 倫은 모두 무관을 지냈다. 長卿 晋卿 邠卿 充國 質多는 자식없이 일찍 죽었다. 威明은 邛州司馬가 되었다. 玄孫인 紘은 通義尉로 있다가 南蠻에서 죽었다. 泉明은 효성있고, 의리가 있어 관리의 재질이 있었는데, 父親이 土門을 열 때 그의 도움으로 彭州司馬가 되었다. 季明의 아들인 幹 沛 詡 頗와 泉明의 아들 誕, 그리고 君의 외증손인 沈盈 盧逖은 모두 역적들에게 피살되었다. 頲은 인효하고 방정하였는데, 明經科에 뽑혀 大理司直으로 張萬頃의 嶺南營田判官이 되었다. 頔는 鳳翔參軍이 되었다. 頴는 五言詩를 좋아하였는데 挍書郎이 되었다. 頩는 通悟하여 예서를 잘 썼고, 太子洗馬 鄭王府司馬가 되었는데 모두 불행하게도 短命하였다. 颋은 글짓기를 좋아하였는데, 項城尉가 되었다. 翙는 溫江丞이 되었고, 覿은 綿州參軍이 되었고, 靚은 鹽亭尉가 되었다. 頲은 인화하여 정사에 역량이 있었는데, 蓬州長史가 되었고, 慈明은 어질고 순하며 재능있어, 都水使가 되었다. 頴은 介直하였고, 河南府法曹가 되었고, 頖은 奉禮郎이 되었다. 頔는 當陽主簿가 되었다. 頌은 河中參軍이 되었고, 頂은 衛尉參軍이 되었다. 願은 左千牛가 되었고 頤과 頟는 함께 京兆參軍이 되었다. 頵須 鷁은 모두 어려서 벼슬을 하지 않았다.

自黃門御正至君父叔兄弟眾子姪。揚庭 益期 昭甫 强學十三人四世。爲學士侍讀。事見柳芳續卓絶 殷寅著姓略。小監 少保以德行詞翰。爲天下所推。春卿 杲卿 曜卿 允南而下。杲君之群從。光庭 千里 康成 希莊 日損隱朝 匡朝 昇庠 恭敏 鄰幾 元淑 溫之 舒說 順勝 怡渾 允濟 挺式 宣詔等多以名德著述學業文翰。交映儒林。故當代謂之學家。非夫君之積德累仁貽謀有裕。則何以流光末裔。錫羨盛時。小子眞卿聿修是忝。嬰孩集蓼。不及過庭之訓。晚暮論譔。莫追長老之口。故君之德美。多恨闕遺。銘曰。

〈주해〉

- 聿修:: 선조의 德을 사모하여 서술하는 것.
- 集蓼:: 蓼는 詩經 小雅의 蓼莪로 여기서는 훌륭한 詩나 글을 뜻함.

黃門侍郞과 御正中大夫부터 君의 부친과 숙부 형제와 아울러 子姪에 이르기까지 揚庭 益期 昭甫 强學 중 십삼인 사대에 걸쳐서 學士와 侍讀이 되었다. 이 사실은 柳芳의 續卓絶과 殷寅의 著姓略에 나타나 있다. 小監과 少保는 덕행과 문장으로 천하의 제일이라고 추대되었고, 春卿과 杲卿 曜卿 允南 이하와 아울러 군의 여러가지 從班인 光庭 千里 康成 希莊 日損 隱朝 匡朝 昇庠 恭敏 鄰幾 元淑 溫之 舒說 順勝 怡渾 允濟 挺式 宣詔 등은 모두 다 名德과 著述과 學業과 文章으로 뛰어났기에 교유하는 儒林들 사이에 빛났다. 고로 당시의 學問하는 집안으로 불렀으며, 君이 德을 쌓고 仁을 쌓았으니 그 꾀를 줌이 넉넉하지 않았다면, 곧 어찌 뒤의 후손들에게 빛을 물려주고, 오랫동안 선망을 받을 수 있었겠는가. 小子 眞卿이 마침내 이 은혜를 갚고자 글을 지었으나, 어린아이가 蓼莪詩를 지으려는 것 같고, 過庭의 가르침에 이르지 못하고, 만년의 늦은 때에 글을 지었는 것이니, 어른들의 가르침을 따르지도 못했다. 고로 君의 덕과 미담은 빠진 것들이 많아 한스럽구나. 이에 銘을 지어 가로되. (이하 글자가 망실되어 알 수 없는 부분임)

金 榮 基

忠南 夫餘 出生
號：霧林, 金秋, 南栢　　堂號：隱谷齋, 陵山人
原谷 金基昇先生 師事　　秉山 趙澈九先生 漢文修學
愚齋 柳寅澤 先生 漢文 師事
檀國大學校 敎育大學院 漢文修學

書 歷

- 國展 第16~30回, 連8회 入選(1967~1981)
- 國展 第27, 28回 特選(1978, 1979)
- 第4回 原谷書藝賞 受賞(1981)
- 國展作家招待展(國立現代美術館, 1982)
- 個人展 8回 開催(藝術의殿堂,
 世宗文化會館, 韓國美術館(1982~2014)
- 國際展(日本, 싱가폴, 臺灣, 中國 등)
- 大韓民國美術大展(美協) 審査委員
- 書藝展覽會(書家協) 審査委員
- 書道大展(書道協) 審査委員
- 서울市文化賞 審議委員
- 申師任堂 推戴 審査委員
- 高麗大學校 最高位課程, 江南大學校,
 檀國大學校, 藝術의殿堂 書藝講師
- 霧林書：千字文, 般若心經, 醴泉銘, 勤禮碑,
 　　　　爭座位帖 出刊
- 韓國書家協會 第3代 會長 歷任
- 國際書法藝術聯合 韓國本部 諮問委員
- 國際書法聯盟 韓國代表 會長
- 韓國書道協會 會長
- 世界書藝全北비엔날레組織委員
- 韓國書藝團體 總協議會(書總) 共同代表
- 原谷文化財團理事

主要, 碑文, 懸板, 石文

- 尹奉吉 義士 史蹟碑(禮山)
- 安重根 義士 銅像 題(富川)
- 柳寬順 烈士 招魂墓 奉安紀念碑(柳寬順 烈士 祠宇)
- 節齋 金宗瑞 將軍 事蹟碑(公州)
- 獨立紀念館 語錄碑 柳寬順 烈士, 金時敏 將軍,
 李東寧 先生, 白貞基 義士, 金學奎 將軍,
 차이식 先生, 金中建 先生(木川)
- 國民과 함께하는 民意의 殿堂 石文(國會)
- 戰爭紀念館 建立紀念 石文(龍山)
- 獅子山法興寺 一柱門, 寂滅寶宮 紀念碑文(寧越)
- 月精寺 大法輪殿(五臺山)
- 扶蘇山門 통수대, 부용각, 포룡정기(夫餘)
- 百潭寺 金剛門 梵鐘樓(雪嶽山)
- 龍眼寺 大雄殿, 三聖神閣(忠州)
- 般若寺 一柱門(永東)
- 저 높은 곳을 향하여(신일교회)
- 檀國大 設立趣旨 碑文, 校訓(檀國大學校)
- 聖王像 題(夫餘)
- 金首露王 重修碑(金海)
- 朴殷植 臨時政府 大統領 語錄碑(獨立紀念館)
- 金大中 大統領 墓碑 및 追悼詩碑(國立顯忠院)
- 原谷 金基昇 先生 墓碑文
- 素巖 朴喜宅 會長 功績文(黃澗書道公園)

주소 : 서울시 서초구 서초동 무지개아파트 7동 1105호

TEL : 02-3478-1805~6 H·P : 010-5441-7604

저 자 와
협 의 하 에
인 지 생 략

霧林 金榮基
顔勤禮碑 〈楷書〉

2014년 12월 10일 발행

글쓴이 ㅣ 김 영 기
　주소 ㅣ 서울시 서초구 서초동 무지개아파트 7동 1105호
　전화 ㅣ 02-3478-1805~6 ／ H.P : 010-5441-7604

펴낸곳 ㅣ (주)도서출판 서예문인화
　등록번호 ㅣ 제300-2001-138
　주소 ㅣ 서울시 종로구 사직로10길 17
　전화 ㅣ 02-738-9880 (대표) ／ 02-732-7091~3(주문문의)
　FAX ㅣ 02-738-9887
　홈페이지 ㅣ www.makebook.net

값 20,000 원